提示：
　　动漫人物有不同的形象和性格特征，他们所穿的内衣类型也分为好多种类，虽然女性人物的内衣所用布料比较少，但是一些细微的改变却能让内衣的整个款式发生改变。另外添加一些丝带、蕾丝等饰品，也会表现出不同的效果。

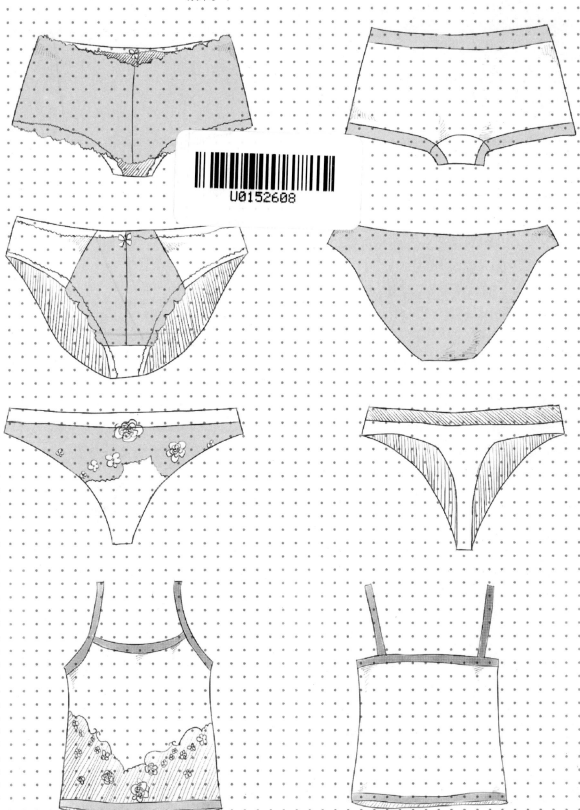

U0152608

练习要点2：
职业制服的多样化

提示：
　　制服造型的绘制具有一定的规律性，比如较硬的质感、相似的造型等，在绘制时需要为千篇一律的制服加入新鲜的元素，使制服有一定的变化。

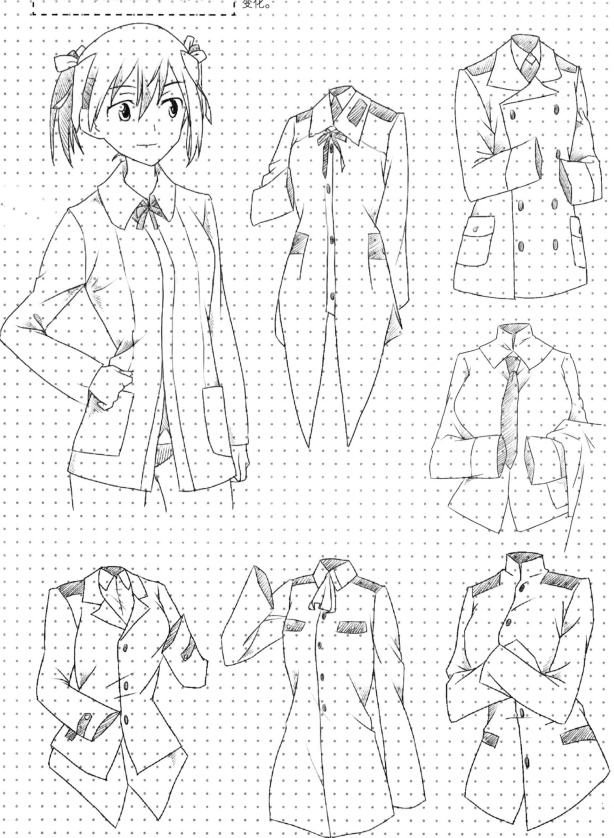

提示:
　　从仰视的角度来看人物,会产生"脚大头小"的效果,人物的脖子也变得很长,裙边弧度的设计会展现出人物的整条左腿,人物看起来也比较高大挺拔;从俯视的角度来看人物,会产生"头大脚小"的效果;人物的头发和发饰会比较详细,完全看不到脖子和领子,而且腿部只能看到一半;从后侧视的角度来看人物,人物的头发、肩膀、手和脚都会产生一个倾斜角度,并且看起来有一边大一边小的效果。

练习要点3:
从不同的角度绘制旗袍

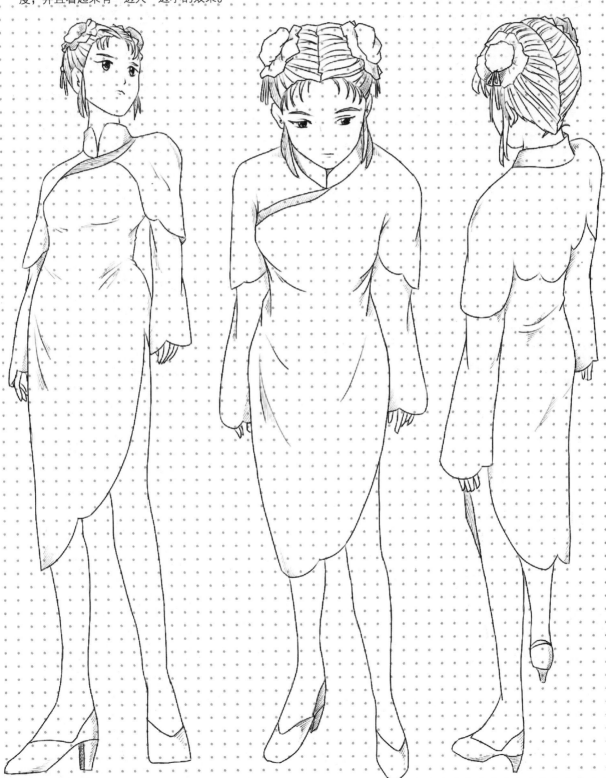

练习要点4：
绘制典雅的礼服

提示：

礼服的款式一般都比较精致，适合成熟的人物穿着。但是如果为较年轻的人物设计礼服，那么会有一种不同的感觉。下面绘制几款不同样式的礼服，希望能为大家以后的创作设计带来灵感。

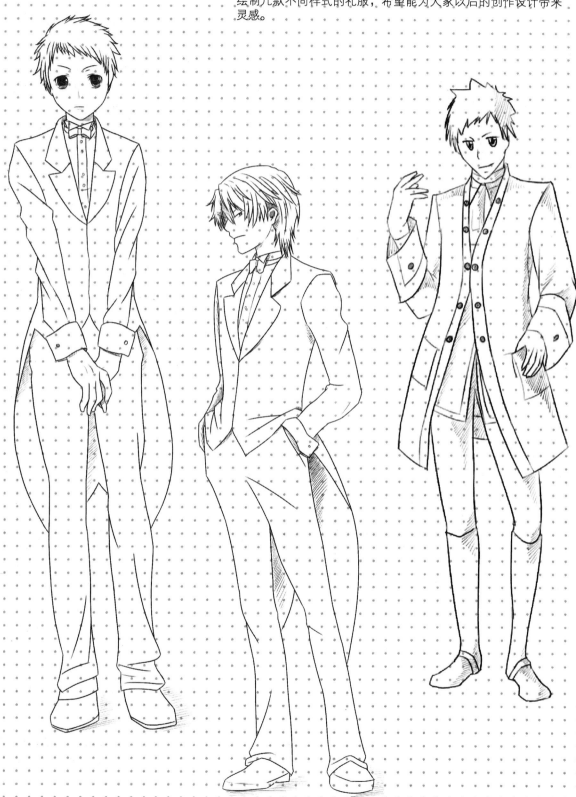

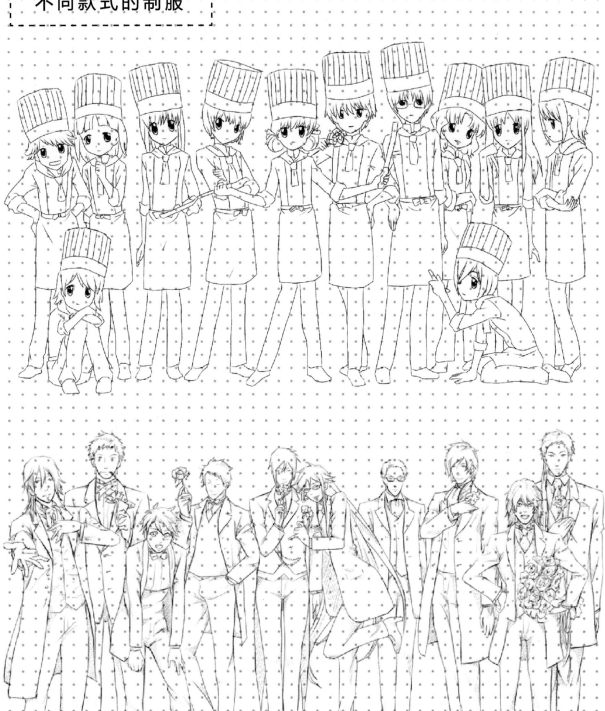

练习要点6：
魔法服饰的表现

提示：
　　魔法服饰需要根据人物的特点来绘制。如果人物比较柔弱，需要为人物设计比较乖巧的服装；如果人物比较强势，那么则需要为人物设计比较夸张的服饰来配合人物的气质。

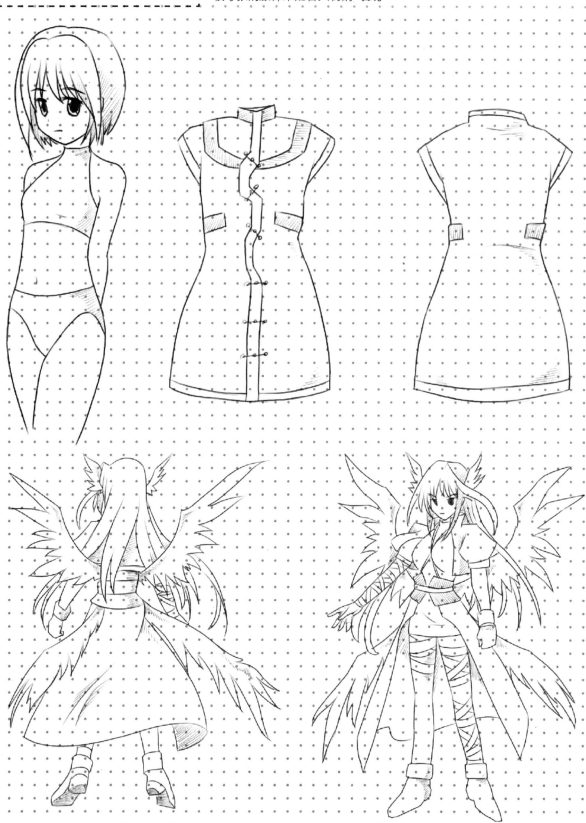

练习要点7：
不同姿势下的战服

提示：
　　下图是一个惩恶扬善的女战士形象，整体的造型奇特而充满另类风格；从头到脚的服饰和武器装备都给人耳目一新的感觉，同时又带给我们无尽的遐想，让我们既看到魔法的美妙奇幻，又看到少女的柔弱感性，仿佛能够感觉到角色背后的爱与恨。

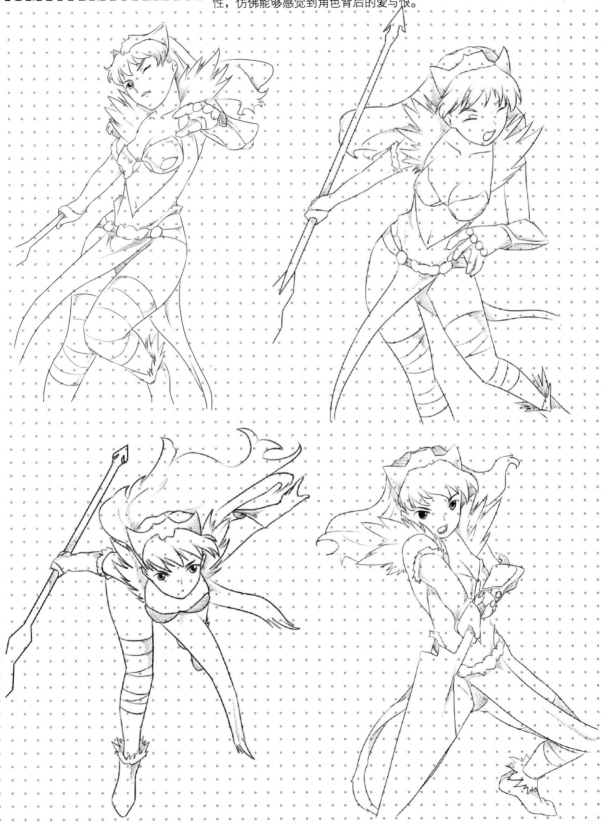

练习要点8：
不同的圣诞服饰

提示：

　　同样的节日，不同的圣诞服饰，能给节日添加热闹的气氛，又避免了单调枯燥的感觉。为服饰上色时，可以用浅灰色为服饰的重点部位添加颜色，以增强服饰的表现力。

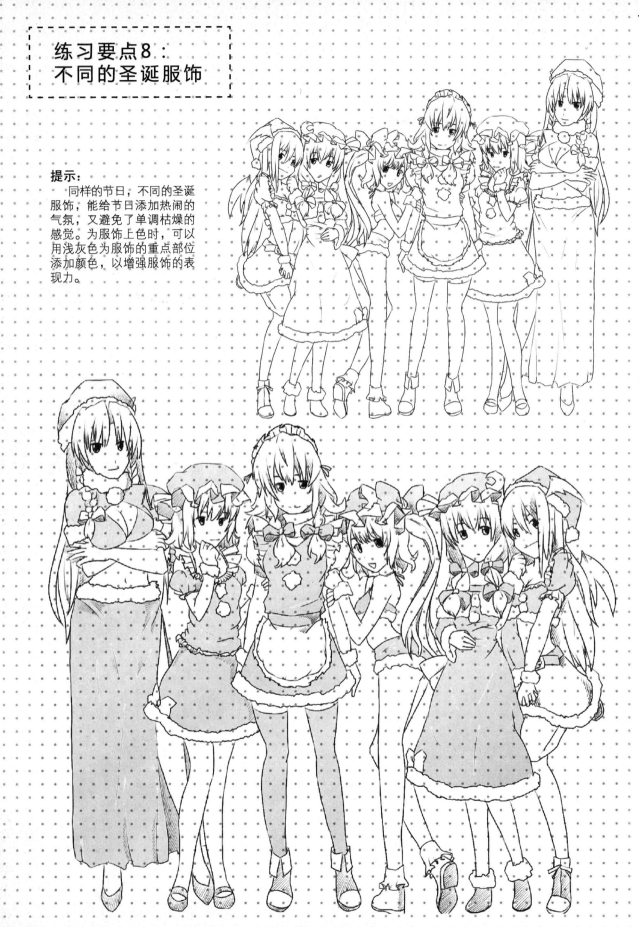

漫画梦工场
COMICS DREAM WORKS

从零开始　举一反三
重点掌握　成就梦想

董立荣　编著

VOL ④

服装与质感表现素描技法

人民邮电出版社
北京

目 录

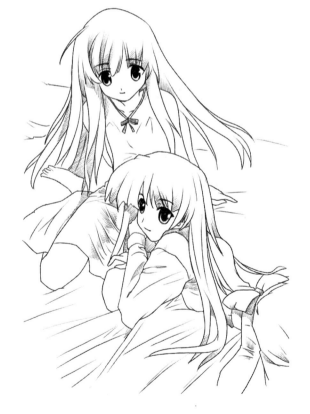

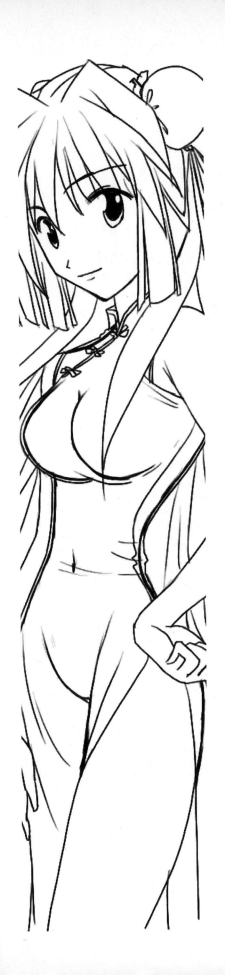

Part
01

服饰的重要性

服饰是表现动漫人物个人形象与气场的重要因素。因此，要想为动漫人物绘制出合适的服饰，就要先了解服饰绘制的基础知识。

服饰与动漫人物的关系

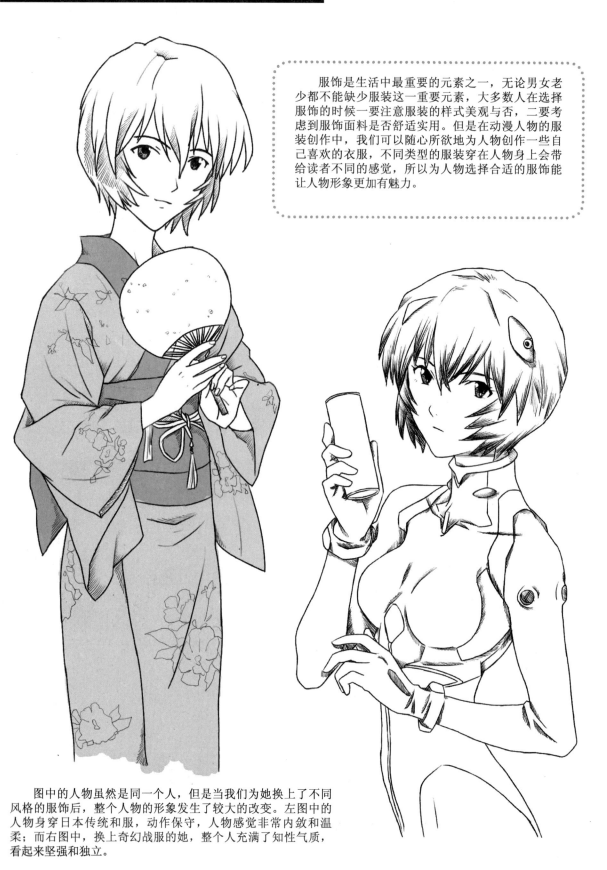

服饰是生活中最重要的元素之一，无论男女老少都不能缺少服装这一重要元素，大多数人在选择服饰的时候一要注意服装的样式美观与否，二要考虑到服饰面料是否舒适实用。但是在动漫人物的服装创作中，我们可以随心所欲地为人物创作一些自己喜欢的衣服，不同类型的服装穿在人物身上会带给读者不同的感觉，所以为人物选择合适的服饰能让人物形象更加有魅力。

图中的人物虽然是同一个人，但是当我们为她换上了不同风格的服饰后，整个人物的形象发生了较大的改变。左图中的人物身穿日本传统和服，动作保守，人物感觉非常内敛和温柔；而右图中，换上奇幻战服的她，整个人充满了知性气质，看起来坚强和独立。

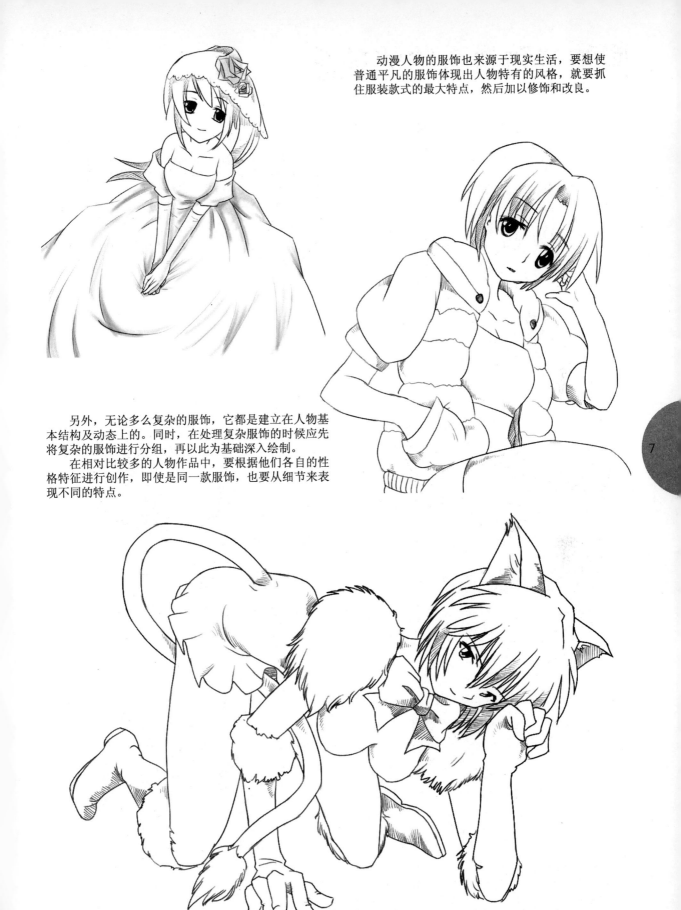

动漫人物的服饰也来源于现实生活，要想使普通平凡的服饰体现出人物特有的风格，就要抓住服装款式的最大特点，然后加以修饰和改良。

另外，无论多么复杂的服饰，它都是建立在人物基本结构及动态上的。同时，在处理复杂服饰的时候应先将复杂的服饰进行分组，再以此为基础深入绘制。

在相对比较多的人物作品中，要根据他们各自的性格特征进行创作，即使是同一款服饰，也要从细节来表现不同的特点。

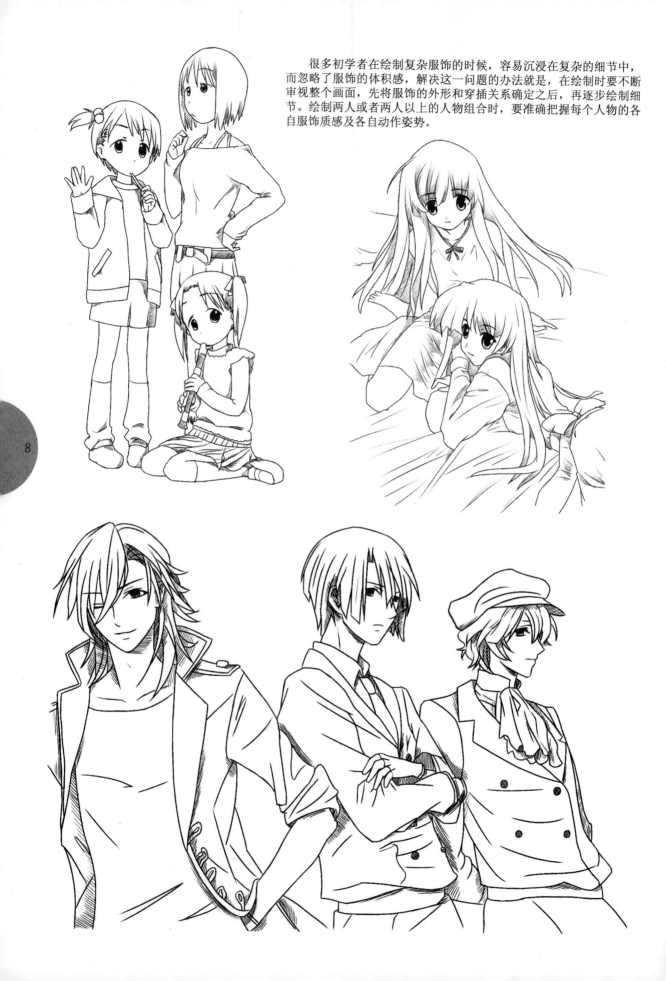

很多初学者在绘制复杂服饰的时候，容易沉浸在复杂的细节中，而忽略了服饰的体积感，解决这一问题的办法就是，在绘制时要不断审视整个画面，先将服饰的外形和穿插关系确定之后，再逐步绘制细节。绘制两人或者两人以上的人物组合时，要准确把握每个人物的各自服饰质感及各自动作姿势。

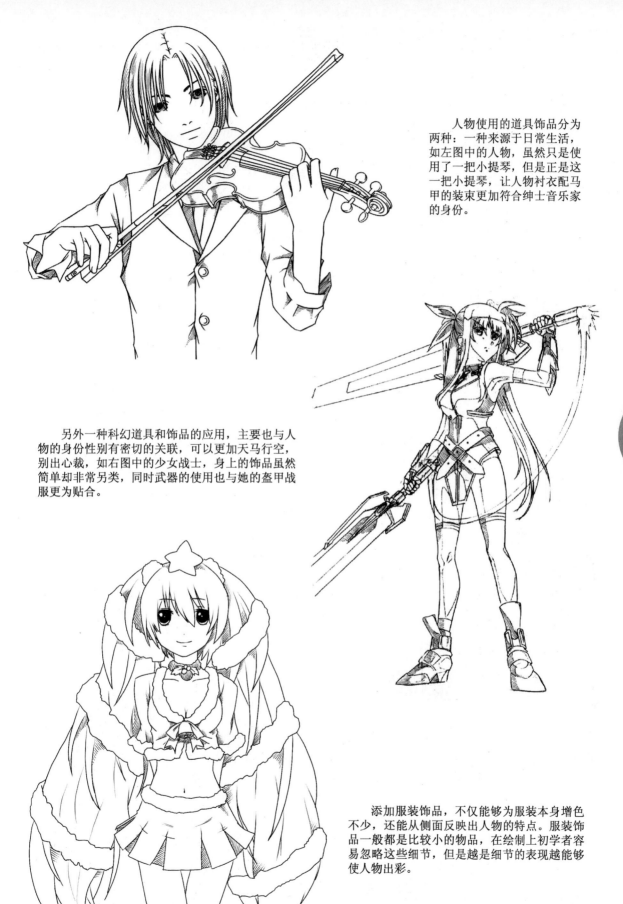

人物使用的道具饰品分为两种：一种来源于日常生活，如左图中的人物，虽然只是使用了一把小提琴，但是正是这一把小提琴，让人物衬衣配马甲的装束更加符合绅士音乐家的身份。

另外一种科幻道具和饰品的应用，主要也与人物的身份性别有密切的关联，可以更加天马行空，别出心裁，如右图中的少女战士，身上的饰品虽然简单却非常另类，同时武器的使用也与她的盔甲战服更为贴合。

9

添加服装饰品，不仅能够为服装本身增色不少，还能从侧面反映出人物的特点。服装饰品一般都是比较小的物品，在绘制上初学者容易忽略这些细节，但是越是细节的表现越能够使人物出彩。

不同头身比的人体与服饰

在为人物创作服装造型时，有一点问题需要慎重考虑，那就是人物的身体比例。而所谓的头身比例，就是指一个人的头长与身高的比例，动漫中的人物从2头身到10头身的比例都会出现，所以我们先要了解人体的标准比例和基本绘制要点，才能画出自然合适的人物。

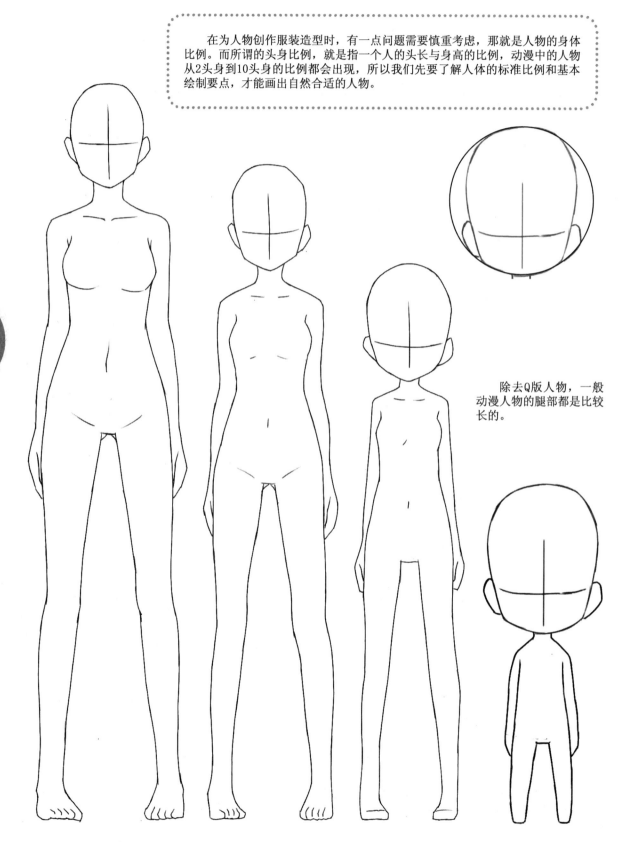

除去Q版人物，一般动漫人物的腿部都是比较长的。

正常动漫人物的身体比例

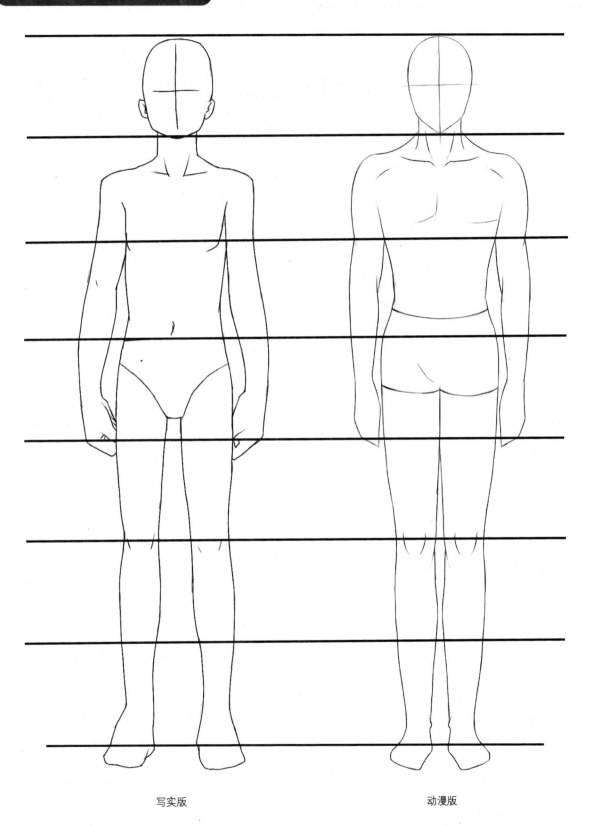

写实版 动漫版

　　7头身人物是常用的人体比例,适于表现体型匀称的人物,大部分风格的漫画都适宜,但是我们观察上图不难发现,写实版7头身人物和漫画版7头身人物会稍有一些差别,腰部和腿部都略微向上。

6头身人物比7头身人物会显得可爱一些，上身明显缩短，腿部拉长。通过下图中两个不同风格的6头身比例的少女对比，我们可以看出写实版和动漫版少女的比例区别就较为明显了，两种风格的人物头部差别很大，肩膀和胸部的高度也差很多，所以动漫版人物的腰部显得比写实版人物要细长，双腿也笔直修长些。

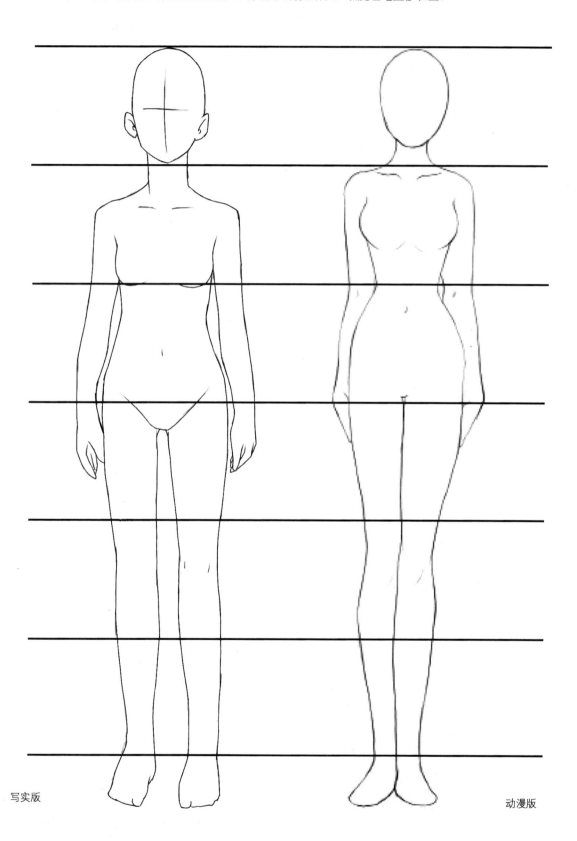

写实版

动漫版

7头身的男生比较接近现实生活中的人物身体，当他穿上校园制服之后，肩部、腰部及腿部都显得生动和自然。

中式的上衣立领，不规则的口袋位置，明显而对称的线条，是这款男式校服的特点。

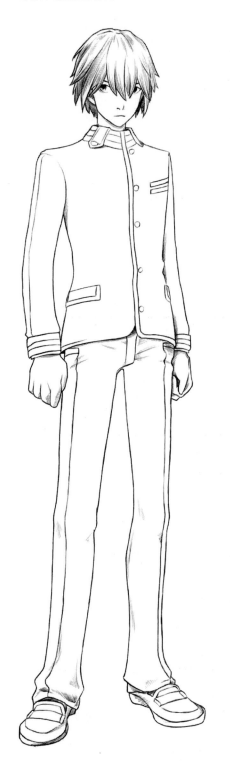

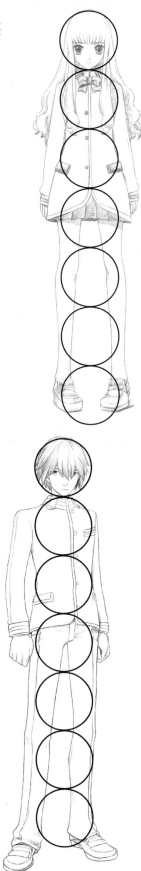

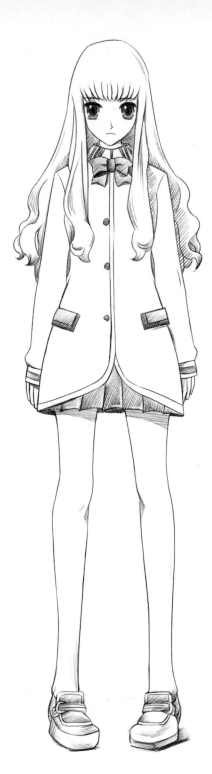

6.5头身的美少女面部则较为夸张，五官非常特殊，但也非常漂亮，她的上身不经意地缩短了，腰部较为明显，另外腿部也非常修长。

修身而时尚的长款外衣，中规中矩的装饰设计，基本上遮盖了下身的百褶短裙，但正因为露出的这一部分裙摆，才让服饰不那么单调，充满时尚青春气息。

其他比例的动漫人物

　　5头身人物基本上很接近Q版人物，这种比例能很好地表现出人物的动态，另外5头身比例的人物构成简单，造型可爱多变，常用来表现玩偶类型或者儿童期（年龄：6～8岁）美少女。

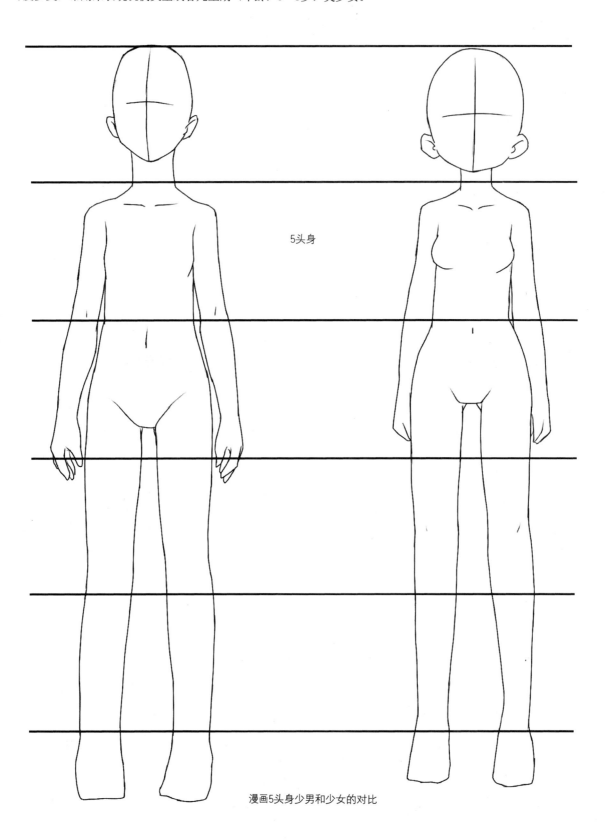

5头身

漫画5头身少男和少女的对比

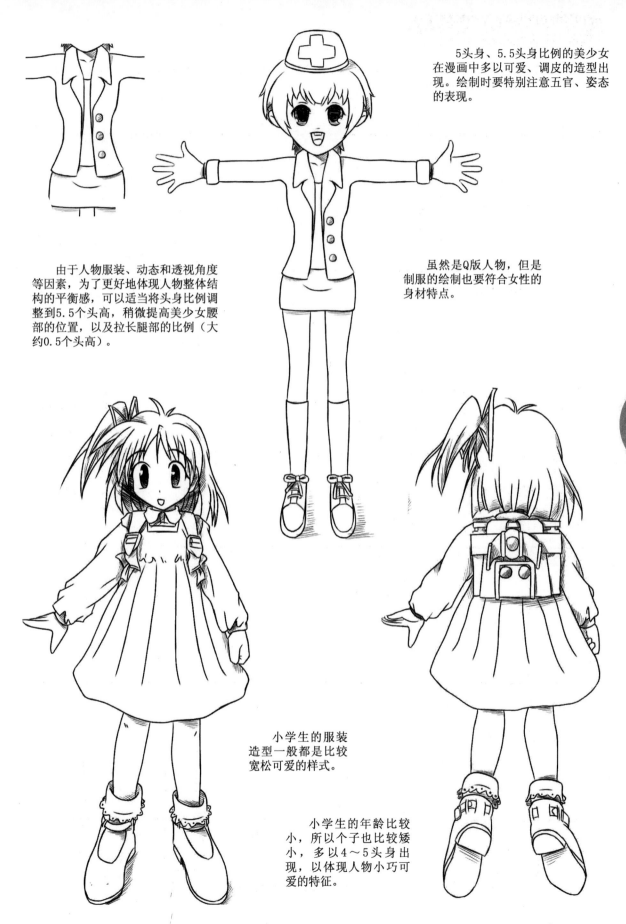

5头身、5.5头身比例的美少女在漫画中多以可爱、调皮的造型出现。绘制时要特别注意五官、姿态的表现。

由于人物服装、动态和透视角度等因素，为了更好地体现人物整体结构的平衡感，可以适当将头身比例调整到5.5个头高，稍微提高美少女腰部的位置，以及拉长腿部的比例（大约0.5个头高）。

虽然是Q版人物，但是制服的绘制也要符合女性的身材特点。

小学生的服装造型一般都是比较宽松可爱的样式。

小学生的年龄比较小，所以个子也比较矮小，多以4～5头身出现，以体现人物小巧可爱的特征。

3～3.5头身的人物的一些身体细节开始弱化，整体显得短短的、圆圆的。虽然减少了四肢、服饰等细节的描绘，但这种"简单"、"直接"的造型手法，使其更加具有独特的魅力。

3头身比例的Q版人物，躯干加上腿部的长度相当于2个头的高度。

虽然Q版人物的身体结构有了一定的简化，可是动漫人物的衣服同样需要进行精心的刻画。

"几何化"的造型是3头身人物的基本特征。大大的脑袋、丰富的表情、短小的身材、简化的四肢及夸张的姿态，尽显Q版少女的可爱。

2头身的人物就完全属于Q版人物了，他们的头和身体各占身高的一半，虽然不适合表现各种复杂的动态，但是却非常可爱，同时2头身人物的服饰会因为身体比例的限制而变得较为简单，衣服上也没有了过多的褶皱。

2头身人物的服装也相应地变形为简单圆润的效果。

2头身人物身上的饰品和道具也要跟人物一样进行变形，这样才可爱有趣。

在刻画2头身人物的服装时，需要将人物的衣服刻画出圆润可爱的效果。

不同体型人物穿着的服饰

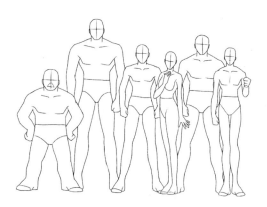

体型是对人体形状的总体描述和评定。不同的体型会使人物自身拥有不同的气质和感觉。在为不同体型的人物选择服饰时，要先了解不同体型人物的各自身体特点，这样我们在为他们选择服饰的时候才能更合适。

人物肌肉结实，上身肌肉较为发达，超出常人的体格范围，这是一种非常具有力量的强壮体型。

人物身高略高，体格介于强壮和标准体型之间，是一种健硕的体型。

体型略胖，个子较低，这是一种矮胖体型的人物。

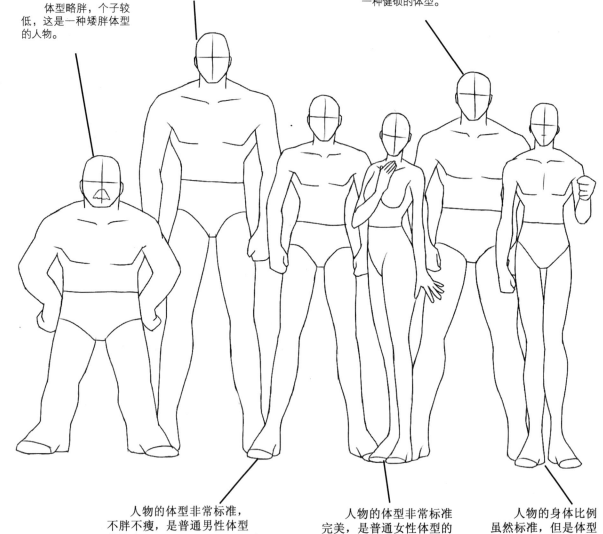

人物的体型非常标准，不胖不瘦，是普通男性体型的代表。

人物的体型非常标准完美，是普通女性体型的代表。

人物的身体比例虽然标准，但是体型过于瘦弱，是典型的消瘦体型。

标准体型人物的穿衣效果

　　标准体型的男性人物身材都不胖不瘦，肌肉紧实，没有过多的赘肉，肩膀与腰胯形成了一个倒三角形，这类体型的人物无论穿什么类型的服饰都非常好看，并且能穿出属于自己的风格。

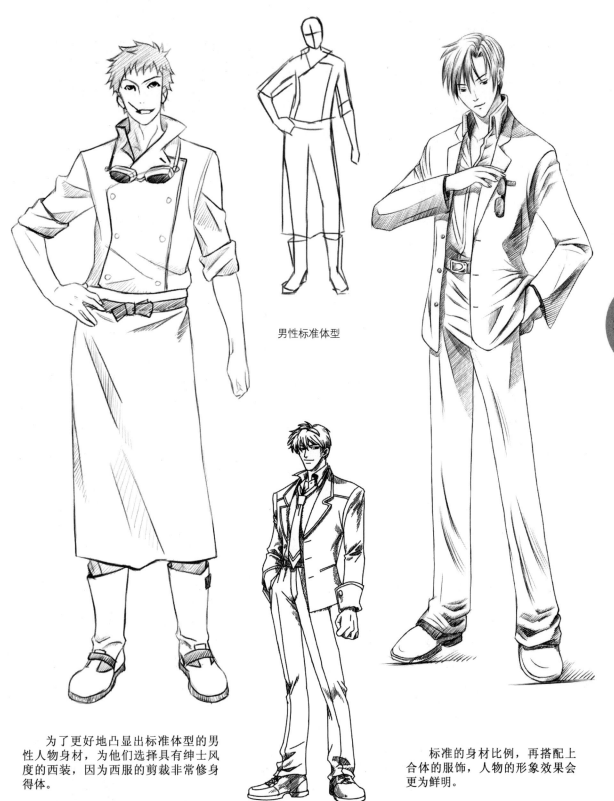

男性标准体型

　　为了更好地凸显出标准体型的男性人物身材，为他们选择具有绅士风度的西装，因为西服的剪裁非常修身得体。

　　标准的身材比例，再搭配上合体的服饰，人物的形象效果会更为鲜明。

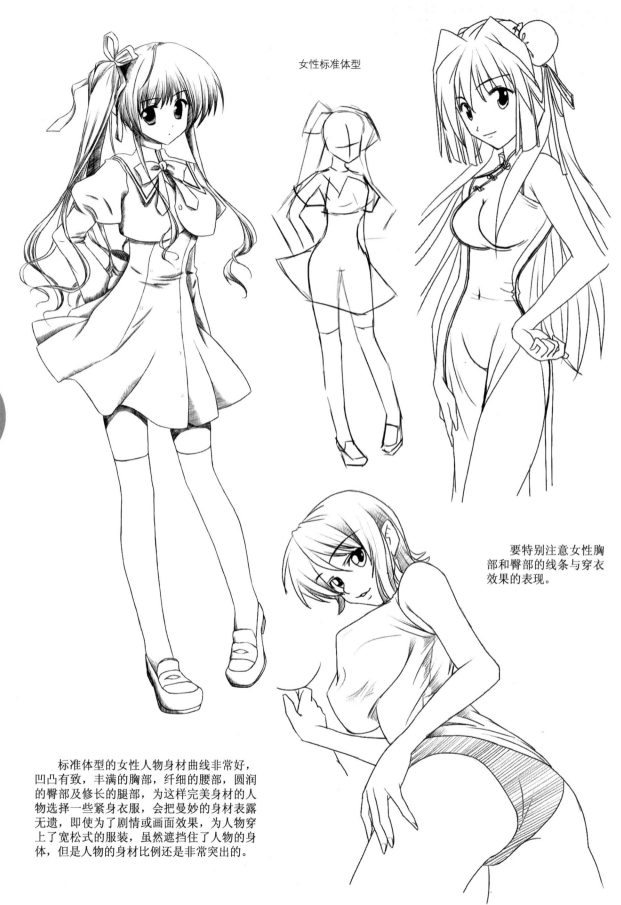

女性标准体型

要特别注意女性胸部和臀部的线条与穿衣效果的表现。

标准体型的女性人物身材曲线非常好，凹凸有致，丰满的胸部，纤细的腰部，圆润的臀部及修长的腿部，为这样完美身材的人物选择一些紧身衣服，会把曼妙的身材表露无遗，即使为了剧情或画面效果，为人物穿上了宽松式的服装，虽然遮挡住了人物的身体，但是人物的身材比例还是非常突出的。

瘦弱体型人物的穿衣效果

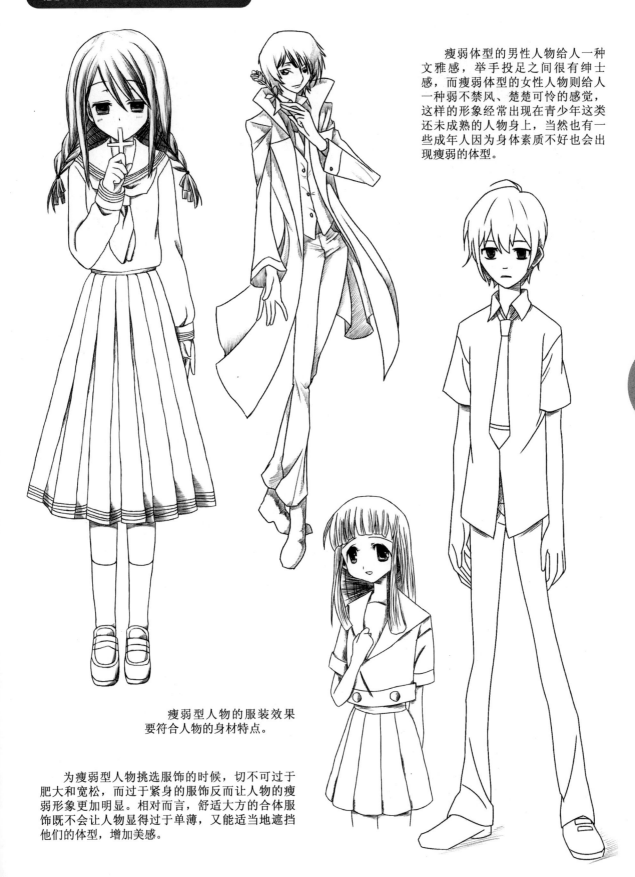

瘦弱体型的男性人物给人一种文雅感，举手投足之间很有绅士感，而瘦弱体型的女性人物则给人一种弱不禁风、楚楚可怜的感觉，这样的形象经常出现在青少年这类还未成熟的人物身上，当然也有一些成年人因为身体素质不好也会出现瘦弱的体型。

瘦弱型人物的服装效果
要符合人物的身材特点。

为瘦弱型人物挑选服饰的时候，切不可过于肥大和宽松，而过于紧身的服饰反而让人物的瘦弱形象更加明显。相对而言，舒适大方的合体服饰既不会让人物显得过于单薄，又能适当地遮挡他们的体型，增加美感。

21

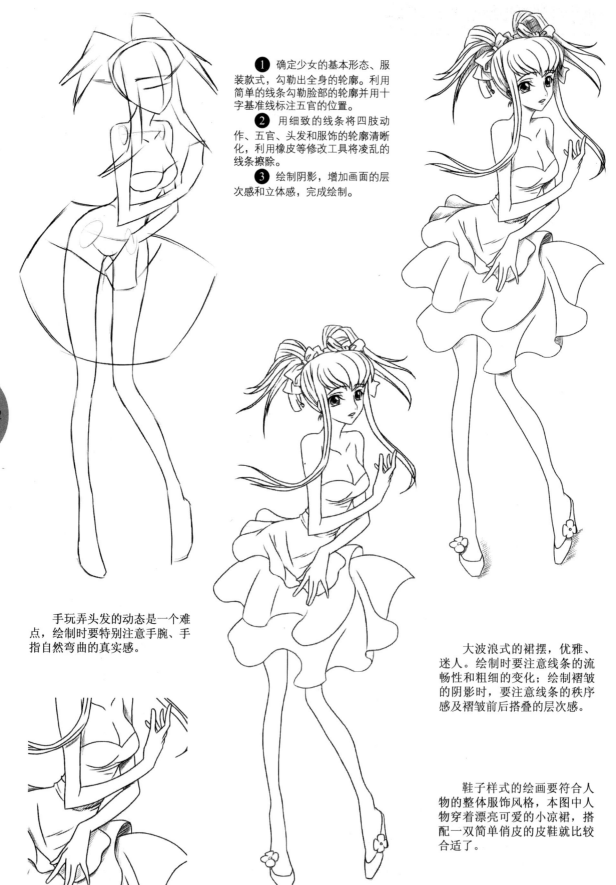

❶ 确定少女的基本形态、服装款式，勾勒出全身的轮廓。利用简单的线条勾勒脸部的轮廓并用十字基准线标注五官的位置。

❷ 用细致的线条将四肢动作、五官、头发和服饰的轮廓清晰化，利用橡皮等修改工具将凌乱的线条擦除。

❸ 绘制阴影，增加画面的层次感和立体感，完成绘制。

手玩弄头发的动态是一个难点，绘制时要特别注意手腕、手指自然弯曲的真实感。

大波浪式的裙摆，优雅、迷人。绘制时要注意线条的流畅性和粗细的变化；绘制褶皱的阴影时，要注意线条的秩序感及褶皱前后搭叠的层次感。

鞋子样式的绘画要符合人物的整体服饰风格，本图中人物穿着漂亮可爱的小凉裙，搭配一双简单俏皮的皮鞋就比较合适了。

肥胖体型人物的穿衣效果

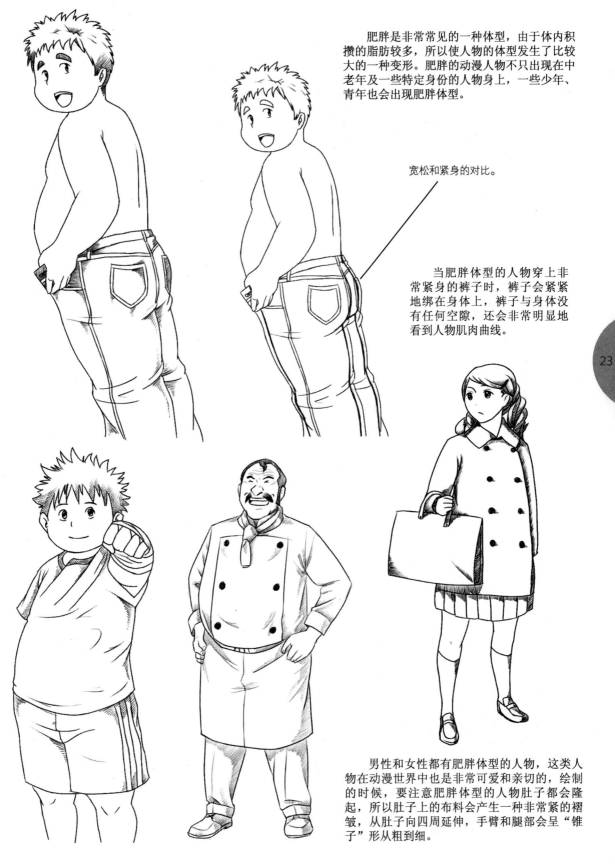

肥胖是非常常见的一种体型，由于体内积攒的脂肪较多，所以使人物的体型发生了比较大的一种变形。肥胖的动漫人物不只出现在中老年及一些特定身份的人物身上，一些少年、青年也会出现肥胖体型。

宽松和紧身的对比。

当肥胖体型的人物穿上非常紧身的裤子时，裤子会紧紧地绑在身体上，裤子与身体没有任何空隙，还会非常明显地看到人物肌肉曲线。

男性和女性都有肥胖体型的人物，这类人物在动漫世界中也是非常可爱和亲切的，绘制的时候，要注意肥胖体型的人物肚子都会隆起，所以肚子上的布料会产生一种非常紧的褶皱，从肚子向四周延伸，手臂和腿部会呈"锥子"形从粗到细。

确定人物的基本形态、服装款式，勾勒出全身的轮廓。利用简单的线条勾勒脸部的轮廓并用十字基准线标注五官的位置。对轮廓线进行全面调整，再从头部开始进行深入地刻画。刻画细节，增加画面的层次感和立体感，线条粗细、深浅的起伏变化赋予了人物活力。

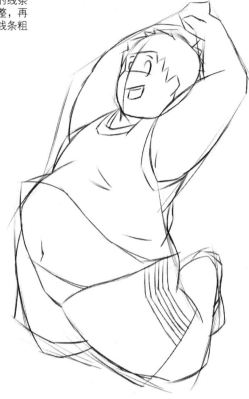

肥胖的身躯，跨带的运动背心，配套的短裤，让人联想到一个胖男孩想要锻炼身体的情景，跳跃而起后，衣服向上撩了起来，露出了人物硕大的肚子，也增加了几分趣味性，绘制的时候要注意人物的服装款式要与他的体型相协调。

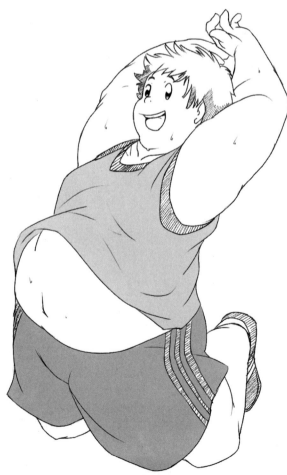

不同年龄段人物的服饰特点

婴幼儿

婴儿会以2头身的比例来表现，所以婴幼儿的面部非常明显和重要。

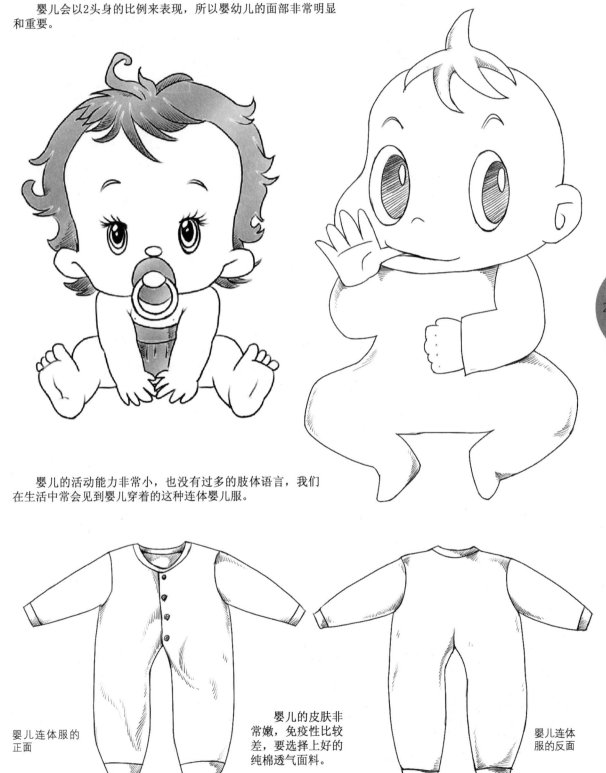

婴儿的活动能力非常小，也没有过多的肢体语言，我们在生活中常会见到婴儿穿着的这种连体婴儿服。

婴儿连体服的正面

婴儿的皮肤非常嫩，免疫性比较差，要选择上好的纯棉透气面料。

婴儿连体服的反面

较大一些的幼儿会用3~3.5头身来表现，表情开始丰富了，肢体动作也非常多样化，具有表达自身情绪的能力。

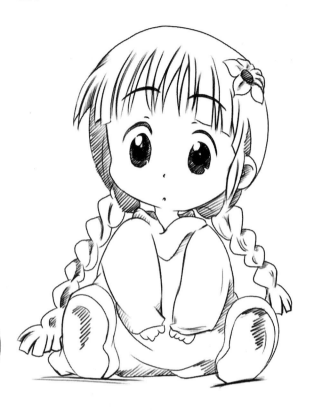

腰部松紧带设计产生的褶皱

幼儿的行动较婴儿多了起来，并且能够直立行走了，他们的服装不再是简单幼稚的连体服，而是行动更加方便的分体式服装，有些类似于成人服饰的缩小版，但是在一些细节地方还是会保留幼儿的可爱感。

儿童服装一般用比较柔软的棉质布料。

举一反三

舒适可爱的幼儿服饰

幼儿的年龄非常小，虽然有自己的大脑意识，但是许多动作行为都比较小，另外顺应幼儿可爱娇小的身体特征，他们的服饰都是休闲风格，在绘制幼儿的时候，一般都会用2.5头身或是3头身来表现。

可爱的幼儿服饰

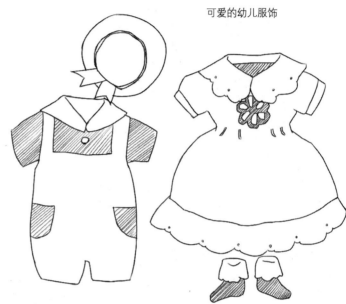

幼儿的服饰不像婴儿时期所穿的服饰那样没有性别的区别了，男孩的服饰比较统一，不像小女孩的服饰会添加一些花边、蕾丝边，而鞋子的使用则基本上是通用的。

27

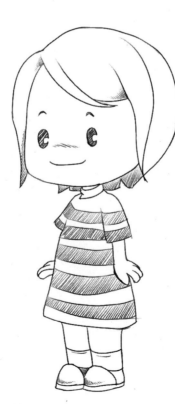

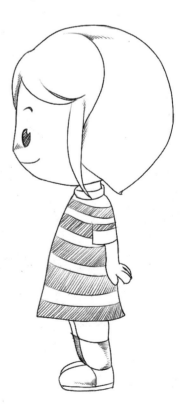

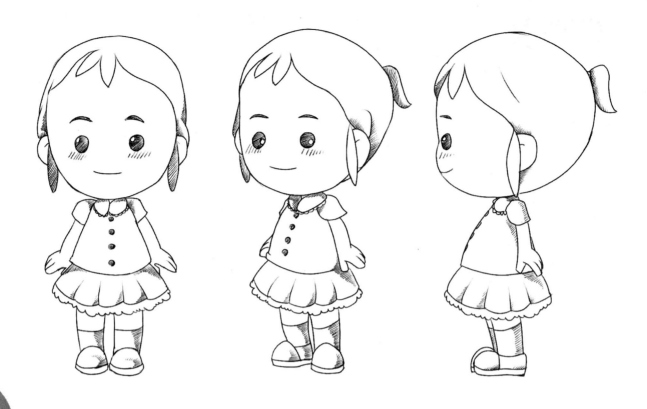

上页中小女孩所穿的是高领半袖连衣裙，这一服装造型让人物看起来非常清新自然；而上图中的小女孩则穿一件翻领系扣半袖蓬蓬裙，领子和裙边都有可爱的花边作为装饰，这一服装造型让人物看起来具有小女孩特有的甜美乖巧；下图中的小女孩则穿上了一件A字形的连衣裙，身前一个小口袋作为装饰，袖子与衣服款式相统一，而最大的亮点就是领子和裙边的大花边形状了，让人物看起来非常可爱和有趣。

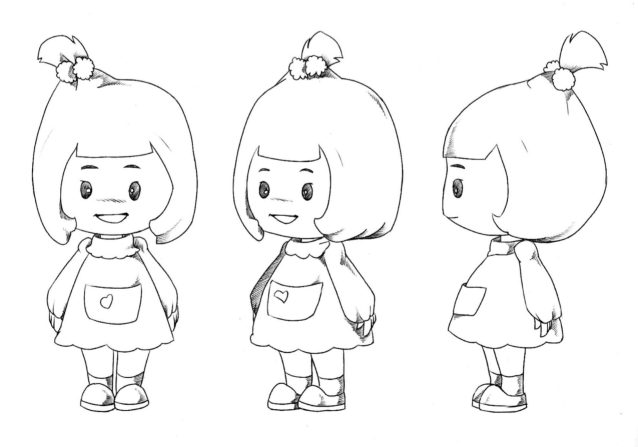

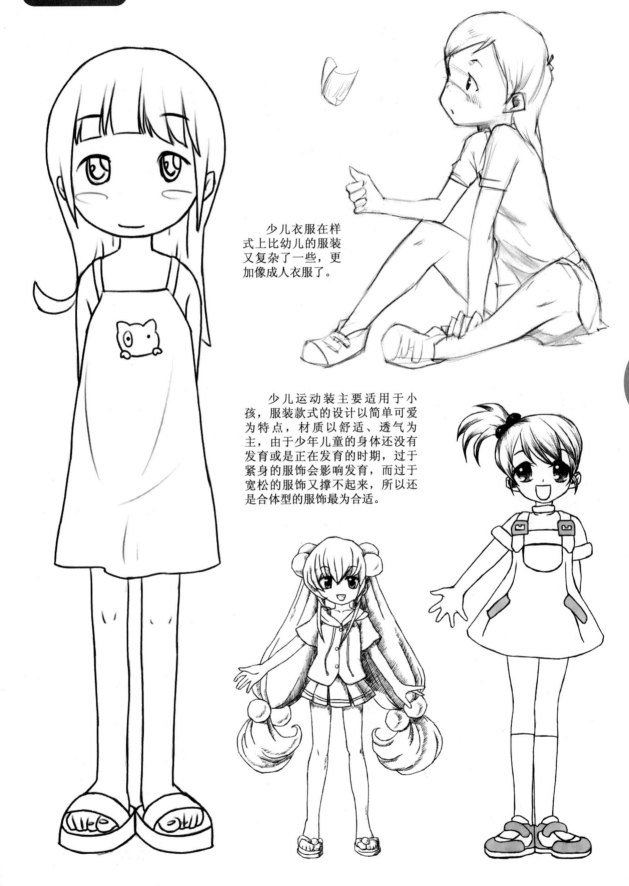

少儿衣服在样式上比幼儿的服装又复杂了一些，更加像成人衣服了。

少儿运动装主要适用于小孩，服装款式的设计以简单可爱为特点，材质以舒适、透气为主，由于少年儿童的身体还没有发育或是正在发育的时期，过于紧身的服饰会影响发育，而过于宽松的服饰又撑不起来，所以还是合体型的服饰最为合适。

可爱的小女孩睁着两只大眼睛，怀里紧抱她最喜爱的毛绒玩具，身穿花边长袖连衣裙，一副天真无邪的样子。

① 用简单的线条确定人物的基本形态和全身的外轮廓。

在确定动态时可以通过结构线来确定身体形态，同时将人物的比例确定清楚，为后面的绘画打好基础。

② 进一步明确头发、五官和四肢的外轮廓。

绘画时注意手部及五官的准确位置，以及身体的比例关系。

小女孩的两个卷发辫，非常有特点，绘制的时候要注意发辫旋转的立体感。

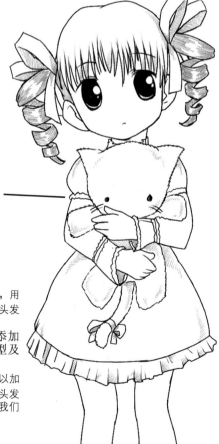

毛茸茸的猫咪是小女孩最喜爱的玩具，注意玩具的毛绒感。

③ 在基本线草稿的基础上，用细致的线条将四肢动作、五官、头发和服饰的轮廓清晰化。

在草稿图上继续给人物添加细节，绘制时注意衣服的造型及头上丝带的位置。

④ 为人物添加阴影效果，以加强人物的立体感与层次感，突出头发的走向和衣服褶皱的绘制，这样我们就成功绘制了一个儿童人物形象。

儿童服饰并不单一

低龄的女生休闲服，要以便于活动的衣服为主，不用很合身，衣服宽大一些反而更能突出人物特征。

少儿服饰并不是只有单一的几种款式和几种花纹，因为少儿的性格都是活泼开朗的，所以加入一些类似成人服饰上可爱清新的花边和图案时，反而更能突出她们个性的单纯和顽皮。

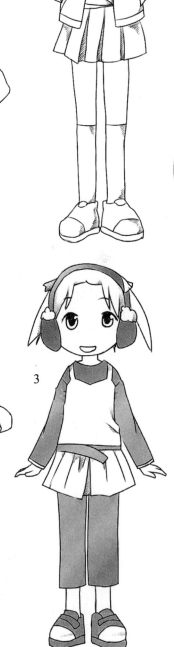

31

1号人物个子略高，是青少年的形象，齐肩吊带长袖衫上用一根带子作为个性的饰品，下身一条百褶短裙，或是上身长袖休闲外套配格子短裙，都透露着青春的气息；2号人物除了长袖休闲外套配格子短裤外，也可以为人物换上一条前系带连衣裙，都洋溢着纯真可爱的感觉；3号人物可爱的花边坎肩配百褶裙或是吊带牛仔裙，再套一条七分牛仔裤，这两身搭配都表现出人物的时尚和可爱，搭配一些可爱的饰品会让人物的服饰更有趣。

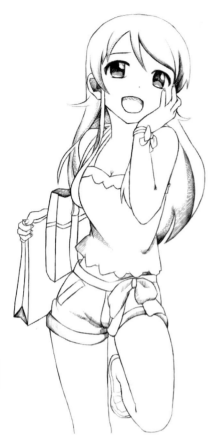

青年人是整个社会的主流，他们的服装款式总是走在时尚的最前端，而且青年人物可以选择各种各样的服饰，职业装、休闲服、运动服都非常适合。

一头干练的短发，一身合体大方的工作服，右图的青年人物给人一种精干利索的工作热情感。

可爱活泼的表情和动作与人物身上花边吊带和热裤的服饰相吻合，另外手腕上的蝴蝶结和裤子上的蝴蝶结相统一。

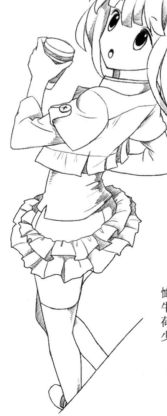

青年女性的服饰比较修身合体，这也能更好地突出青年女性人物的姣好身材，而且服饰上的装饰物也较多，花边、蕾丝都是经常出现在女性青年服饰上的元素。

人物纯棉紧身T恤外套，时尚甜美的牛仔半袖外套，一条荷叶边短裙，凸显了少女的婀娜腰身。

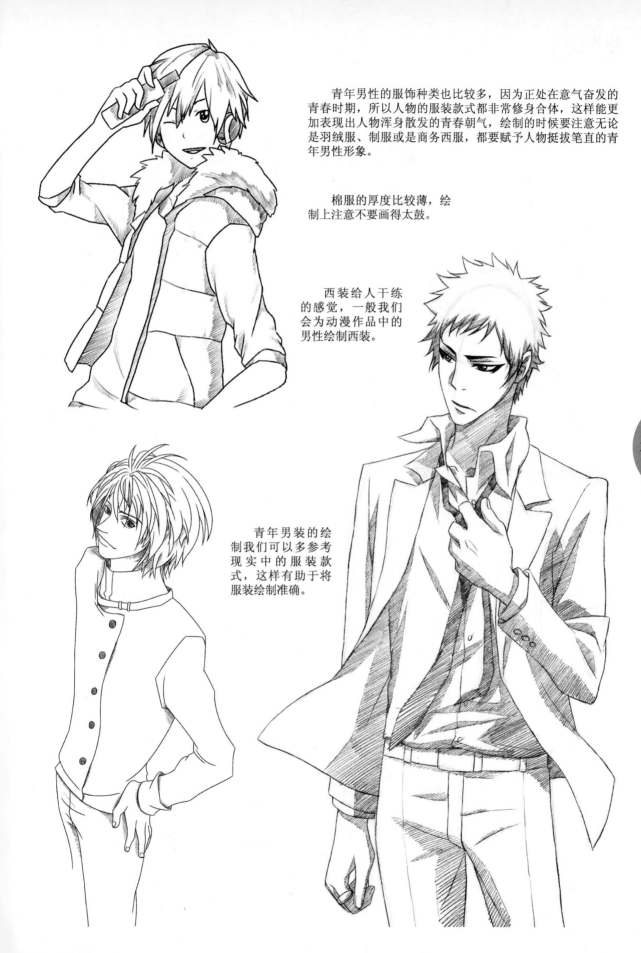

青年男性的服饰种类也比较多，因为正处在意气奋发的青春时期，所以人物的服装款式都非常修身合体，这样能更加表现出人物浑身散发的青春朝气，绘制的时候要注意无论是羽绒服、制服或是商务西服，都要赋予人物挺拔笔直的青年男性形象。

棉服的厚度比较薄，绘制上注意不要画得太鼓。

西装给人干练的感觉，一般我们会为动漫作品中的男性绘制西装。

青年男装的绘制我们可以多参考现实中的服装款式，这样有助于将服装绘制准确。

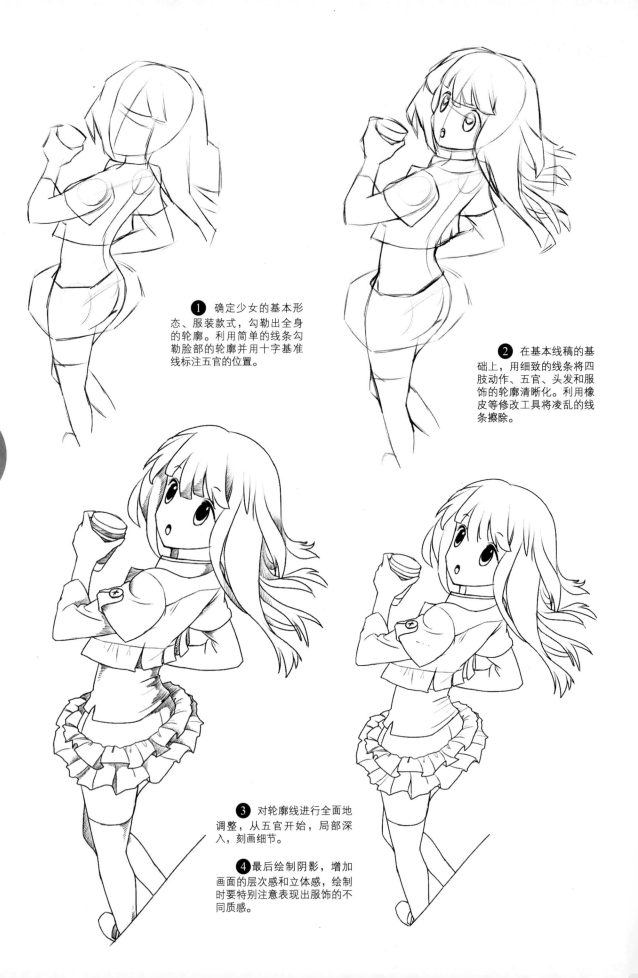

❶ 确定少女的基本形态、服装款式，勾勒出全身的轮廓。利用简单的线条勾勒脸部的轮廓并用十字基准线标注五官的位置。

❷ 在基本线稿的基础上，用细致的线条将四肢动作、五官、头发和服饰的轮廓清晰化。利用橡皮等修改工具将凌乱的线条擦除。

❸ 对轮廓线进行全面地调整，从五官开始，局部深入，刻画细节。

❹ 最后绘制阴影，增加画面的层次感和立体感，绘制时要特别注意表现出服饰的不同质感。

中老年人的服饰一般是比较宽松的，由于年龄的增加和身体素质的下降，老年人不喜欢穿过于拘谨的服饰，会比较偏向于休闲居家的形象，服装的面料也多是比较柔软的棉质面料。

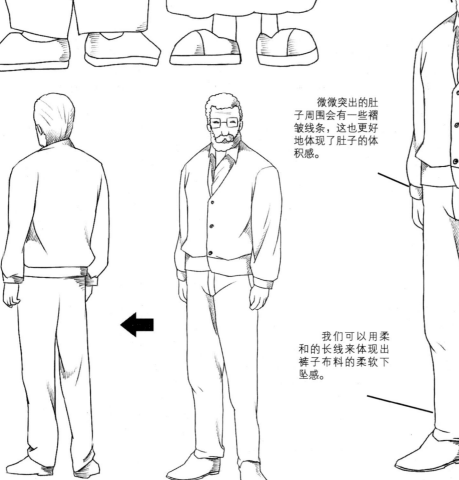

衬衣外面套了一件V领开衫毛衣，领口和袖口的条纹可以更好地表现出毛衣的质感。

微微突出的肚子周围会有一些褶皱线条，这也更好地体现了肚子的体积感。

我们可以用柔和的长线来体现出裤子布料的柔软下坠感。

35

服装的款式种类

合体的服饰不仅能体现出人物的身体曲线，还能起到修饰身形的作用，适合各种体型的人物，衣服的轮廓线条与身体的轮廓线条之间会有一小段的距离，而且这段距离是不等的。

胸部和肩膀离衣服的距离很小。

腰部和腿部与衣服的距离则稍大。

36

紧身的服饰能非常明显地体现出人物的身体曲线，体型好的人物适合穿紧身型服饰，可以用来表现出人物的性感和活力。

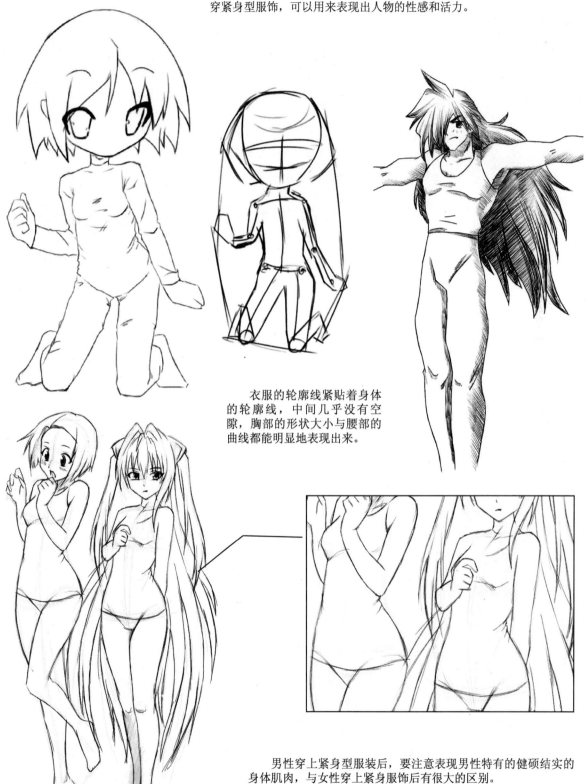

衣服的轮廓线紧贴着身体的轮廓线，中间几乎没有空隙，胸部的形状大小与腰部的曲线都能明显地表现出来。

男性穿上紧身型服装后，要注意表现男性特有的健硕结实的身体肌肉，与女性穿上紧身服饰后有很大的区别。

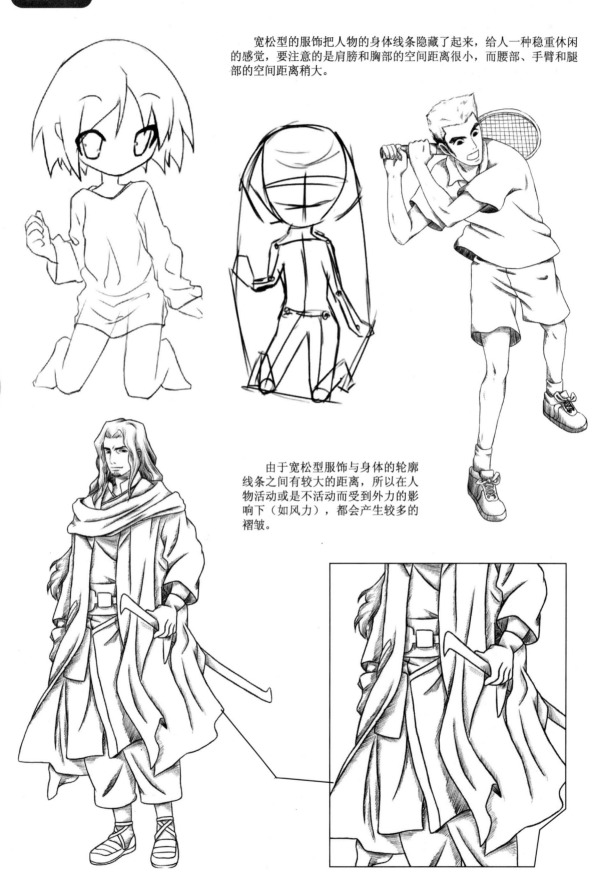

宽松型

　　宽松型的服饰把人物的身体线条隐藏了起来，给人一种稳重休闲的感觉，要注意的是肩膀和胸部的空间距离很小，而腰部、手臂和腿部的空间距离稍大。

　　由于宽松型服饰与身体的轮廓线条之间有较大的距离，所以在人物活动或是不活动而受到外力的影响下（如风力），都会产生较多的褶皱。

多种服装
款式的组合

　　前面所讲的服装款式是比较常见的几种，但是并不是所有的服装都只死板地遵循一个款式规律，我们在为动漫人物创作服饰的时候，也可以把这些服装款式相结合，这样人物的服饰和形象会更加突出。

　　半袖抹胸的上衣非常短小，紧紧地贴在人物的上半身上，所以我们几乎看不到很多褶皱，这是因为太过紧身，只能看到人物的身体曲线。

　　宽腿七分裤和短款紧身上衣形成了强烈的对比，虽然裤口往里收缩，但是基本看不到腿部线条。

　　当你确定要为人物设计一款组合服饰时，需要先在脑海里构思好一个人物与服饰之间的大体轮廓，绘制的时候要注意上衣与下衣款式的鲜明对比；然后在此基础上完整地绘制出人物的服装样式。

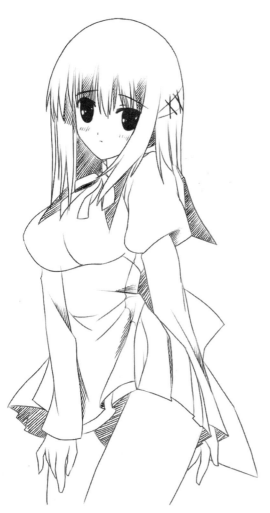

动漫少女的上身非常丰满，而衣服却较为紧身，所以上身的服装紧贴在了人物身上。

动漫少女的下身比较纤瘦，而短裙却较为宽松，产生了很多褶皱，并没有凸显人物的下身曲线。

如果一件服饰有紧有松，反而能更好地突出人物的具体体型，这样的服装款式也不再一味的单一。

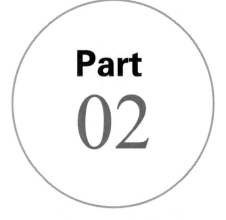

Part
02

服装的褶皱

我们都知道，大部分的服装都是由布料制成的，既然是布料，就一定会产生褶皱，褶皱的绘制不仅对于表现服装质感有很大的帮助，而且还能够体现服装的真实感和存在感。下面我们就一起来学习多种褶皱的绘制方法。

褶皱的表现

　　身体各部位作用于各式各样服装的直接伸拉力是产生褶皱的主要原因。在身体各部位向外伸展时，这种伸或展的动作可以使服装直接产生褶皱。另外，行走、伸懒腰、跑跳等动作都会产生不同的皱褶效果。

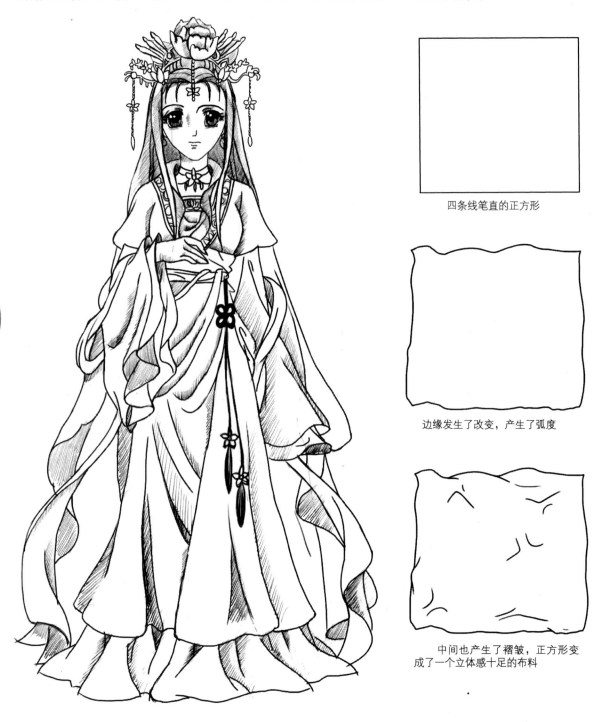

四条线笔直的正方形

边缘发生了改变，产生了弧度

中间也产生了褶皱，正方形变
成了一个立体感十足的布料

　　要画好服装的皱褶，一定要注意人物的身体结构，因为服装是穿在身上的，皱褶的产生和分布都要与人物角色的身体结构和动作保持一致。比如，要想画人物身上的服饰，首先要画出人物身体的大致结构。身体画好后，再在结构的基础上画出服装的轮廓和相应的皱褶，注意，越弯曲或越塌陷的部位，褶皱也越丰富，另外，疏密也要有一定的变化。

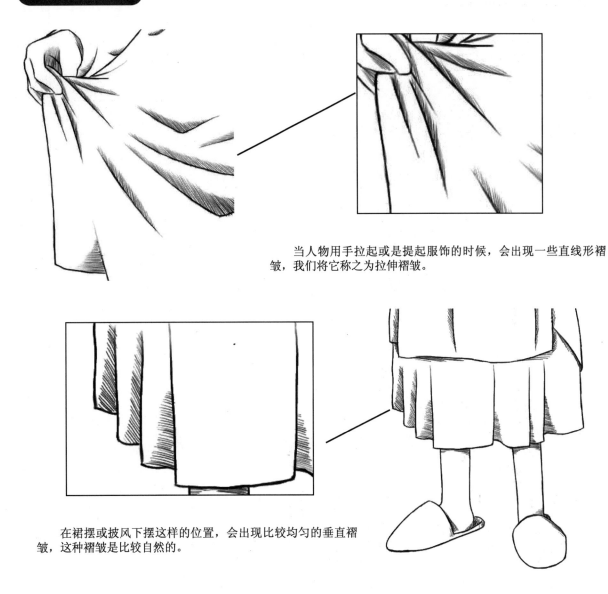

当人物用手拉起或是提起服饰的时候，会出现一些直线形褶皱，我们将它称之为拉伸褶皱。

在裙摆或披风下摆这样的位置，会出现比较均匀的垂直褶皱，这种褶皱是比较自然的。

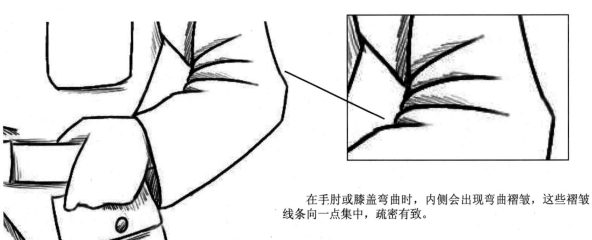

在手肘或膝盖弯曲时，内侧会出现弯曲褶皱，这些褶皱线条向一点集中，疏密有致。

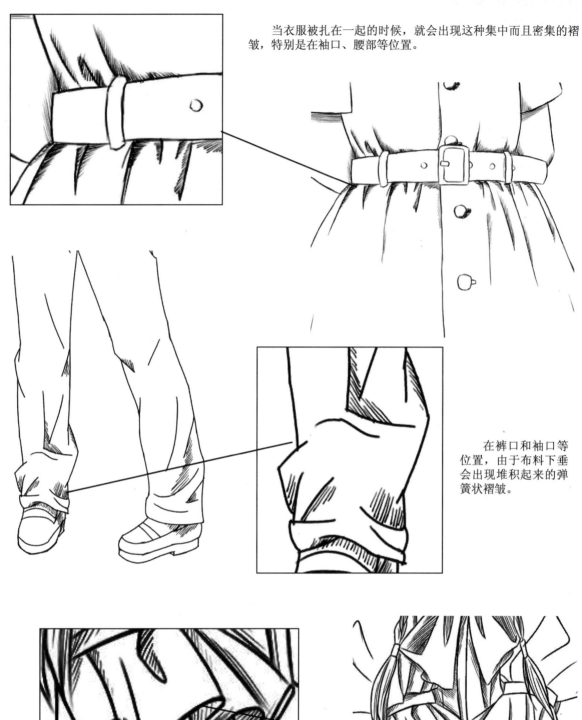

当衣服被扎在一起的时候，就会出现这种集中而且密集的褶皱，特别是在袖口、腰部等位置。

在裤口和袖口等位置，由于布料下垂会出现堆积起来的弹簧状褶皱。

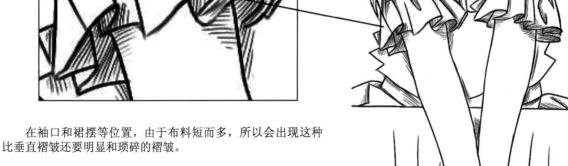

在袖口和裙摆等位置，由于布料短而多，所以会出现这种比垂直褶皱还要明显和琐碎的褶皱。

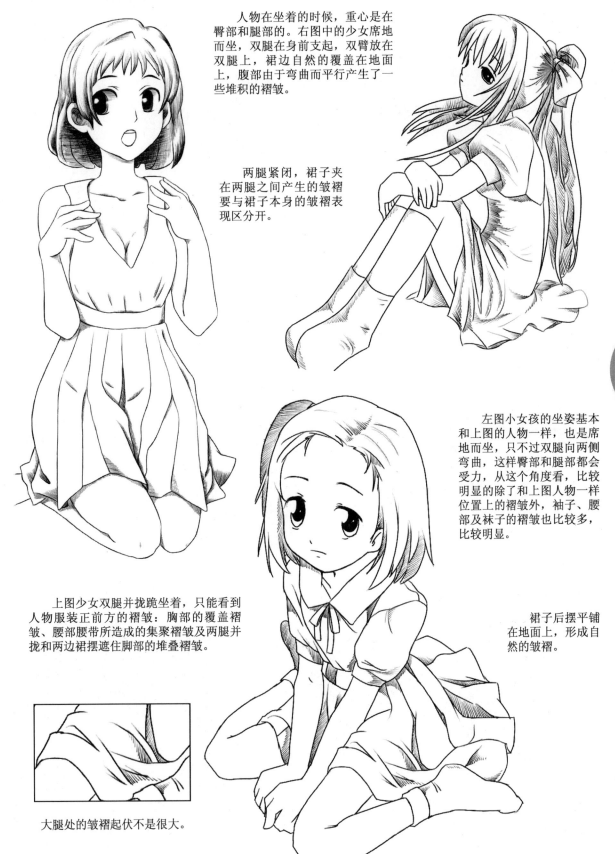

坐姿产生的褶皱

人物在坐着的时候，重心是在臀部和腿部的。右图中的少女席地而坐，双腿在身前支起，双臂放在双腿上，裙边自然的覆盖在地面上，腹部由于弯曲而平行产生了一些堆积的褶皱。

两腿紧闭，裙子夹在两腿之间产生的皱褶要与裙子本身的皱褶表现区分开。

上图少女双腿并拢跪坐着，只能看到人物服装正前方的褶皱：胸部的覆盖褶皱、腰部腰带所造成的集聚褶皱及两腿并拢和两边裙摆遮住脚部的堆叠褶皱。

左图小女孩的坐姿基本和上图的人物一样，也是席地而坐，只不过双腿向两侧弯曲，这样臀部和腿部都会受力，从这个角度看，比较明显的除了和上图人物一样位置上的褶皱外，袖子、腰部及袜子的褶皱也比较多，比较明显。

裙子后摆平铺在地面上，形成自然的皱褶。

大腿处的皱褶起伏不是很大。

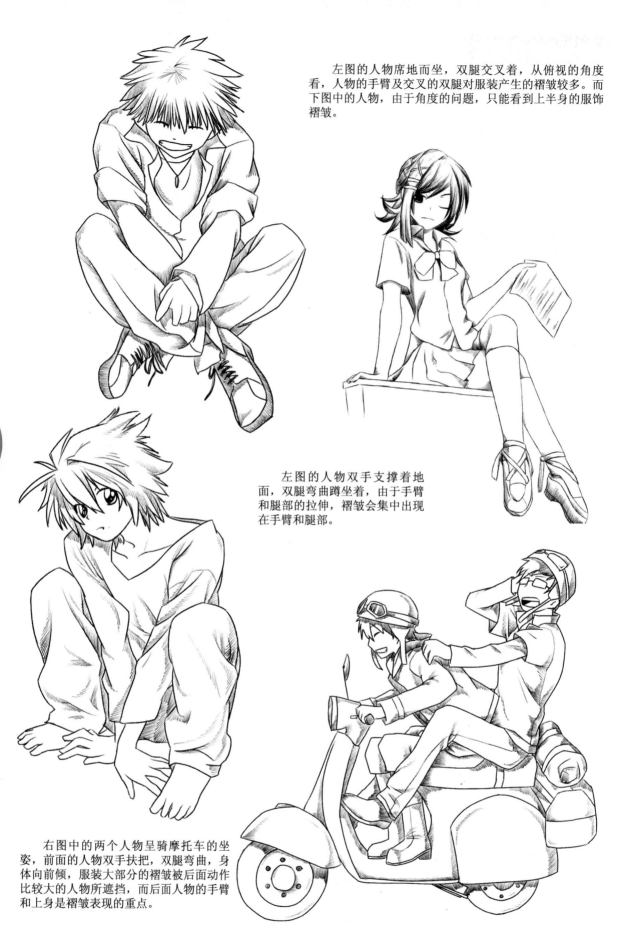

左图的人物席地而坐，双腿交叉着，从俯视的角度看，人物的手臂及交叉的双腿对服装产生的褶皱较多。而下图中的人物，由于角度的问题，只能看到上半身的服饰褶皱。

左图的人物双手支撑着地面，双腿弯曲蹲坐着，由于手臂和腿部的拉伸，褶皱会集中出现在手臂和腿部。

右图中的两个人物呈骑摩托车的坐姿，前面的人物双手扶把，双腿弯曲，身体向前倾，服装大部分的褶皱被后面动作比较大的人物所遮挡，而后面人物的手臂和上身是褶皱表现的重点。

站姿产生的褶皱

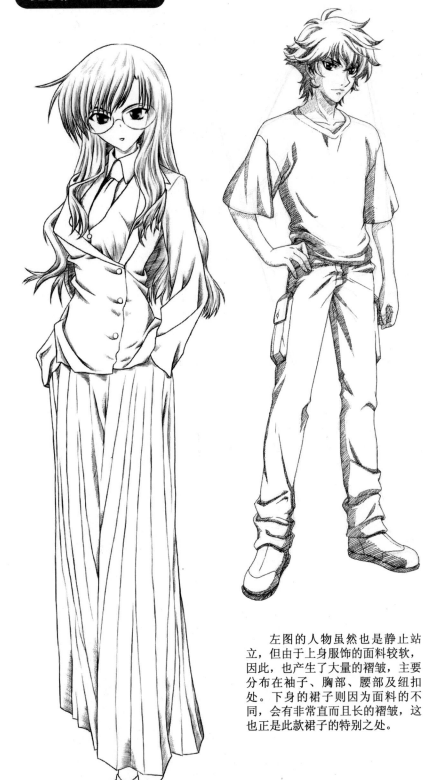

人物姿势的不同对服装所产生的皱褶也会不同。当人物直立时，皱褶相对来说会比较少，因为在这个姿势下，人物的身体是相对静止的，并没有大幅度的扭动，因此，服装上所产生褶皱的位置和种类也是比较随意的。

以腰部为中心，皱褶向四周以放射性延伸比较有利于表现硬质的布料。

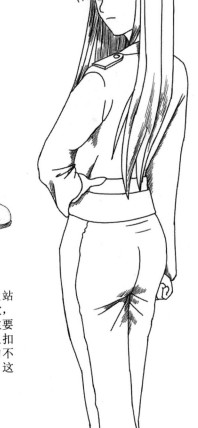

左图的人物虽然也是静止站立，但由于上身服饰的面料较软，因此，也产生了大量的褶皱，主要分布在袖子、胸部、腰部及纽扣处。下身的裙子则因为面料的不同，会有非常直而且长的褶皱，这也正是此款裙子的特别之处。

服饰的面料较硬会使人物的整体感觉比较强势，充满职业感，从后面看，褶皱主要集中在手臂和大腿相连处。

右（1）图中的少女身体
背对着我们，头部扭了过来，
双手提起了短裙，这一明显的
姿势造成了袖子、腰部和短裙
上的褶皱；右（2）图中的成
熟女性，一手屈肘，一手端着
另一只手肘，身形凹凸有致，
姿势优雅大方，手肘和腿部的
服装褶皱较为明显。另外人物
双腿一前一后的站姿使短裙上
隐约出现腿部的轮廓。

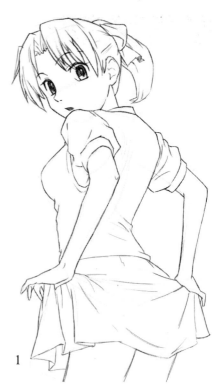

由于裙子比较厚，绘制皱褶时，
要注意表现出人物腿部的动态。

1

双手抓起裙子，布料褶皱呈现
出下坠感。

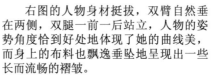

2

左图的人物与上图的人
物动作相反，上图人物是双
手从后面提起裙子，左图的
人物是双手从前面提起裙
子，但是，所产生的褶皱都
是垂吊褶皱。

右图的人物身材挺拔，双臂自然垂
在两侧，双腿一前一后站立，人物的姿
势角度恰到好处地体现了她的曲线美，
而身上的布料也飘逸垂坠地呈现出一些
长而流畅的褶皱。

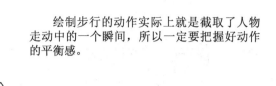

走姿产生的褶皱

绘制步行的动作实际上就是截取了人物走动中的一个瞬间，所以一定要把握好动作的平衡感。

左图的人物一手扶包，一手背后，脚步缓慢轻盈地走着，由于动作姿势不大，身上的褶皱主要集中在长裙上，会产生一些长而直的褶皱。

右图的人物双手插兜，脚步缓慢沉重，像是在思考事情。另外，由于服饰面料的原因，会产生很多褶皱，比如手肘的弯曲褶皱、裤兜外的支撑褶皱及裤腿的堆叠褶皱等。

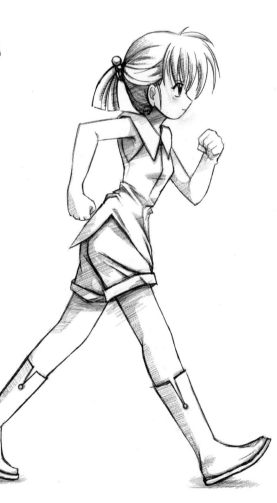

人在走路时，两脚交替向前，双臂前后摆动，双臂的方向与双脚相反。

短裤的皱褶需要跟人物的腿部运动方向一致。

左图的小女孩，侧着身体，双手握拳摆动着，双腿一前一后大跨步的向前迈着，从姿势上我们可以看出人物非常着急的走路状态，所以腰部、裤腿处由于扭动而产生了一些较为明显的褶皱。

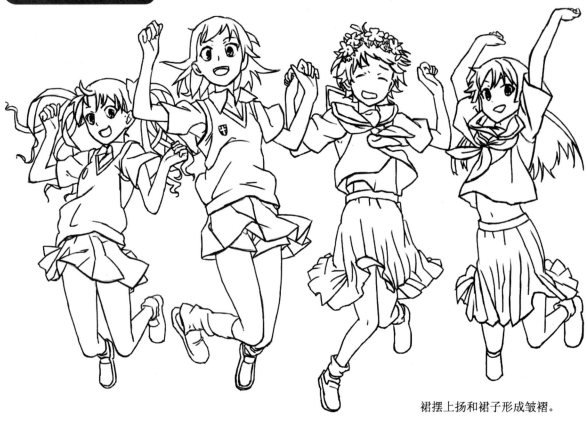

裙摆上扬和裙子形成皱褶。

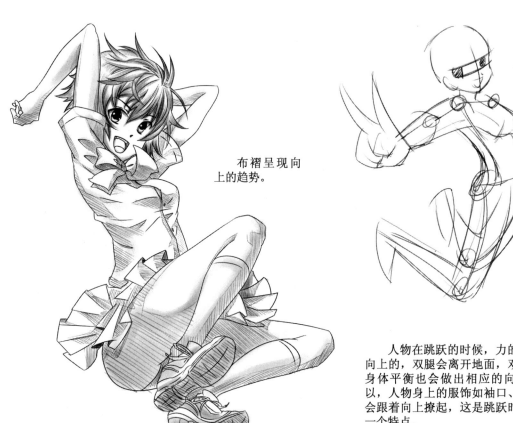

布褶呈现向
上的趋势。

人物在跳跃的时候，力的方向是整体
向上的，双腿会离开地面，双手为了保持
身体平衡也会做出相应的向上姿势，所
以，人物身上的服饰如袖口、衣边及裙边
会跟着向上撩起，这是跳跃时服饰共有的
一个特点。

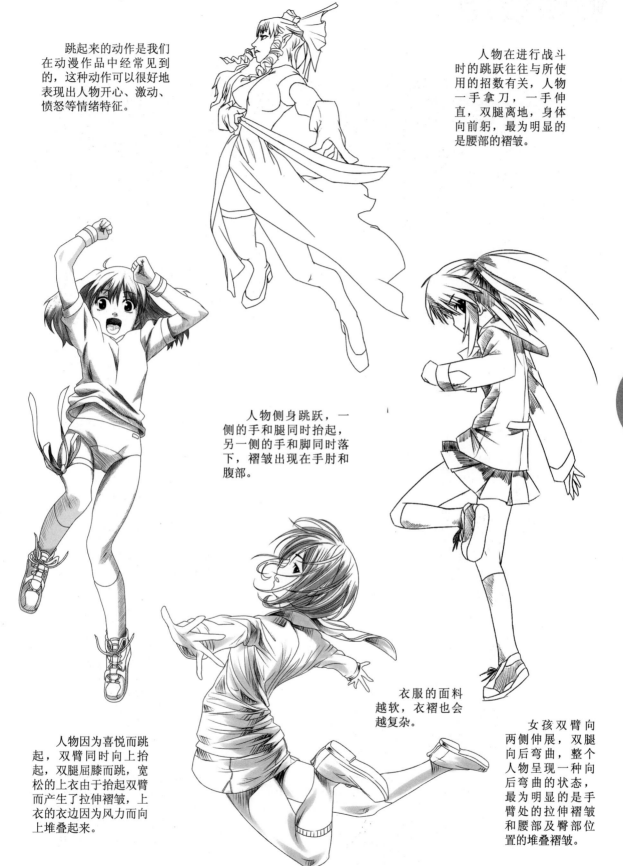

跳起来的动作是我们在动漫作品中经常见到的，这种动作可以很好地表现出人物开心、激动、愤怒等情绪特征。

人物在进行战斗时的跳跃往往与所使用的招数有关，人物一手拿刀，一手伸直，双腿离地，身体向前躬，最为明显的是腰部的褶皱。

人物侧身跳跃，一侧的手和腿同时抬起，另一侧的手和脚同时落下，褶皱出现在手肘和腹部。

人物因为喜悦而跳起，双臂同时向上抬起，双腿屈膝而跳，宽松的上衣由于抬起双臂而产生了拉伸褶皱，上衣的衣边因为风力而向上堆叠起来。

衣服的面料越软，衣褶也会越复杂。

女孩双臂向两侧伸展，双腿向后弯曲，整个人物呈现一种向后弯曲的状态，最为明显的是手臂处的拉伸褶皱和腰部及臀部位置的堆叠褶皱。

弯腰产生的褶皱

人物弯腰的时候，由于力量全都集中在腰部，因此腰部的褶皱就会非常多而且明显。弯腰的动作大小及方向的不同都会使褶皱呈现不同的效果。

左图中的人物是一个很俏皮的弯腰姿势，一手扶着胯部，一手指着上方，肩膀一侧向后一侧向前倾斜着，这时，褶皱会非常明显地出现在向前的一侧腰部。

右图中的人物身体由于受到物体的阻挡而呈现向前倾且好像要摔倒的姿势，双手不由自主地伸出来想要支撑身体，身体产生的扭动姿势比较大，腰部之下的褶皱痕迹比较明显。

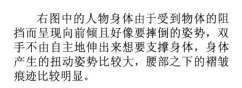

有的时候，特殊的弯腰姿势会使人物的重心转移，腰部不再出现大量的褶皱，而是转移到重心的地方。左图中的少女由于运动后非常口渴，想要去喝水管里的水，双手支撑着前倾的上半身，由于重心的集中和姿势的遮挡，手臂的褶皱较多，腰部的褶皱则比较少。

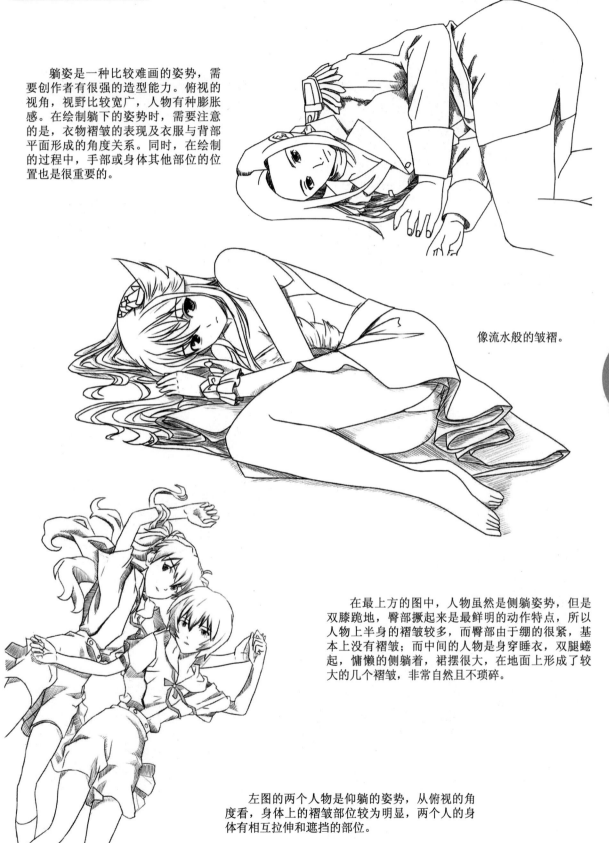

躺卧产生的褶皱

躺姿是一种比较难画的姿势，需要创作者有很强的造型能力。俯视的视角，视野比较宽广，人物有种膨胀感。在绘制躺下的姿势时，需要注意的是，衣物褶皱的表现及衣服与背部平面形成的角度关系。同时，在绘制的过程中，手部或身体其他部位的位置也是很重要的。

像流水般的皱褶。

在最上方的图中，人物虽然是侧躺姿势，但是双膝跪地，臀部撅起来是最鲜明的动作特点，所以人物上半身的褶皱较多，而臀部由于绷的很紧，基本上没有褶皱；而中间的人物是身穿睡衣，双腿蜷起，慵懒的侧躺着，裙摆很大，在地面上形成了较大的几个褶皱，非常自然且不琐碎。

左图的两个人物是仰躺的姿势，从俯视的角度看，身体上的褶皱部位较为明显，两个人的身体有相互拉伸和遮挡的部位。

53

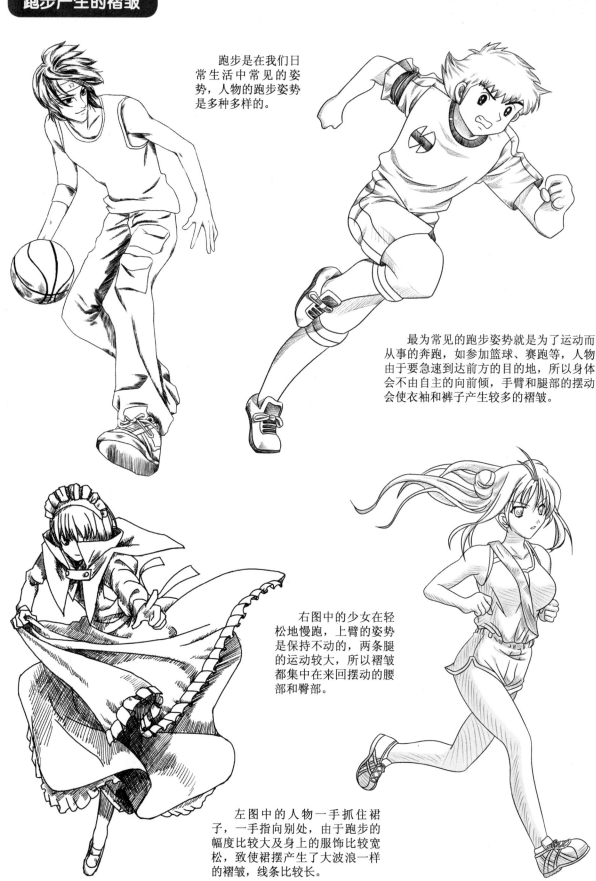

跑步是在我们日常生活中常见的姿势，人物的跑步姿势是多种多样的。

最为常见的跑步姿势就是为了运动而从事的奔跑，如参加篮球、赛跑等，人物由于要急速到达前方的目的地，所以身体会不由自主的向前倾，手臂和腿部的摆动会使衣袖和裤子产生较多的褶皱。

右图中的少女在轻松地慢跑，上臂的姿势是保持不动的，两条腿的运动较大，所以褶皱都集中在来回摆动的腰部和臀部。

左图中的人物一手抓住裙子，一手指向别处，由于跑步的幅度比较大及身上的服饰比较宽松，致使裙摆产生了大波浪一样的褶皱，线条比较长。

54

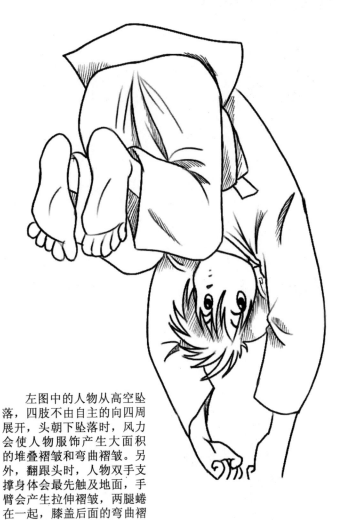

左图中的人物从高空坠落，四肢不由自主的向四周展开，头朝下坠落时，风力会使人物服饰产生大面积的堆叠褶皱和弯曲褶皱。另外，翻跟头时，人物双手支撑身体会最先触及地面，手臂会产生拉伸褶皱，两腿蜷在一起，膝盖后面的弯曲褶皱会带动臀部的拉伸褶皱。

摔倒的人物屁股坐在地上，腰部会有堆叠的褶皱，两条腿向上抬起，同时裙子也会向上伸展，而双臂向两边展开的同时，袖子会受力的作用向两边产生拉伸褶皱。

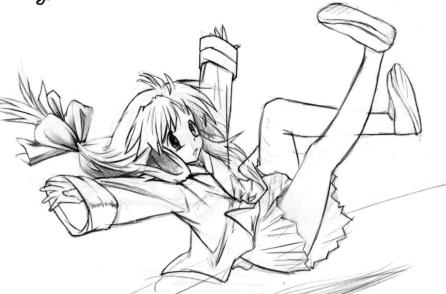

人物组合和褶皱

轻薄布料的褶皱要使用比较细的线条。

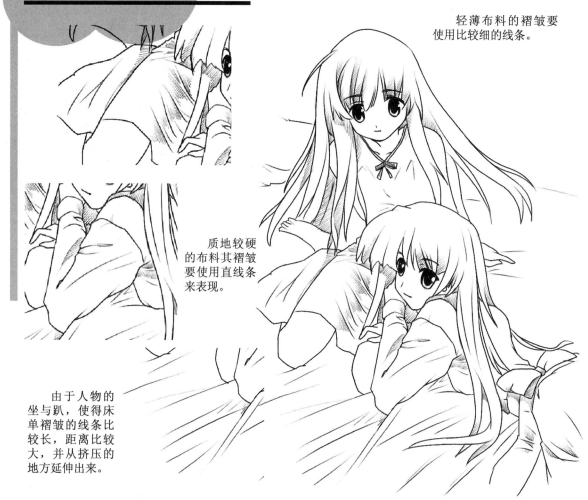

质地较硬的布料其褶皱要使用直线条来表现。

由于人物的坐与趴，使得床单褶皱的线条比较长，距离比较大，并从挤压的地方延伸出来。

56

先画出两个人身体的基本结构与姿势，姿势动作可以确定出褶皱形成的位置与大致形状，所以起稿非常重要；接着画出衣服的轮廓，把握衣服的厚度与贴身的程度，用概括的线条画出衣服上的褶皱；最后添加完整的衣服与床单，整理线条，完成画稿。

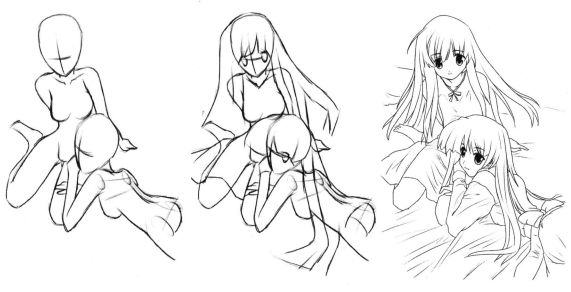

常见面料产生的褶皱

丝绸

　　丝绸经常用于制成古典类的服装，如旗袍，贴身的面料能够非常好地展现出女性的完美曲线。另外，穿丝绸的人物也显得非常高贵、有气质。

　　丝绸的两个最大的特点是滑和坠，把握住这两个特点来绘制，就能将丝绸的质感表现出来。

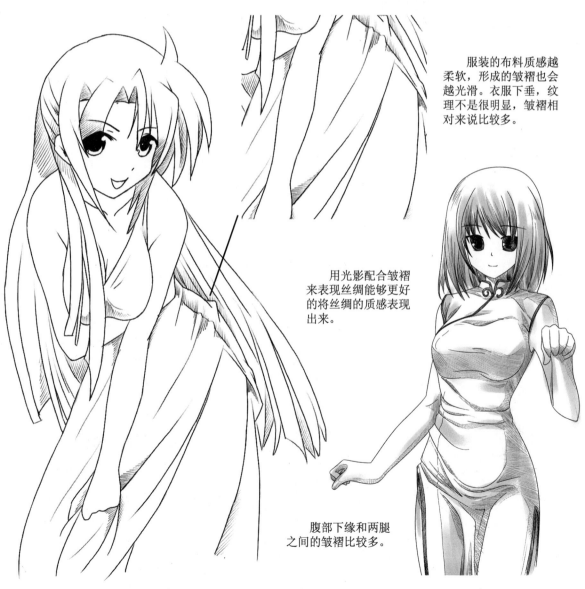

　　服装的布料质感越柔软，形成的皱褶也会越光滑。衣服下垂，纹理不是很明显，皱褶相对来说比较多。

　　用光影配合皱褶来表现丝绸能够更好的将丝绸的质感表现出来。

　　腹部下缘和两腿之间的皱褶比较多。

在服装当中，布质面料是最常见也是最舒服的面料，要想体现布的感觉，要从衣褶着手，在褶皱的线条上适当的加强力度，并在关节及经常运动的地方多画些褶皱。

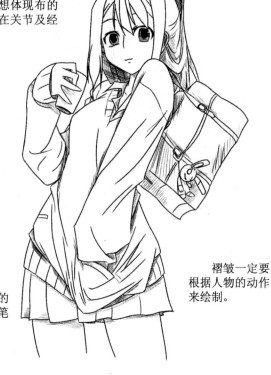

褶皱一定要根据人物的动作来绘制。

要想体现布的感觉，就要从皱褶下手，布与纱相比，布的质地要更硬一点。在绘制褶皱时，在线条上适当加强力度和笔触，皱褶要适可而止，以免画蛇添足。

在人物关节及活动的地方，可以多画些皱褶。有时候，这些皱褶纹理能够起到动态的微妙效果。

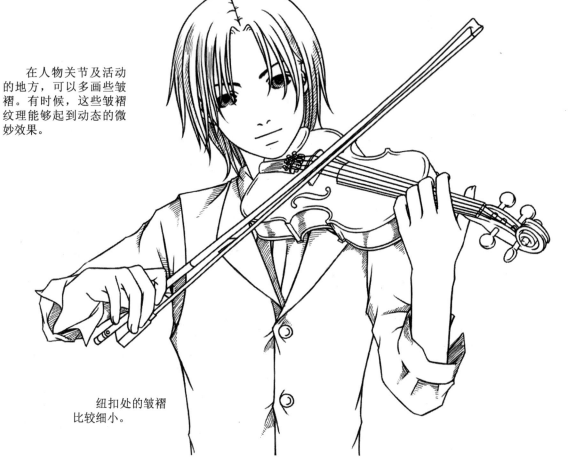

纽扣处的皱褶比较细小。

麻布是以亚麻、苎麻、黄麻、剑麻、蕉麻等各种麻类植物纤维制成的一种布料。

麻布的优点是硬度极高、吸湿、导热、透气性甚佳，它的缺点是，穿着不舒适，外观较为粗糙、生硬。

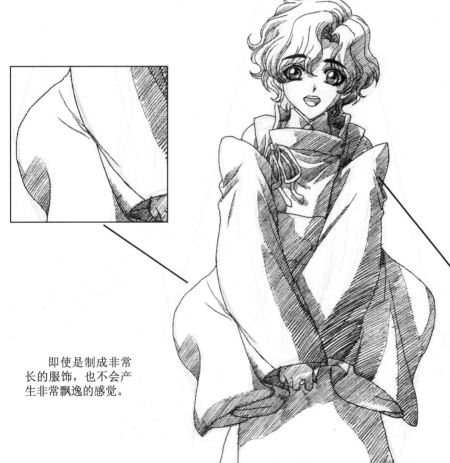

古代普通百姓所穿的服饰大多是麻布材质，这种类型的布料制成衣服后，产生褶皱的地方会比较明显和粗糙。

即使是制成非常长的服饰，也不会产生非常飘逸的感觉。

皮革

皮革是一种光感很强的面料，为了突出这种独有的特性，在高光部分一般都用白色来表现，使得整体的对比性很强，由此来突出皮革的质感。

白色的纯度越高，说明皮质的亮度越高。

皮革的黑白对比很强烈，在高光处也就是留白处的出错率比较低，因为在表现皮革的光泽时，可以整块整块的进行绘画，抓住这个特点，就能够很容易的将皮革效果表现出来。

在表现手肘处的高光时，要注意骨骼的形状。

纱

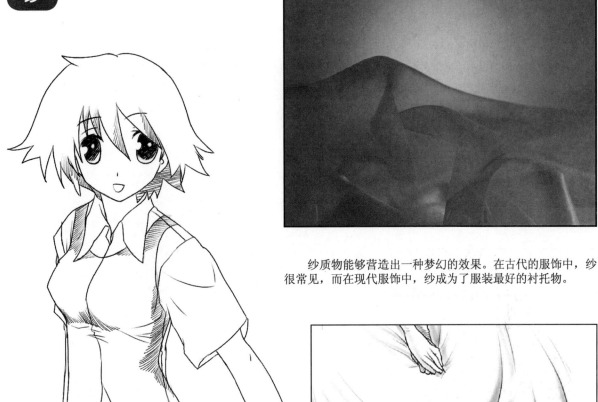

纱质物能够营造出一种梦幻的效果。在古代的服饰中，纱很常见，而在现代服饰中，纱成为了服装最好的衬托物。

当大面积纱堆叠在一起时，可以用粗而淡的颜色来表现。

腰部的线条透了出来。

在绘画纱质物时，还要注意很重要的一点：纱是透明的物质，纱里面的身体或衣服会透过它若隐若现，这样有的线条会被纱的线条切断，否则很容易与布混杂在一起。

另外，在绘画纱质物时，线条要流畅，因为纱很柔软，一个小小的弯角都能够决定纱的整体效果，因此流畅的线条在绘制时是很必要的。

棉服和羽绒服给人的感觉是厚厚的，很舒服、很柔软，但画起来会觉得很难下手，其实只要了解了皱褶的原理，画起来就不难了。绘画时要注意的是，衣领也同样是有厚度的。

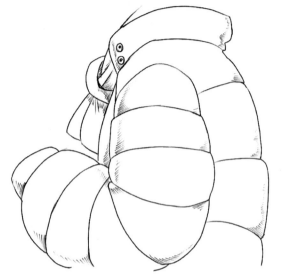

在绘画羽绒服上的皱褶时，要注意笔触的随意性，虽然每个笔触不同，但整体要统一。

62

在衣领处，重叠式的添加一些线条来体现领子的厚度，注意线条要有曲折变化，这样能够突出羽绒服的柔软度。

羽绒服的外观比较齐整、硬朗。

用缝线将棉服和羽绒服平均分开，这样中间缝制的地方会塌下去，而两边则会鼓起来。

羽绒服的袖口和底部是缩口的，在绘画过程中，线条要紧密一些，有种往回收的感觉。

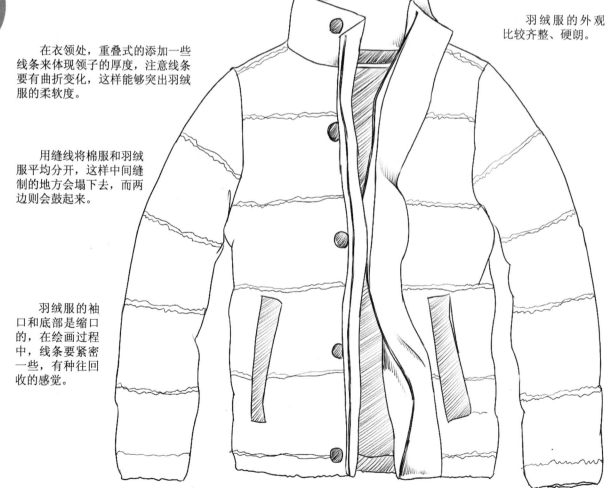

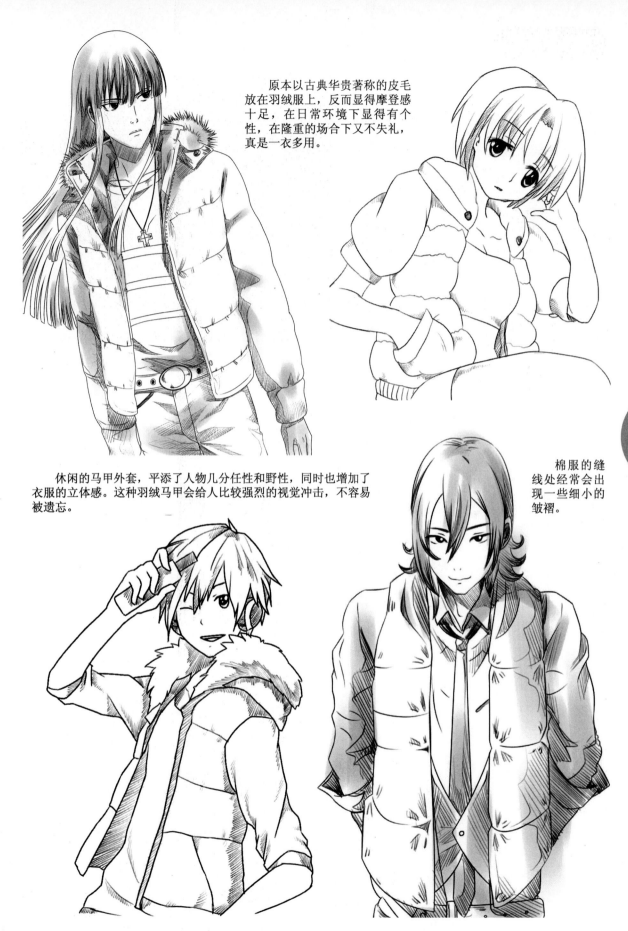

原本以古典华贵著称的皮毛放在羽绒服上，反而显得摩登感十足，在日常环境下显得有个性，在隆重的场合下又不失礼，真是一衣多用。

休闲的马甲外套，平添了人物几分任性和野性，同时也增加了衣服的立体感。这种羽绒马甲会给人比较强烈的视觉冲击，不容易被遗忘。

棉服的缝线处经常会出现一些细小的皱褶。

毛

　　毛质物给人以厚实蓬松的感觉。在绘制时，重要的一点是要把握好它的层次感，要与人物的头发区分开，它不像头发那样有条理、细致。毛质物只需要画出大概的轮廓，边缘越随意、越自然越好。毛在服装中广泛应用于领子及袖口，在领子部位，毛质笔触较大、较疏松，看上去整个毛领很蓬松。而袖口上的毛质略显单薄，在笔触上也有些收敛。

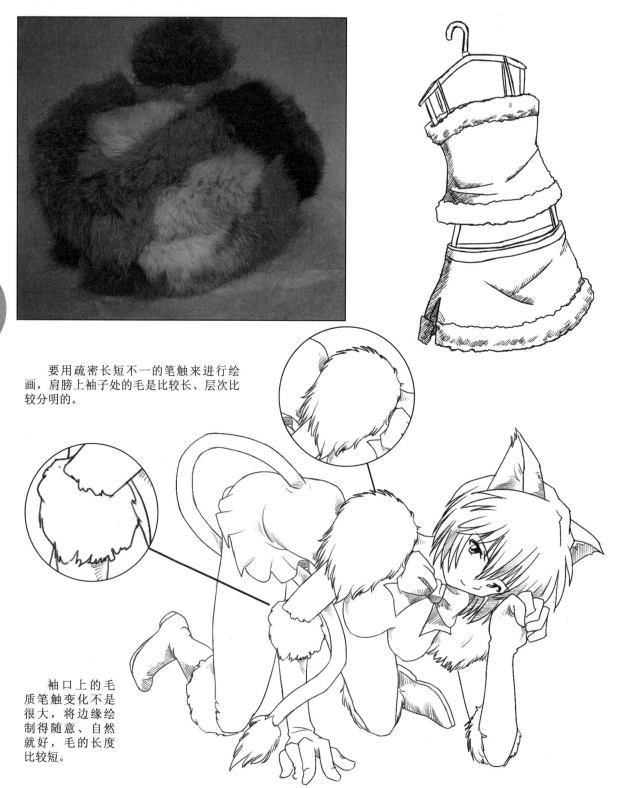

　　要用疏密长短不一的笔触来进行绘画，肩膀上袖子处的毛是比较长、层次比较分明的。

　　袖口上的毛质笔触变化不是很大，将边缘绘制得随意、自然就好，毛的长度比较短。

不同材质
的服饰对比

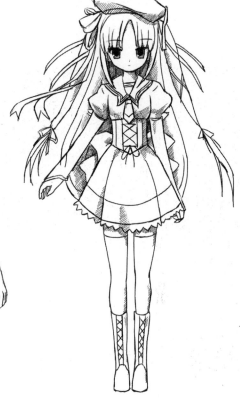

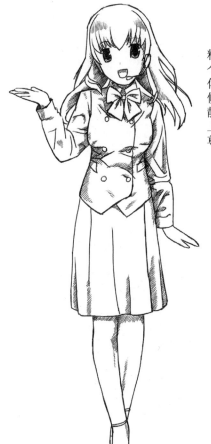

除了前面讲过的几种服装材质之外，还有很多其他材质的服饰，由于面料材质特性的不同，因此制成了各种风格非常独特的服装，所以即使是同一个人物，在为她换上不同类型的衣服后，整个人物的形象就发生了较大的变化。下面我们来为图中的一个学生和一个客服人员两位人物进行换装，比如修身无袖或是长袖纯棉衬衣配上超短百褶裙，或是紧身牛仔裤，会让原本文静内敛的人物变得职业化；而包臀抹胸百褶连衣裙的出现必定是舞会、宴会上的亮点；使用绸缎、雪纺纱等布料，会让服装造型优雅大方，看起来奢华尊贵，人物换上这身服装会打破甜美形象，变得更成熟。

在描绘前要确定人物的基本动态及服饰的外形特征。在绘制时，先将服饰的细节表现清晰后，再为其添加阴影效果。这样服饰的特征会表现得更加完善。

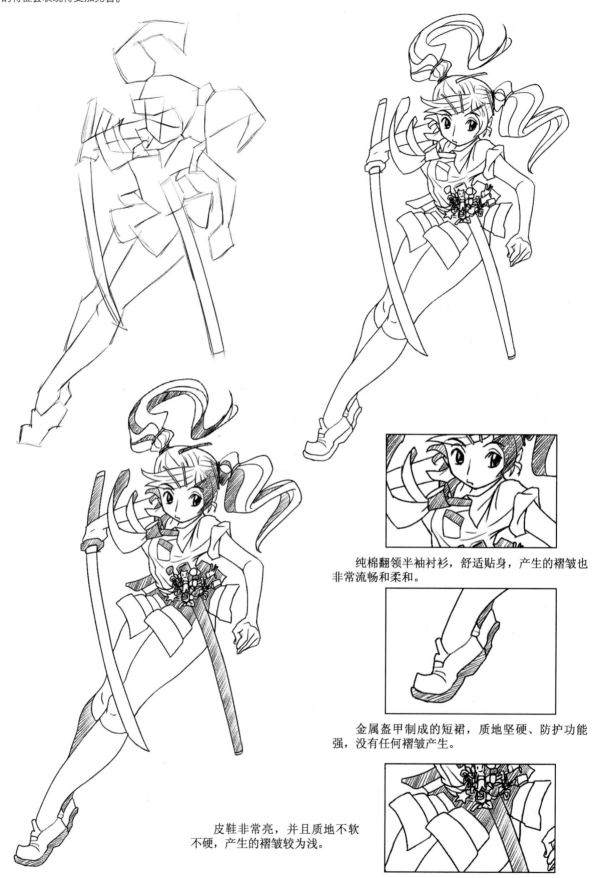

纯棉翻领半袖衬衫，舒适贴身，产生的褶皱也非常流畅和柔和。

金属盔甲制成的短裙，质地坚硬、防护功能强，没有任何褶皱产生。

皮鞋非常亮，并且质地不软不硬，产生的褶皱较为浅。

Part 03

日常生活服装造型

　　常见服饰是指我们日常生活中经常见到并且穿着的服装，具有大众化及较为具体的服饰功能，如内衣、家居服和运动服等。动漫人物的常见服饰也是以现实服饰为基础的。下面我们一起来学习动漫人物常见服饰的绘制方法。

内衣

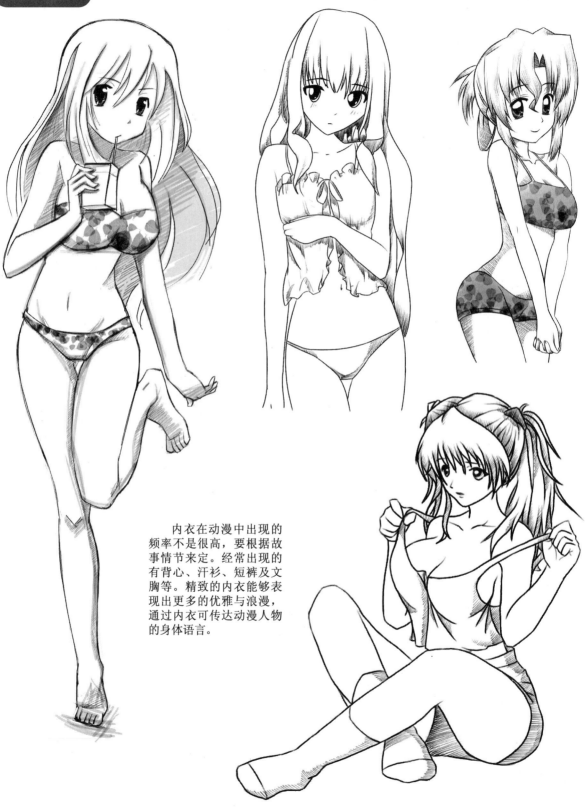

内衣在动漫中出现的频率不是很高，要根据故事情节来定。经常出现的有背心、汗衫、短裤及文胸等。精致的内衣能够表现出更多的优雅与浪漫，通过内衣可传达动漫人物的身体语言。

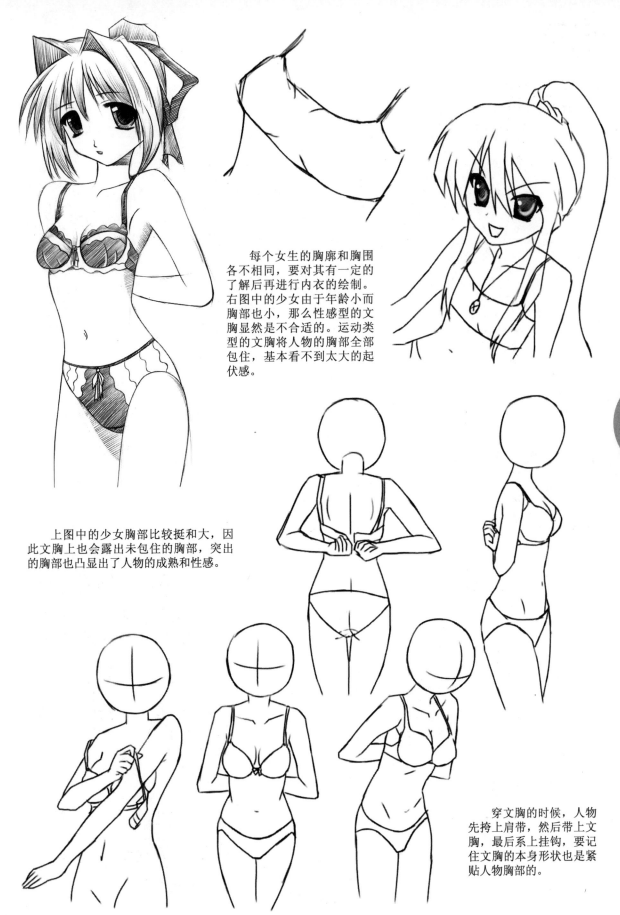

每个女生的胸廓和胸围各不相同，要对其有一定的了解后再进行内衣的绘制。右图中的少女由于年龄小而胸部也小，那么性感型的文胸显然是不合适的。运动类型的文胸将人物的胸部全部包住，基本看不到太大的起伏感。

上图中的少女胸部比较挺和大，因此文胸上也会露出未包住的胸部，突出的胸部也凸显出了人物的成熟和性感。

穿文胸的时候，人物先挎上肩带，然后带上文胸，最后系上挂钩，要记住文胸的本身形状也是紧贴人物胸部的。

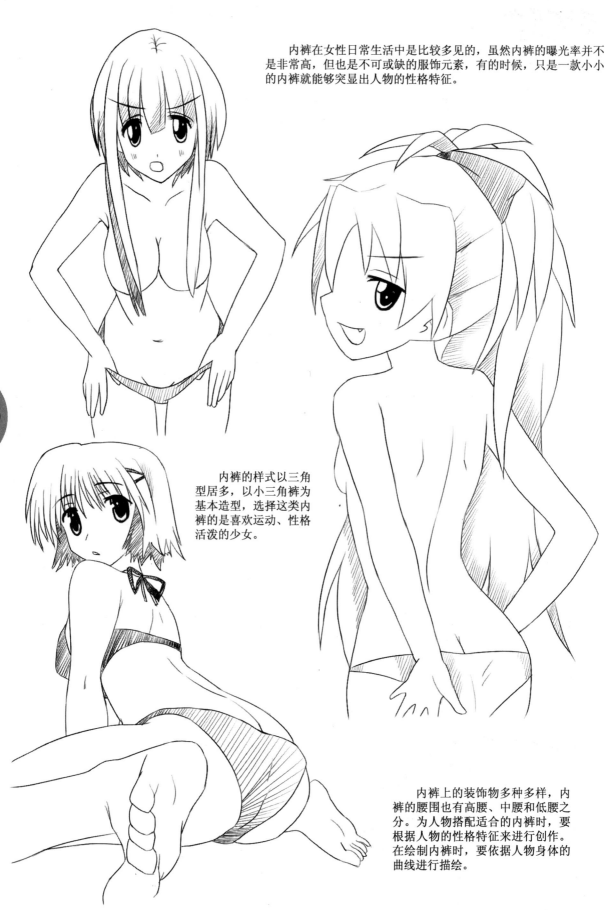

内裤在女性日常生活中是比较多见的，虽然内裤的曝光率并不是非常高，但也是不可或缺的服饰元素，有的时候，只是一款小小的内裤就能够突显出人物的性格特征。

内裤的样式以三角型居多，以小三角裤为基本造型，选择这类内裤的是喜欢运动、性格活泼的少女。

内裤上的装饰物多种多样，内裤的腰围也有高腰、中腰和低腰之分。为人物搭配适合的内裤时，要根据人物的性格特征来进行创作。在绘制内裤时，要依据人物身体的曲线进行描绘。

男士内衣的造型简单、质地柔软，主要以舒适为主。背心式内衣同样质地柔软、宽松舒适，褶皱线条清晰、流畅。

绘制男性内衣时，线条要简单、流畅，通过褶皱的走向来表现内衣的质地，内裤以平角款式为主，这也能恰当地表现出男性粗犷、健硕的身体形态。

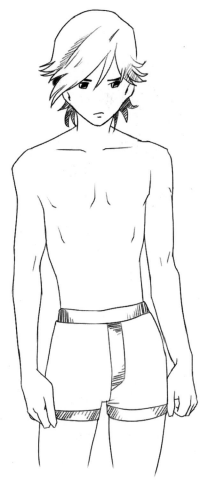

内衣款式的演变和质感

通常根据动漫人物的形象、性格特征等，他们所穿的内衣类型也分为很多种类。虽然女性人物的内衣所用布料比较少，但是一些细微的改变却能让内衣的整个款式发生变化。另外，添加或是减少一些丝带、蕾丝等饰品，也会表现出不同的效果。

吊带纯棉背心，纯棉的质感非常舒适且吸汗，款式也是稍微有些收腰的效果，这类背心也为喜欢运动、性格开朗的女生所爱。

72

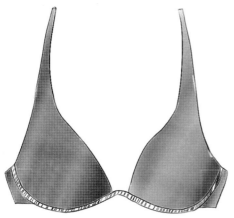

V形的文胸，由于前面是开放式的，而让人物显得更加性感，绘制此类文胸的后面时，要注意中间的挂扣。

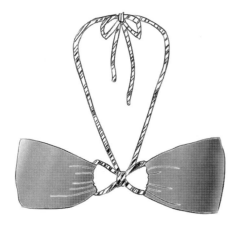

没有了文胸带，而是在脖子上通过系带来固定文胸，造型非常可爱和时尚。另外，绘制后面的时候，要注意挂扣变成了系带蝴蝶结。

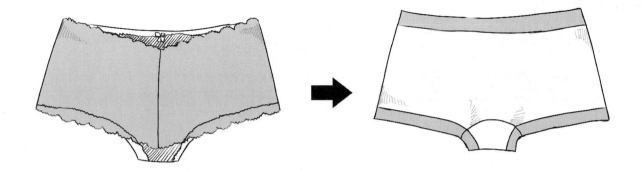

　　平角内裤并不一定就是动漫男式的风格，并且与男式内裤也并不相同，还是以小巧可爱为特点，与前面的吊带背心形成了统一。另外，绘制内裤前面的时候，要注意可以看到长出来的内裤后面，而从后面却看不到稍短的前面。

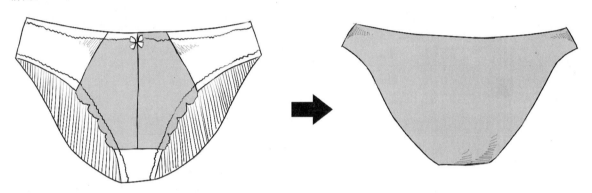

　　无论是前面还是后面，三角内裤整体比平角内裤短了不少，虽然延续了平角内裤的蝴蝶结和蕾丝边，但是三角形的设计能让人物更加性感，与前面的V形文胸形成了统一风格。

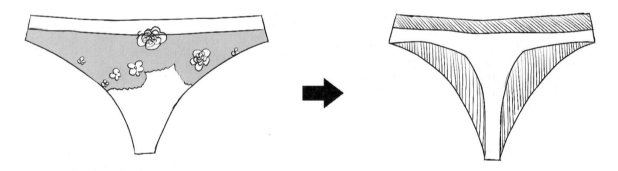

　　丁字裤是时下比较流行的内裤款式，此类内裤前面已经非常的小和窄了，与其他内裤后面挡住前面的款式不一样，从后面绘制，它只有窄窄长长的一条，连接起腰的部分，看起来非常像"丁"字。

　　脱下来的内裤由于已经穿过，所以并不是平整的形状，对于这种随意放置的内裤，绘制的时候要注意内裤的边缘会卷起来。

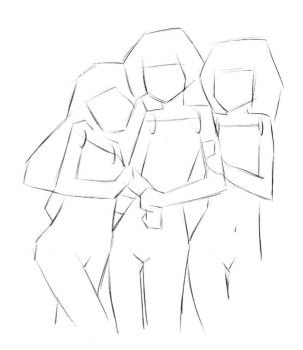

① 下面我们一起来绘制3个身穿内衣的少女。起稿之前，在脑海里先确定3个少女各自的形态及四肢的位置，注意3个人肩膀的透视关系。

② 在确定了观察的视角之后，我们首先大致地描绘出人物的动态和透视关系。

在基础线上，用简洁的线条描绘出人物的造型，将3个人物的四肢、五官和服饰的轮廓勾画出来。

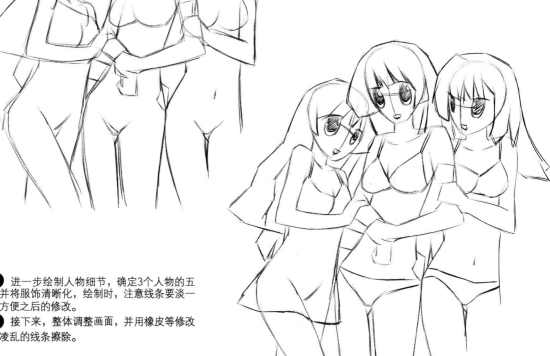

③ 进一步绘制人物细节，确定3个人物的五官位置并将服饰清晰化，绘制时，注意线条要淡一些，以方便之后的修改。

④ 接下来，整体调整画面，并用橡皮等修改工具将凌乱的线条擦除。

74

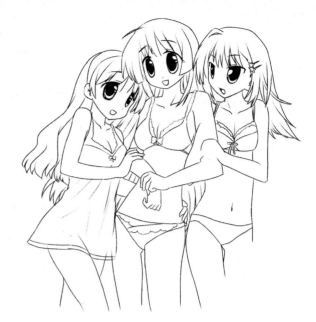

⑤我们先为3个动漫少女身上添加一层浅浅的基础调子，这是为了表明调子的位置，在基本调子的基础上再对人物进行深入的刻画，细致地刻画出五官和衣服褶皱，以加强人物的立体感与层次感。

身穿薄纱内衣的少女略带害羞，动作姿势也比较拘谨，注意她身上薄纱的透明质感；身穿蕾丝花边内衣的少女性格沉稳大方，动作姿势比较强势，表现出一种优雅和大气；身穿可爱双肩带内衣的少女性格可爱活泼，动作姿势也很俏皮，要注意她身上被遮挡住的部位。

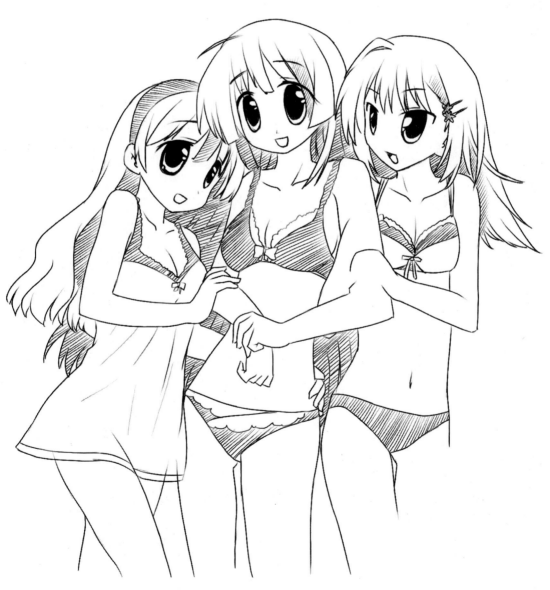

睡衣

睡衣，顾名思义就是睡觉或是休息的时候所穿的服装，它由于是直接接触人体的皮肤，所以质地都很轻柔，手感也很舒服。

睡衣一直被当作家居服饰，穿着它让人身心放松。穿着睡衣登场亮相的动漫人物给人一种身心放松的舒适感。

在动漫中，我们经常见到的睡衣主要有3种类型：可爱型、性感型和保守型。

睡衣的柔软与美少女的柔美完美组合，使少女人物看上去更加乖巧温柔。人物的睡衣尺寸要合身，以褶皱线条流畅为宜，另外，为原本样式单调的睡裙添加一些不规则的裙摆及蝴蝶结，那么服装整体的感觉就不再那么单一了。

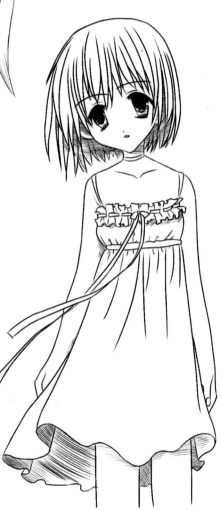

76

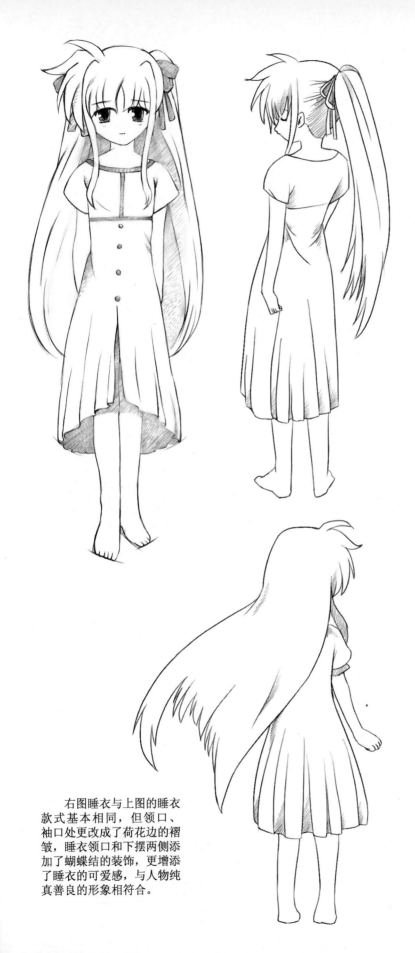

前后裙摆长短不对称的可爱睡衣，工字形的前胸装饰线条、并没有任何实用性的4颗一排的扣子及下方裙摆开口的设计，让这套睡衣显得不再那么单调，裙子的裙摆有比较明显的垂坠褶皱，从后面看，褶皱的位置与前面相同，都出现在腰部。

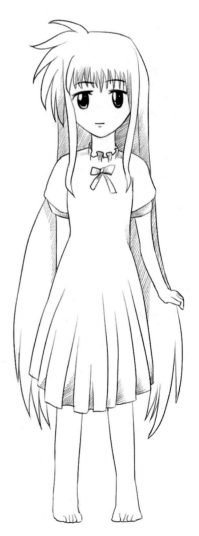

右图睡衣与上图的睡衣款式基本相同，但领口、袖口处更改成了荷花边的褶皱，睡衣领口和下摆两侧添加了蝴蝶结的装饰，更增添了睡衣的可爱感，与人物纯真善良的形象相符合。

宽松休闲的可爱睡衣，虽然款式普通简单，但也是许多学生身份人物的最爱。注意绘制这类睡衣的时候，不要太过花哨，其实要想增加可爱感，只需要添加一些独特的装饰，如蝴蝶结、丝带等。

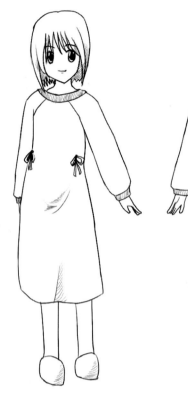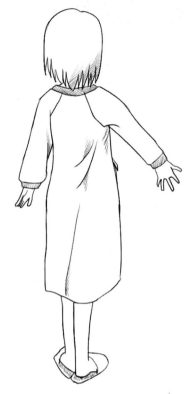

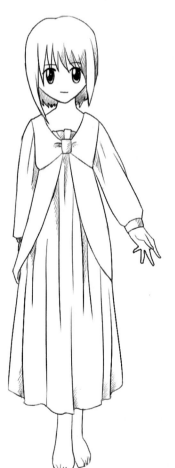

毛呢坎肩的造型非常时尚特别，很像一条缩小了的连衣裙。

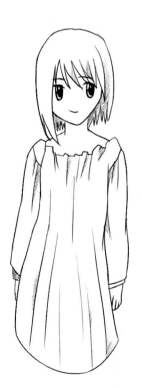

左图这款睡衣比较随意，没有特定的形状，唯一的造型装饰就是花边状的领口与服饰形成一体，如果天气寒冷，还可以添加一件稍厚的毛坎肩。绘制的时候，要注意毛坎肩套在薄棉睡衣上会形成一种质感差别。

性感型睡衣

　　款式新颖的吊带睡衣是女性动漫人物的专属物品，这款睡裙比较常用到的材质是蕾丝和丝质品，这类材质的睡裙即使不添加任何装饰物，都已经显得非常性感和成熟了。

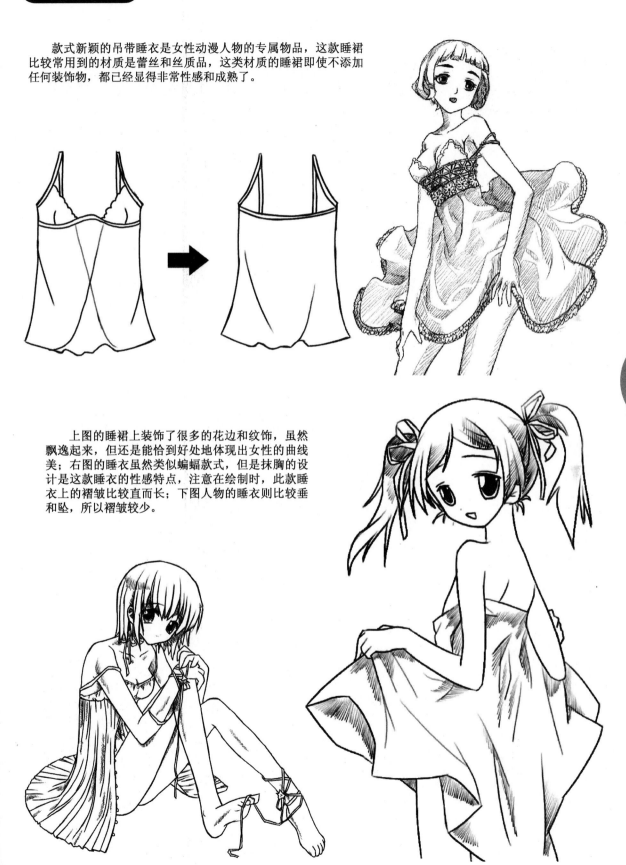

　　上图的睡裙上装饰了很多的花边和纹饰，虽然飘逸起来，但还是能恰到好处地体现出女性的曲线美；右图的睡衣虽然类似蝙蝠款式，但是抹胸的设计是这款睡衣的性感特点，注意在绘制时，此款睡衣上的褶皱比较直而长；下图人物的睡衣则比较垂和坠，所以褶皱较少。

79

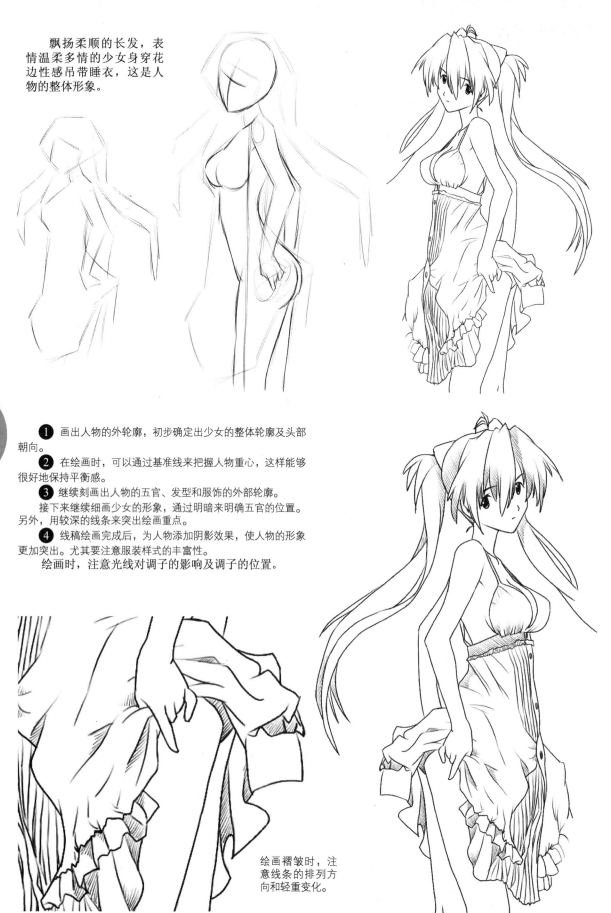

飘扬柔顺的长发，表情温柔多情的少女身穿花边性感吊带睡衣，这是人物的整体形象。

① 画出人物的外轮廓，初步确定出少女的整体轮廓及头部朝向。

② 在绘画时，可以通过基准线来把握人物重心，这样能够很好地保持平衡感。

③ 继续刻画出人物的五官、发型和服饰的外部轮廓。
接下来继续细画少女的形象，通过明暗来明确五官的位置。另外，用较深的线条来突出绘画重点。

④ 线稿绘画完成后，为人物添加阴影效果，使人物的形象更加突出。尤其要注意服装样式的丰富性。
绘画时，注意光线对调子的影响及调子的位置。

绘画褶皱时，注意线条的排列方向和轻重变化。

保守型睡衣

　　保守型睡衣比较简单，没有太丰富的造型和装饰，主要以舒适和行动方便为主，另外，长衣长裤的设计也要顺应季节的变化。

　　下图的女孩虽然睡衣上有大翻领和灯笼袖的设计，但是冗长而不露一丝肌肤的设计把女孩包裹的非常严实。

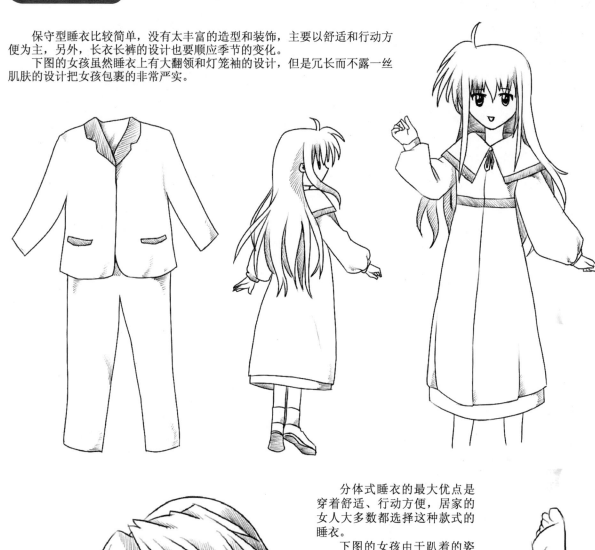

　　分体式睡衣的最大优点是穿着舒适、行动方便，居家的女人大多数都选择这种款式的睡衣。

　　下图的女孩由于趴着的姿势，使服装的褶皱主要集中在手臂、腰部和弯曲的腿部。

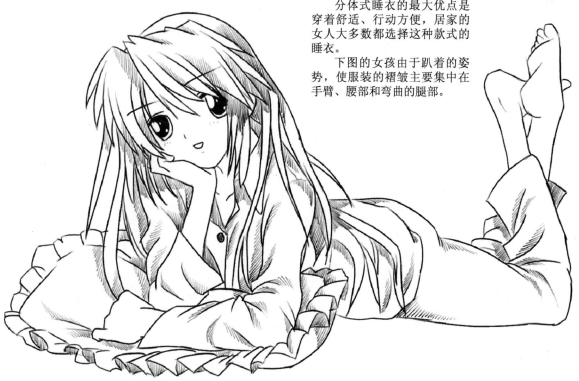

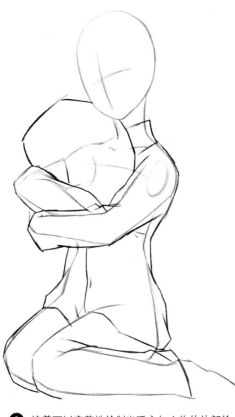

① 创作时，我们先要想好保守型睡衣的款式和面料，由于保守型睡衣比较传统，所以长衣长裤都是用手感非常好的棉布制成，因此我们在起稿的时候，要先明确睡衣与人物身体之间的空间缝隙，这重要的第一步会为后面的绘制打下基础。

② 接着可以完整地绘制出睡衣与人物的外部轮廓，同时为人物绘制出发型。

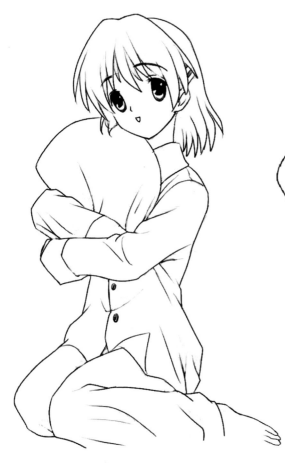

③ 最后为人物全身绘制上阴影效果，在添加调子之前就要先把人物的五官及脚部都明确刻画出来。另外，表现出人物睡衣的质感褶皱是本幅图画的重点，人物手臂产生的弯曲褶皱，腰部产生的堆叠褶皱及腿部的拉撑褶皱都要仔细刻画好。同时，女孩怀里抱着的枕头其质感也非常柔软，手臂对它进行挤压时会产生拉伸褶皱。

同一人物的不同睡衣

我们已经掌握了几种睡衣的特点，下面来为同一个人物穿上不同样式的睡衣，这样我们就会发现人物的年龄和身材也相应发生了改变，所以，选择睡衣的时候也要了解人物的特征。

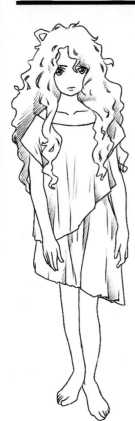

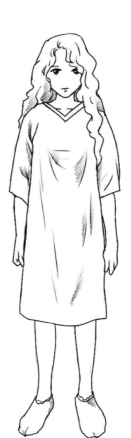
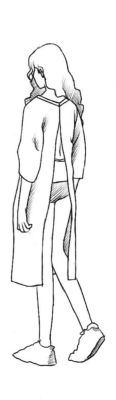

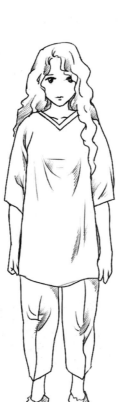
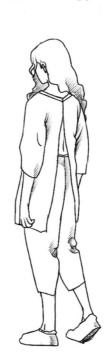

年龄稍小的人物，应选择垂坠感非常好的睡衣，上衣和下衣的边都是倾斜的，这样的设计非常独特，通过褶皱可以看出此款睡衣的面料偏于真丝、丝绸之类。

年龄稍大一些的人物在选择的款式上会趋向于保守型的睡衣，因为人物的体型发生了变化，所以服饰相对也要选择宽松舒适的，如七分袖连体睡衣，或是七分袖长款上衣配七分短裤，由于服饰也是纯棉透气的棉布料，褶皱的位置主要出现在袖子、胸部和膝盖处，比较琐碎和随意。

休闲服

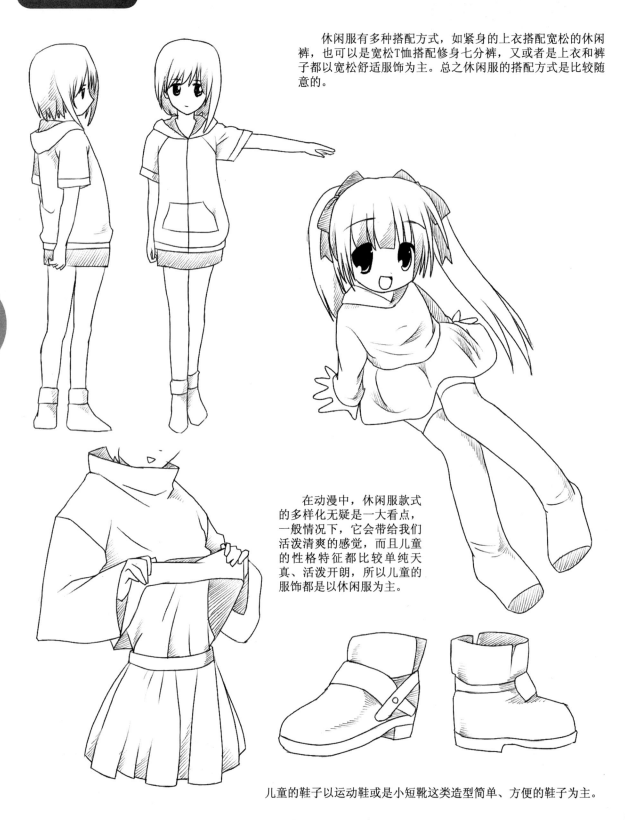

休闲服有多种搭配方式,如紧身的上衣搭配宽松的休闲裤,也可以是宽松T恤搭配修身七分裤,又或者是上衣和裤子都以宽松舒适服饰为主。总之休闲服的搭配方式是比较随意的。

84

在动漫中,休闲服款式的多样化无疑是一大看点,一般情况下,它会带给我们活泼清爽的感觉,而且儿童的性格特征都比较单纯天真、活泼开朗,所以儿童的服饰都是以休闲服为主。

儿童的鞋子以运动鞋或是小短靴这类造型简单、方便的鞋子为主。

同一儿童的不同休闲服

儿童所穿的休闲服要与儿童本身的身份和年龄相匹配，头梳两根羊角辫，天真的表情，可爱的姿势动作，为了体现儿童的这些特点，休闲服不能太复杂，也不能很花哨，只需要简单的搭配和点缀，就会让休闲服呈现出不同的效果。

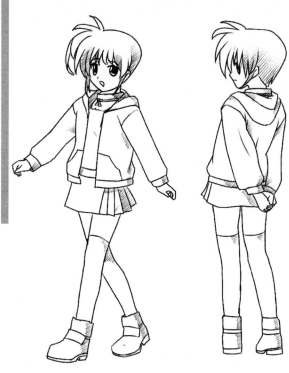

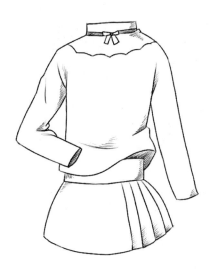

长袖T恤搭配百褶短裙，两个看似并不配套的衣服混搭起来却显得青春活泼，在此休闲套装的基础上，只需要再添加一件长袖帽衫及一双长筒袜，那么又会展现出另外一套休闲服。

清纯的长袖连身裙，外面加上一件长款帽衫大衣，人物看起来略微有些臃肿，这是因为长款大衣比较厚。绘制的时候，要分清大衣和长裙的质感差别。

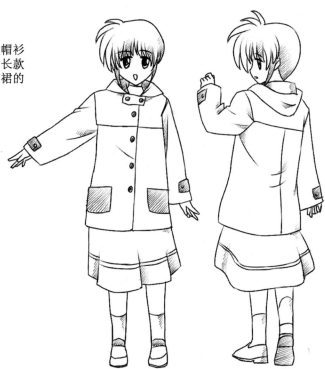

　　休闲服虽然秉承舒适轻松的理念，但是为动漫人物创作休闲类的服装时也不可过于随意，以至于看上去不协调，舒适合体的休闲服会让人物看起来更加精神，充满活力。

86

　　除了以宽松舒适为主题外，适当的加入一些时尚元素也是休闲服的一大特点，图中的少女着吊带背心和一件超短款小外套，下身为百褶小短裙。

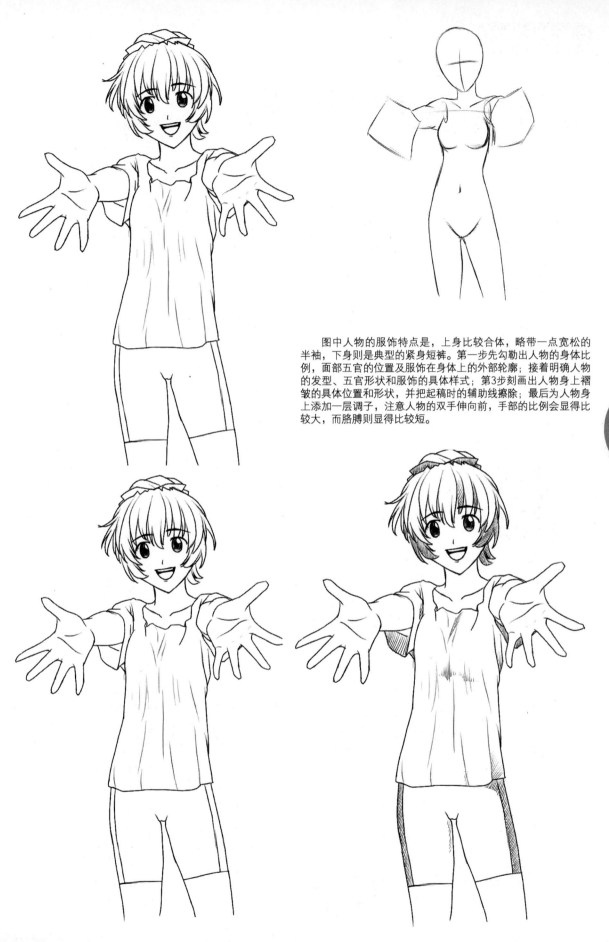

　　图中人物的服饰特点是，上身比较合体，略带一点宽松的半袖，下身则是典型的紧身短裤。第一步先勾勒出人物的身体比例，面部五官的位置及服饰在身体上的外部轮廓；接着明确人物的发型、五官形状和服饰的具体样式；第3步刻画出人物身上褶皱的具体位置和形状，并把起稿时的辅助线擦除；最后为人物身上添加一层调子，注意人物的双手伸向前，手部的比例会显得比较大，而胳膊则显得比较短。

同一青年的不同休闲服

男生休闲装的种类繁多，多以舒适、随意为主，与儿童休闲装类似，不同款式的休闲服造型会给我们带来不同的视觉效果。

如右图中男孩所穿的休闲服套装，体现出了男孩的青春与活力。

88

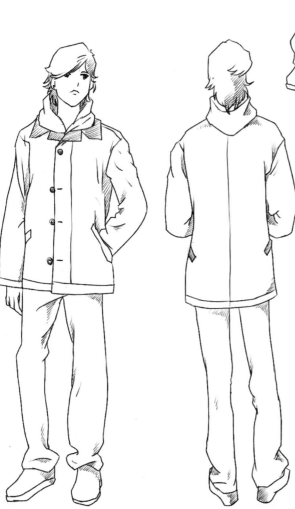

帽衫的背帽和上衣的翻领形成了款式上的强烈对比。

男士中款上衣在动漫人物中出现的频率较高，根据人物身份地位的不同，款式也会不同。在休闲套装外面穿上中款的外衣，有型又帅气。

平底的休闲鞋看上去舒适随意，与人物的服饰相统一。

长袖圆领T恤外套半袖衬衫，下身一条锥子裤，由于衬衣的款式和面料比较直挺，所以产生的褶皱比较少，另外裤口的钎子设计既收紧了裤口又增加了衣服的时尚感。

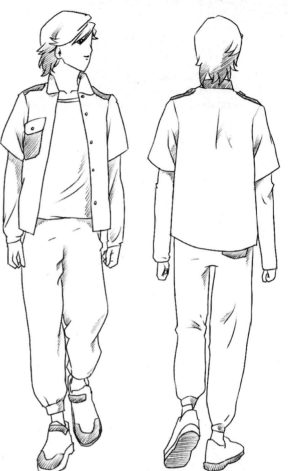

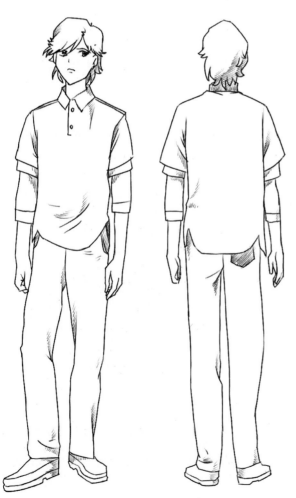

休闲时尚的七分袖外套，样式简单大方的翻领T恤，下身配一条简单的休闲直筒裤，看起来时尚又个性。在绘制时，注意七分袖与外套的T恤具有质感的差别，T恤带有一些商务感，面料比较凉爽但不贴身，要注意这种面料的垂坠感。

眼镜的款式多种多样，要注意透过镜片所表现的眼睛形态及眼镜的立体感。

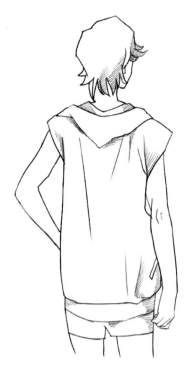

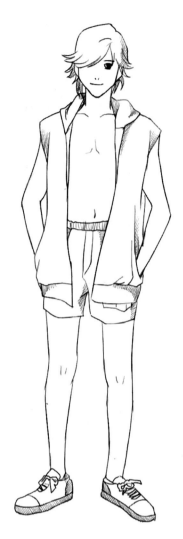

裤兜打破了常规的位置，位于正面的裤腿上，不但加强了实用性，同时也是不错的装饰物。

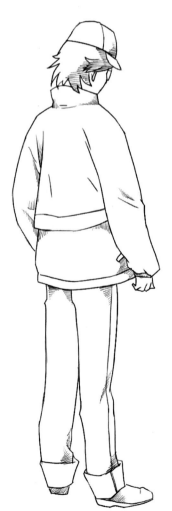

上图的开身无袖毛衫，略微有些肥大，这也是人物随意自由的一种表现。而休闲类的夹克上衣可以说是男士的百搭服饰，裤子的款式选择休闲型或商务型都可以。

绘制时，注意帽子的形态。

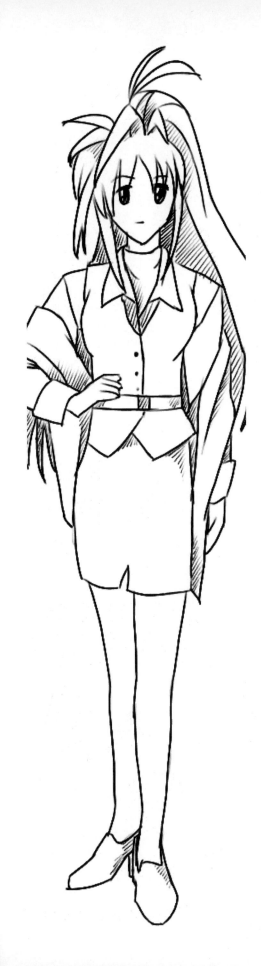

Part

04

校园与职业制服造型

　　校园与职业制服在我们的日常生活中随处可见，这类服饰的特点是严肃不失活泼，传统不失时尚。本章我们会详细地讲解学生、乘务员、医务工作者等这些特定身份下人物的服饰特点。

学生制服

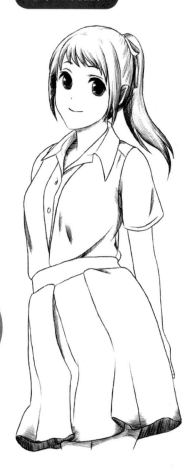

大多数学校都有统一的校服，对女学生来说校服不仅仅是学校的标志，而且是时尚潮流的风向标。

萌少女的校园制服元素很简单，但越是这样的搭配却越能体现出少女的单纯和清新。

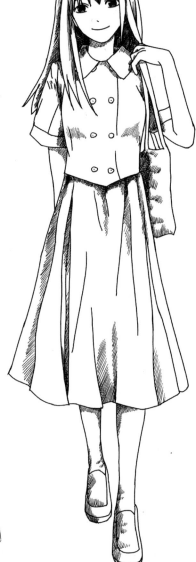

学生校服在动漫中是比较常见的一种制服款式，水手服更受美少女的青睐。

92

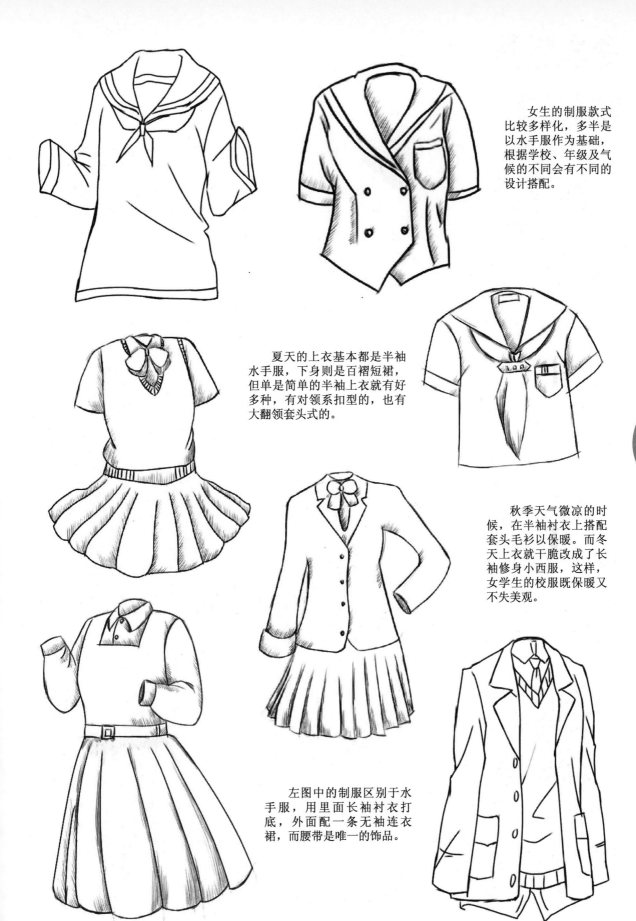

女生的制服款式
比较多样化，多半是
以水手服作为基础，
根据学校、年级及气
候的不同会有不同的
设计搭配。

夏天的上衣基本都是半袖
水手服，下身则是百褶短裙，
但单是简单的半袖上衣就有好
多种，有对领系扣型的，也有
大翻领套头式的。

秋季天气微凉的时
候，在半袖衬衣上搭配
套头毛衫以保暖。而冬
天上衣就干脆改成了长
袖修身小西服，这样，
女学生的校服既保暖又
不失美观。

左图中的制服区别于水
手服，用里面长袖衬衣打
底，外面配一条无袖连衣
裙，而腰带是唯一的饰品。

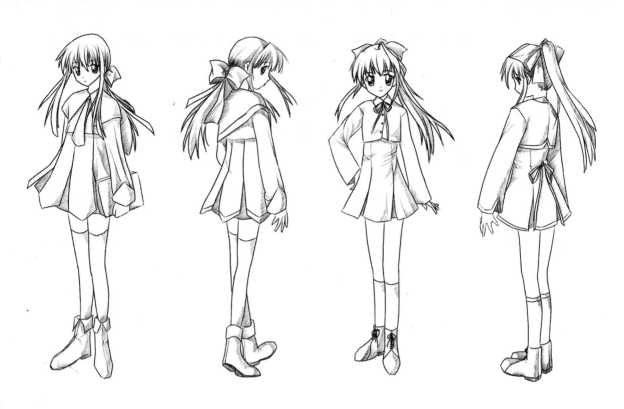

从不同角度来绘制身穿制服的少女，如果同样是站姿，从前面或是后面观察人物的褶皱位置都没有发生改变。如果是相同一件制服在不同的姿势动作下，褶皱会相应的发生变化，我们来观察下图中的3位少女，从不同角度来看，胸部的大小、手臂的摆动程度及腰部的扭动，都会产生不同的服饰效果。

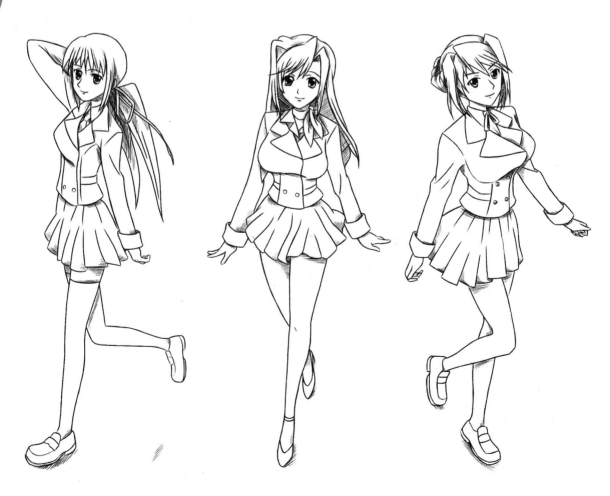

下面让我们一起来动手绘制一个身穿校园制服，缓慢行走的温柔女生吧。

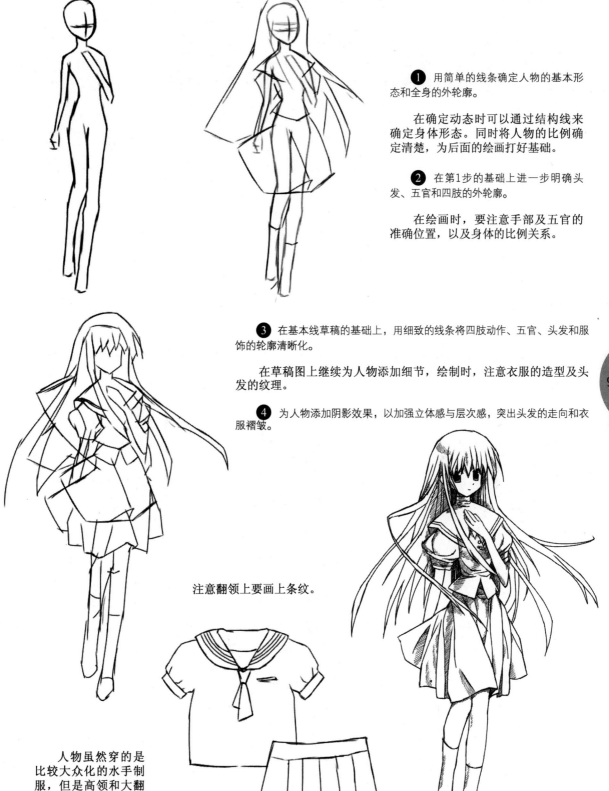

❶ 用简单的线条确定人物的基本形态和全身的外轮廓。

在确定动态时可以通过结构线来确定身体形态。同时将人物的比例确定清楚，为后面的绘画打好基础。

❷ 在第1步的基础上进一步明确头发、五官和四肢的外轮廓。

在绘画时，要注意手部及五官的准确位置，以及身体的比例关系。

❸ 在基本线草稿的基础上，用细致的线条将四肢动作、五官、头发和服饰的轮廓清晰化。

在草稿图上继续为人物添加细节，绘制时，注意衣服的造型及头发的纹理。

❹ 为人物添加阴影效果，以加强立体感与层次感，突出头发的走向和衣服褶皱。

注意翻领上要画上条纹。

人物虽然穿的是比较大众化的水手制服，但是高领和大翻领的结合以及泡泡袖的设计使服饰有了让人眼前一亮的感觉。

同一款式
的校园制服

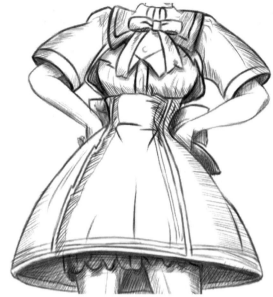

　　角色自身有一定动作的时候，相应的服饰也应有飘动感，这样做的优点是，使角色动作力度感加强，也使服饰本身更加自然。

　　我们将同一件校园制服和不同的站姿结合，可以巧妙的变换出不同的穿衣效果，同时也可以恰当地体现出人物的各自性格。

96

　　虽然是简单的学校制服，却在此基础上加入了泡泡袖、收腰大蝴蝶结及灯笼裙的造型元素，使单一的校服看起来更像是可爱的公主裙。

校服的样式非常经典，上身是翻领衬衣套马甲，再套一件长袖西服式外套，裙子是最为常见的百褶短裙，另外，选择了丝带领结作为装饰物。

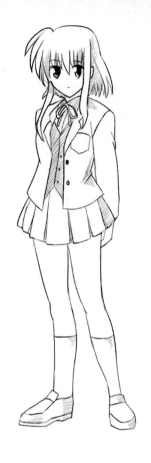

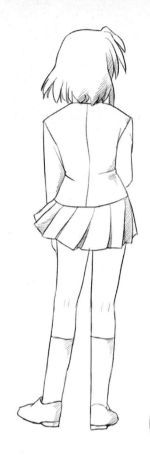

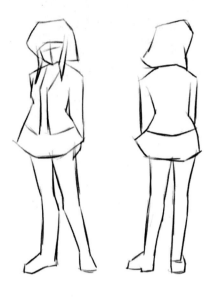

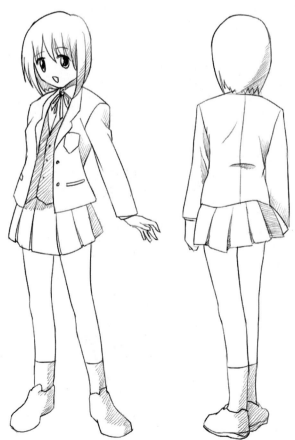

虽然只是把上衣外套的扣子解开了，却带给人一种自信洒脱、活泼开朗的感觉。脚上的皮鞋和休闲鞋都同样适合，两个人物看起来都非常俏皮可爱。

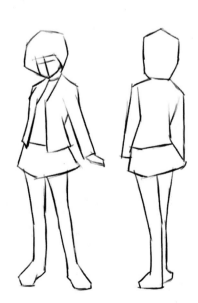

不管是教条独立的帅气女生，还是文静内向的乖乖女生，亦或调皮可爱的动感女生，虽然她们的发型、饰品及鞋袜都发生了改变，但是每个人穿上这件制服都非常合适，也具有自己的独特气质，这样同一件衣服就穿出了不同的感觉。

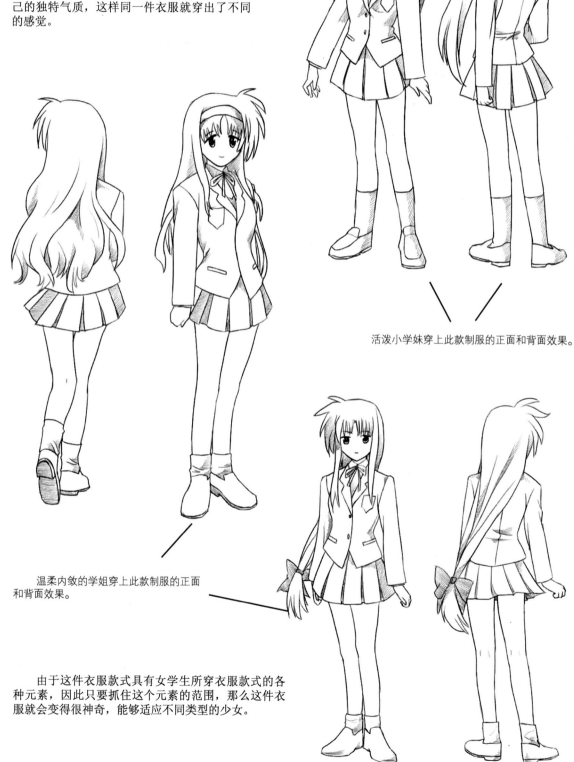

活泼小学妹穿上此款制服的正面和背面效果。

温柔内敛的学姐穿上此款制服的正面和背面效果。

由于这件衣服款式具有女学生所穿衣服款式的各种元素，因此只要抓住这个元素的范围，那么这件衣服就会变得很神奇，能够适应不同类型的少女。

男生制服

男生的制服与女生的不同，女生的一般以裙子为主，男生都以长西裤为主。

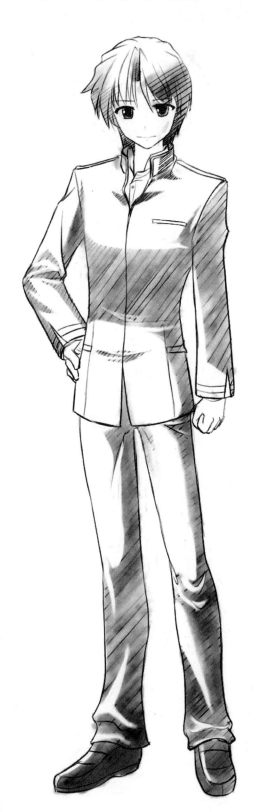

校服可以使学生在身份上区别于社会其他人，因而有了学生自身的约束力，校服对其来说有一种象征的意义。

99

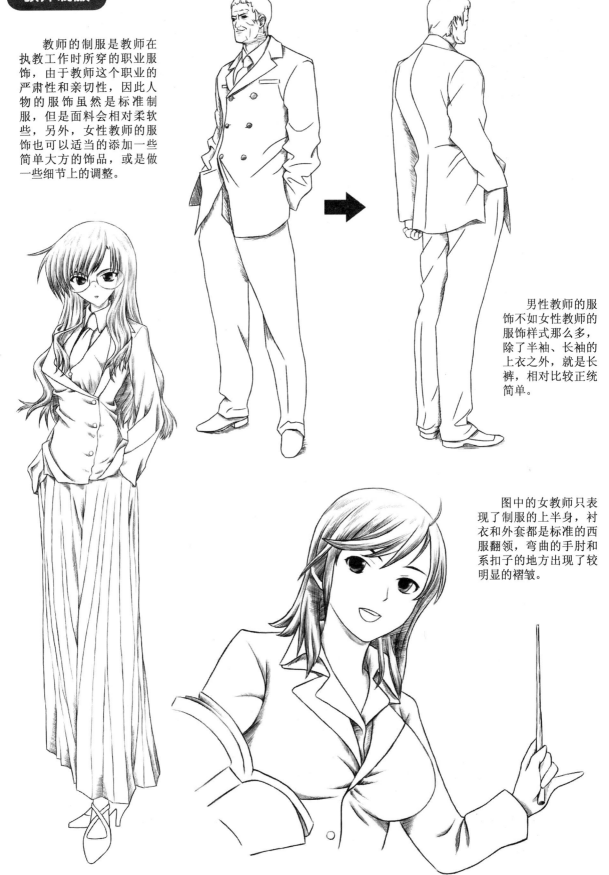

教师制服

教师的制服是教师在执教工作时所穿的职业服饰，由于教师这个职业的严肃性和亲切性，因此人物的服饰虽然是标准制服，但是面料会相对柔软些，另外，女性教师的服饰也可以适当的添加一些简单大方的饰品，或是做一些细节上的调整。

男性教师的服饰不如女性教师的服饰样式那么多，除了半袖、长袖的上衣之外，就是长裤，相对比较正统简单。

图中的女教师只表现了制服的上半身，衬衣和外套都是标准的西服翻领，弯曲的手肘和系扣子的地方出现了较明显的褶皱。

不同角度
绘制教师制服

不管是从什么角度观察，我们在绘制人物的服饰时，都要保持服饰的一致性。

图中的人物体型属于瘦弱型，为了让人物穿上教师制服后体现出教师职业的精神和严肃感，衣服的款式也选择了合体型，另外在制服面料的选择上使用了较硬的布料，这样即使人物身体非常的消瘦，也同样能穿出非常强的气势效果。

上衣的肩部和袖口处都有特别的设计，另外领子采用了中式立领，笔直的裤线让人物腿部显得更加修长，整体服饰的造型偏于中性化。

另外，正面角度观看到的褶皱位置只存在于手臂、胸部、腰部及膝盖和脚腕处，而且比较少。

后侧视角观察到的服饰褶皱的位置基本与正面的褶皱位置相同。

俯视的角度观察人物会使人物呈现头大脚小的感觉，
人物的头发纹理会非常明显，肩膀也很宽，服饰向下的褶
皱会比较明显。

仰视的角度观察人物会使人物呈现头小脚大的感觉，
裤子上的褶皱会比较明显。另外，在这个角度下，人物身
上的服饰层次会突显出来。

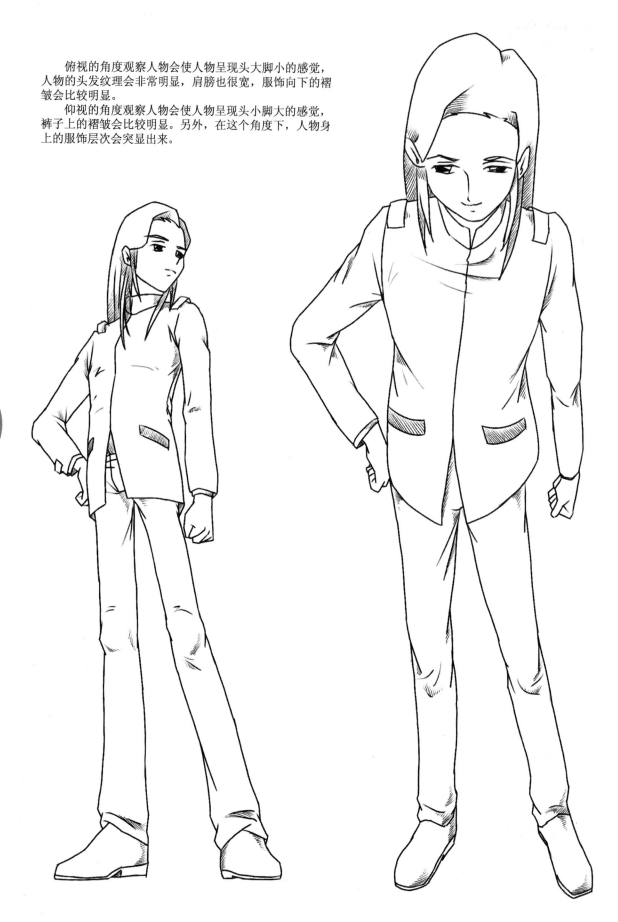

由于校服是比较正统的服饰，装饰品比较少，但并不单调，使用一些日常用具，从某些不经意的角度也能突出人物的性格特征。

书包当然是每个学生都必备的物品了，萌少女的书包造型也来源于生活，所以样式也并不复杂奇特，绘制的时候注意表现它的立体感。

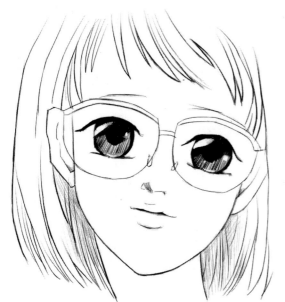

另外，眼镜也是一靓亮丽的装饰品，不同款式的眼镜能突出角色不同的性格特征，或文静内敛或严肃认真。

为了方便学生的活动，鞋子都是布料或是皮质的低跟鞋。

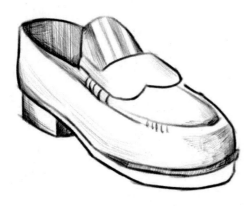

书本看似不重要，但其实学生最常用到的就是书籍，想象一位文静的女学生手捧书在阅读，增加了人物和画面的故事感。

体育服

最早的体育服是运动员在体育运动时所穿的相对专业、行动方便的服装。这类服装的面料透气性较好，较轻薄。现代运动服不仅是运动员的专属，更成为人们户外体育锻炼、旅游的首选服装。

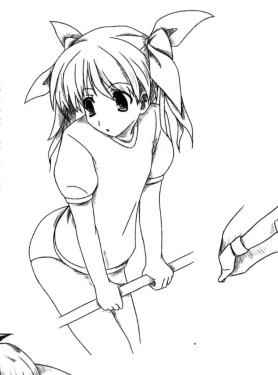

104

女式运动服虽然是以舒适宽松为主，但也会突显出人物的身材曲线。

运动服也并不全是非常肥大宽松的，如左图中紧身的运动服，衣服棉质富有弹性，要以流畅、平滑的线条表现运动装的质地，线条舒展、简单明了，使得整个画面干净整洁，同时注意衣服褶皱的位置要与人物身体曲线相呼应。

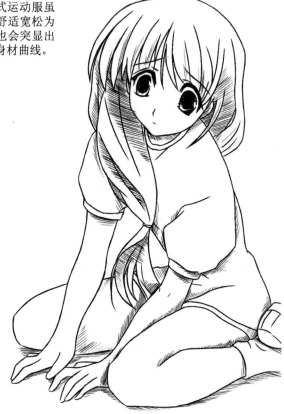

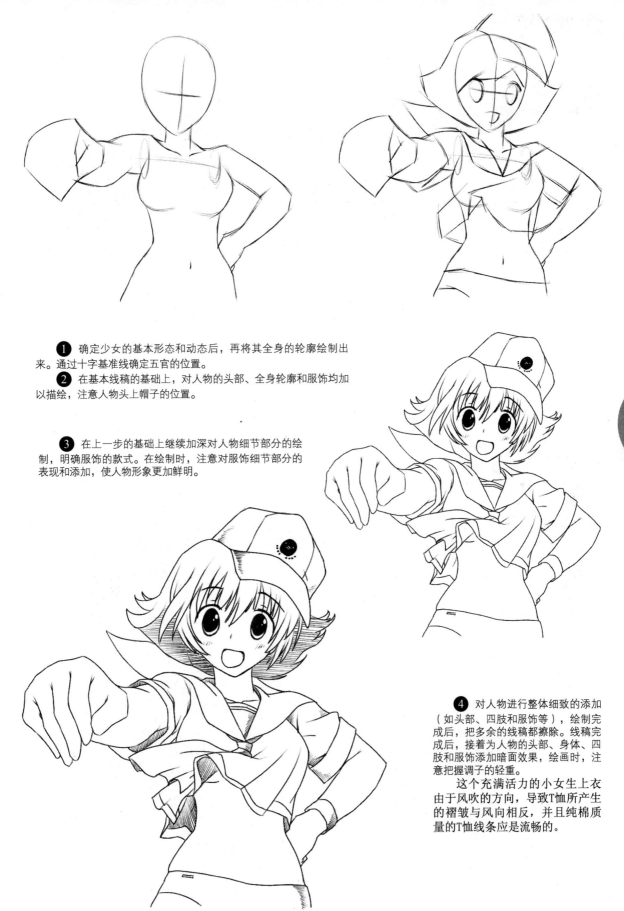

①　确定少女的基本形态和动态后，再将其全身的轮廓绘制出来。通过十字基准线确定五官的位置。

②　在基本线稿的基础上，对人物的头部、全身轮廓和服饰均以描绘，注意人物头上帽子的位置。

③　在上一步的基础上继续加深对人物细节部分的绘制，明确服饰的款式。在绘制时，注意对服饰细节部分的表现和添加，使人物形象更加鲜明。

④　对人物进行整体细致的添加（如头部、四肢和服饰等），绘制完成后，把多余的线稿都擦除。线稿完成后，接着为人物的头部、身体、四肢和服饰添加暗面效果，绘画时，注意把握调子的轻重。

这个充满活力的小女生上衣由于风吹的方向，导致T恤所产生的褶皱与风向相反，并且纯棉质量的T恤线条应是流畅的。

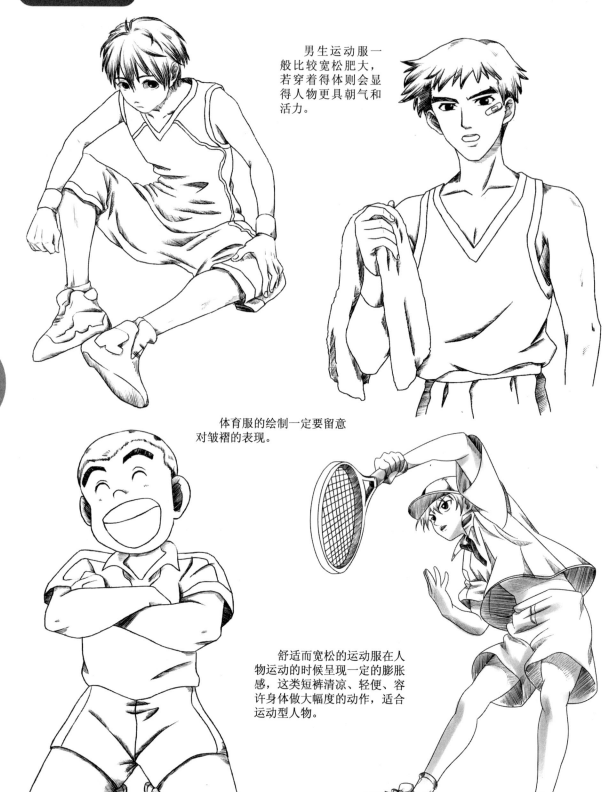

男生运动服一般比较宽松肥大，若穿着得体则会显得人物更具朝气和活力。

体育服的绘制一定要留意对皱褶的表现。

舒适而宽松的运动服在人物运动的时候呈现一定的膨胀感，这类短裤清凉、轻便、容许身体做大幅度的动作，适合运动型人物。

106

教师的体育服是在指导学生上体育课时所穿的服饰，整体的造型虽然也是休闲舒适的，但是由于教师的体型已经发育成熟，还是能很清晰地凸显出人物的身材曲线。

将腿部的皱褶减弱或不表现出来，可以有效地呈现出女性人物高挑纤细的感觉，但这种方法需要将人物的形态绘制准确，不然会使其看上去有变形和臃肿的感觉。

上图的女教师上身穿长袖开身外套、下身的长裤在侧面有条纹裤线，另外裤子的高腰设计也非常特别。

绘制的时候要注意，体育服的面料弹性较大，并不会出现太过琐碎和大面积的褶皱，基本上褶皱是随着人物运动时，出现在姿势用力的某个部位的。

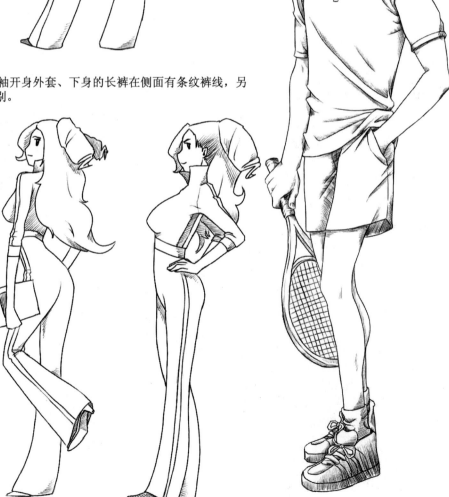

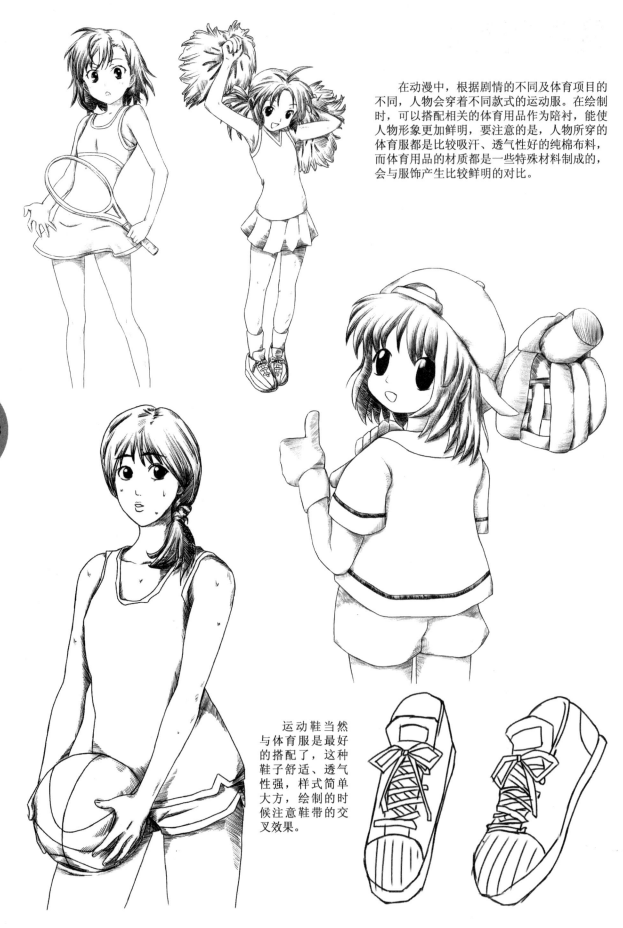

在动漫中，根据剧情的不同及体育项目的不同，人物会穿着不同款式的运动服。在绘制时，可以搭配相关的体育用品作为陪衬，能使人物形象更加鲜明，要注意的是，人物所穿的体育服都是比较吸汗、透气性好的纯棉布料，而体育用品的材质都是一些特殊材料制成的，会与服饰产生比较鲜明的对比。

运动鞋当然与体育服是最好的搭配了，这种鞋子舒适、透气性强，样式简单大方，绘制的时候注意鞋带的交叉效果。

服务业制服

女侍者服饰

女侍者制服的3个主要元素是头饰、领结和围裙。

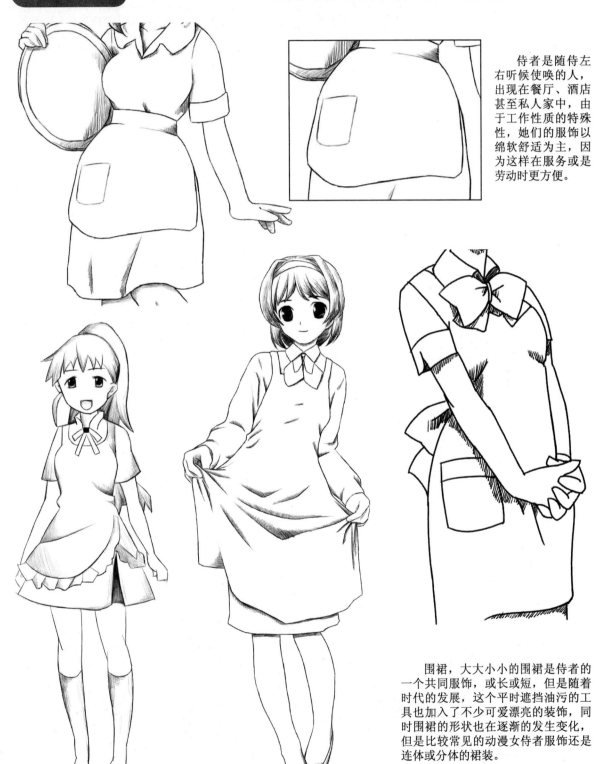

侍者是随侍左右听候使唤的人，出现在餐厅、酒店甚至私人家中，由于工作性质的特殊性，她们的服饰以绵软舒适为主，因为这样在服务或是劳动时更方便。

围裙，大大小小的围裙是侍者的一个共同服饰，或长或短，但是随着时代的发展，这个平时遮挡油污的工具也加入了不少可爱漂亮的装饰，同时围裙的形状也在逐渐的发生变化，但是比较常见的动漫女侍者服饰还是连体或分体的裙装。

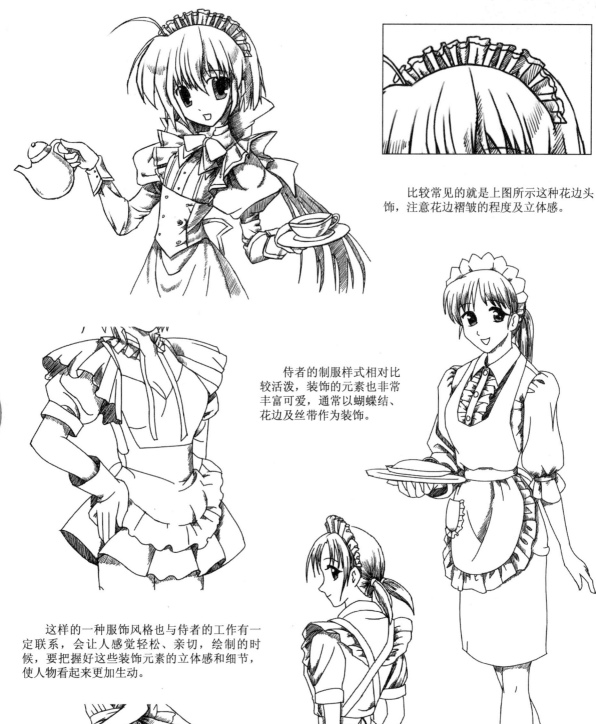

比较常见的就是上图所示这种花边头饰，注意花边褶皱的程度及立体感。

侍者的制服样式相对比较活泼，装饰的元素也非常丰富可爱，通常以蝴蝶结、花边及丝带作为装饰。

这样的一种服饰风格也与侍者的工作有一定联系，会让人感觉轻松、亲切，绘制的时候，要把握好这些装饰元素的立体感和细节，使人物看起来更加生动。

服务生服饰

服务生服饰一般都是由领结、衬衣和马甲构成的。

服务生是指餐厅的服务人员，负责上菜等工作，一般指男性。

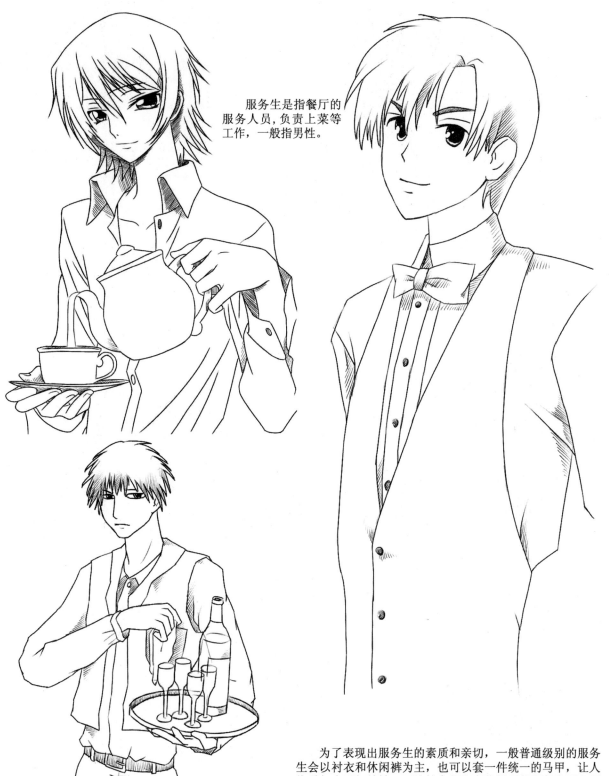

为了表现出服务生的素质和亲切，一般普通级别的服务生会以衬衣和休闲裤为主，也可以套一件统一的马甲，让人物看起来更加精神。而比较高级和奢华场所的服务生则必须要系上领结或是领带，而且马甲的款式也不是随随便便的休闲款，而是修身窄肩系扣的正规款。

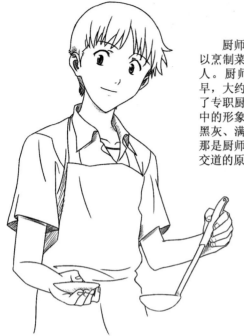

厨师，是以烹饪为职业、以烹制菜点为主要工作内容的人。厨师这一职业出现得很早，大约在奴隶社会就已经有了专职厨师。厨师在人们脑海中的形象都是目不识丁、满脸黑灰、满身油垢的"厨子"，那是厨师的工作经常与油污打交道的原因。

围裙的款式有全身的，也有半身的。

大大的围裙是厨师的必备服装。

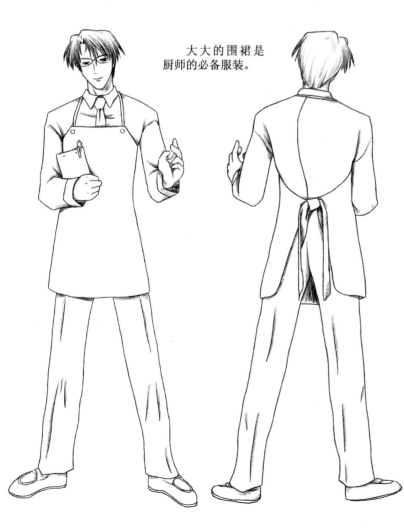

我们在为动漫厨师身份的人物设计服饰的时候，除了高帽子和围裙之外，布料的使用也要以简单、舒适、实用为主，适当的添加一些时尚简约的装饰元素，这样就能把印象中的"厨子"演变成能文能武、气质高雅的美食家。

112

为人物设计相同款式的厨师服

　　前面我们已经提到厨师的典型服饰，那么下面我们就以一套厨师服为例，为一组不同性格和性别的人物换上同一套厨师服，看看他们会给这套普通的厨师服带来怎样不同的感觉。下面我们先来了解这套厨师服的特点：褶皱硬而直的帽子、简单的衣服上有两排并不紧挨的扣子、一条打成领带状的丝巾、直筒围裙及简约休闲裤。

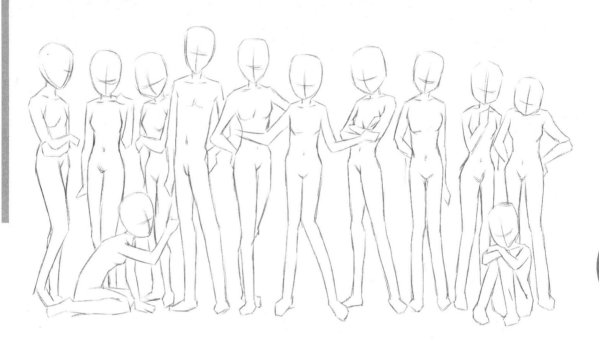

　　❶ 先用简单的线条刻画出12位人物的身体姿势，这一步很重，因为姿势会直接影响到服饰的褶皱，每个人的动作姿势也与性格特征有关，我们在后面会一一详解。另外，有两位人物，一个是坐姿，一个是蹲姿，要注意区分。接下来，继续勾勒出12位人物身上服饰的外部轮廓。

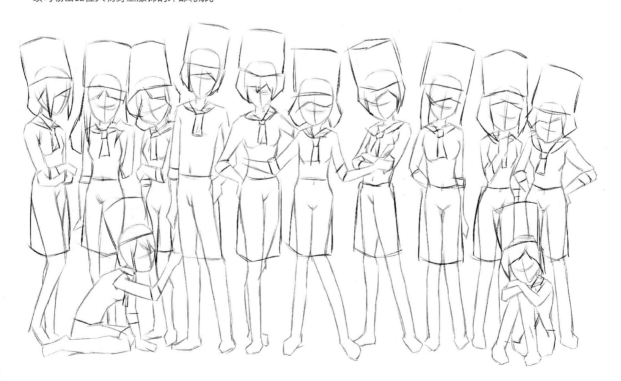

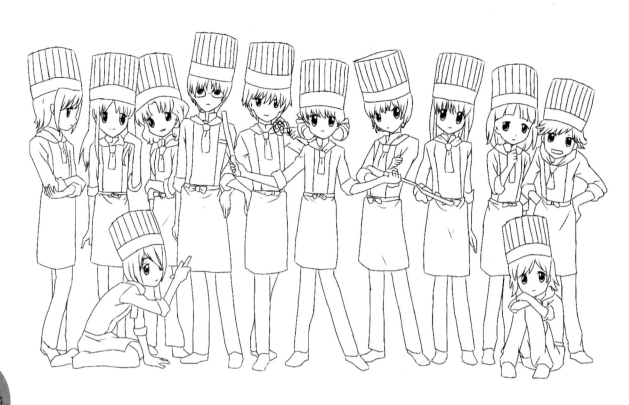

② 深入刻画出12位人物中每个人物的具体面部表情和发型特点，然后同时细化出人物身上的服装细节，不要认为同一件服饰要重复绘制12次是一件非常枯燥的事，其实每个人物的动作造型不同，会让同一件服饰穿出属于人物各自的感觉，所以这一步非常繁琐却也非常重要，绘制的时候不要嫌麻烦，要一笔一笔地绘制好。最后，为12位人物添加阴影线条，这样这幅作品就完成了。

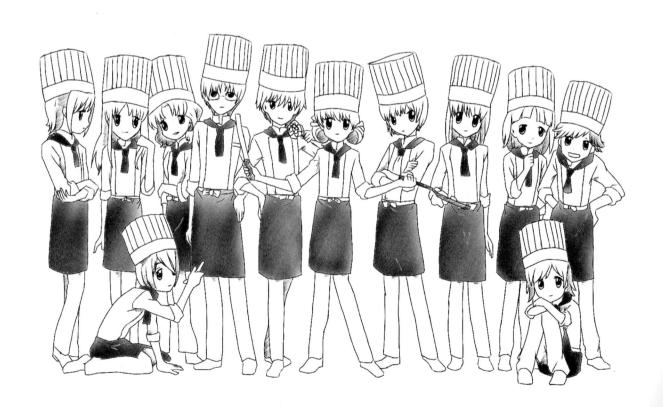

性格孤僻、喜欢独来独往的人物，动作特点是，侧身斜视，一副傲慢的样子。

文雅多学、性格随和的人物，动作特点是，一手轻抚围裙，双腿随意而站，一种平易近人的邻家女孩的感觉。

简单大方、有些笨笨的人物，动作特点是，一手放到身后，有些拘谨地站着。

积极向上、勤奋好学的人物，动作特点是，正视大家，一手握拳做加油状，一种勤奋向上的感觉。

优雅绅士、喜欢耍酷的人物，动作特点是，一手叉腰，一手拿玫瑰花，一副自信满满的样子。

善良但不软弱，骨子里非常坚强，一手挡在胸前想保护自己的样子。

115

好奇心极强，喜欢钻研学习，双腿跪地，专心致志地研究美食。

双手搭在屈起的双腿上，安静耐心地听取着老师的教诲。

胆小内向、乖巧听话，身体靠在其他人物后面。

表情严肃、不拘一笑、认真严谨是他的特点，身体微侧，双臂交叉。

画面中的主角，灵动聪明，一手拿刀，一手拿锅，双腿叉开，动作幅度较大，一副非常忙碌的样子。

古灵精怪、爱玩好动的人物，双手叉腰，身子向前探，凡事都喜欢冒险向前冲。

女性乘务员服饰

制服对动漫人物来说是必不可少的，根据不同人物的特征，会有多种款式的制服类型。一般的传统女士制服都是长袖上衣搭配短裙和皮鞋，当然制服也按照季节的不同来制定款式。制服的布料质感都比较硬，所以形成的褶皱比较直挺、尖锐，纹理比较明朗、清晰。

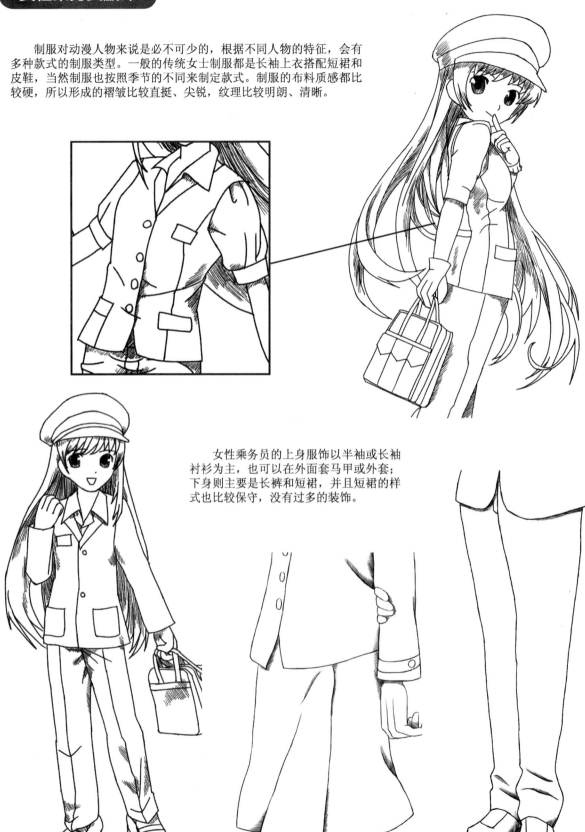

女性乘务员的上身服饰以半袖或长袖衬衫为主，也可以在外面套马甲或外套；下身则主要是长裤和短裙，并且短裙的样式也比较保守，没有过多的装饰。

我们来看本页中的乘务员制服，虽然穿在了同一位人物身上，但还是能表现出不同的气质，当然还是没有超出乘务员亲切、保守、职业化的形象。

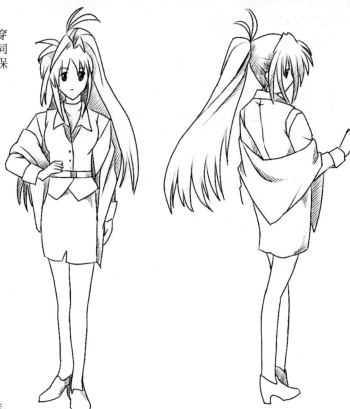

长袖衬衫套马甲，包臀短裙配高跟皮鞋，典型的乘务员形象，腰带虽然不起眼，却是非常好的装饰物。

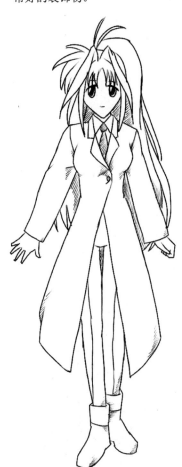

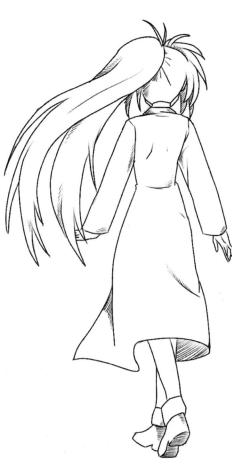

长袖衬衫配领带，紧身裤配短靴，最特别的是外套长风衣，虽然比较长，但却能展现出人物的女性曲线，透着一种精干利落的中性美。

职业制服的多样化

职业人物由于工作性质的原因，制服会略显传统和呆板，其实为了顺应春秋季节而穿的长袖上衣是有很多种样式的，或是简单大方，或是修身精干，但是面料基本差不多，不会太薄或太厚，所产生的褶皱也相对柔软一些。下面我们以右图的人物为例，先来学习一下长袖上衣制服的绘制技法。

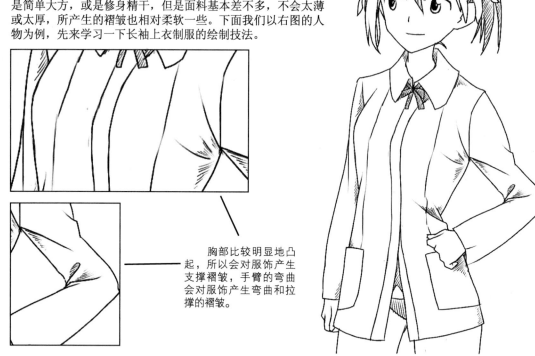

胸部比较明显地凸起，所以会对服饰产生支撑褶皱，手臂的弯曲会对服饰产生弯曲和拉撑的褶皱。

首先来为人物确定发型及五官的位置，同时也要绘制出人物的身材比例和身体动作；其次较为仔细地刻画出人物身上服装的款式及与身体之间的关系，另外，人物的头部细节在这一步就可以刻画出来了；最后，深入仔细地将人物的服饰全部刻画出来，注意服饰的褶皱位置及一些细小的装饰物。

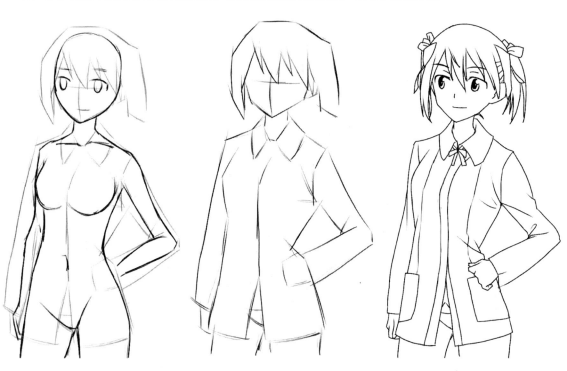

翻领宽松的长袖外套里套一件简单衬衣，两排扣子相对称，两边各有一个带盖的口袋，服饰造型非常简单、大方。

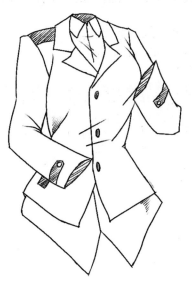

翻领修身的长袖外套里套一件尖角衬衣，只有唯一的一排扣子，袖口上也有一枚扣子作为装饰。

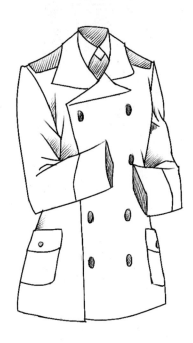

夸张的外套正面有尖而长的衣边，领口有丝带作为装饰，服饰造型严肃中带有一些另类。

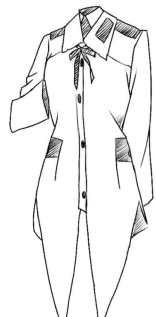

立领修身的长袖制服，除了简单的一排扣子外，肩膀上的两个简章就是全部的装饰，带来一种传统、干练的职业感。

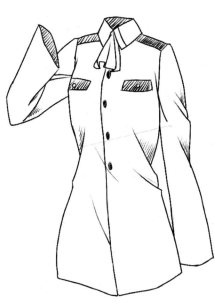

小翻领上系了一个领结作为装饰，衣服和袖子都是喇叭状，并且衣服还较长，垫肩的设计会让人物显得更有气质。

普通的翻领衬衣是春秋季节里职业人物所常穿的衣服，衣服带有收腰的款式，长长的领带是唯一的装饰物。

男性警服

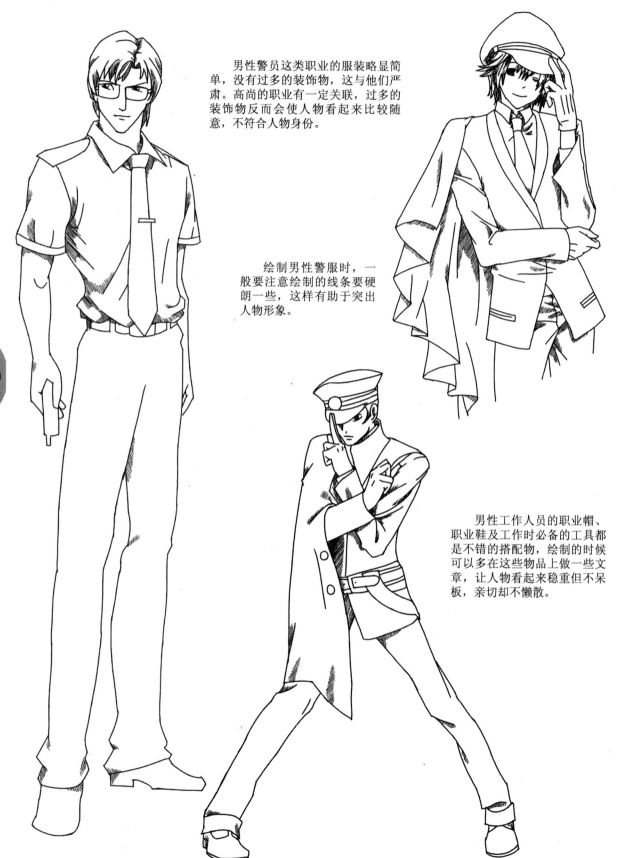

男性警员这类职业的服装略显简单，没有过多的装饰物，这与他们严肃、高尚的职业有一定关联，过多的装饰物反而会使人物看起来比较随意，不符合人物身份。

绘制男性警服时，一般要注意绘制的线条要硬朗一些，这样有助于突出人物形象。

男性工作人员的职业帽、职业鞋及工作时必备的工具都是不错的搭配物，绘制的时候可以多在这些物品上做一些文章，让人物看起来稳重但不呆板，亲切却不懒散。

120

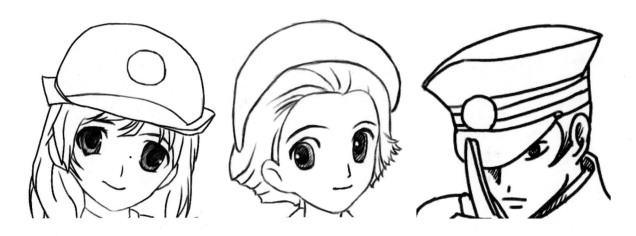

　　工作帽与工作服的样式相统一，帽子前面的徽章标示出人物的职业。工作帽的特点是简单、雅观、舒适、庄重。另外，在一些故事和剧情中，为了使角色形象不那么呆板、单一，对萌少女的职业发饰也进行了可爱化的处理，但也要依据角色的职业身份，如果职业本身就是严肃的，那么头饰还是以正式、传统的帽子为主。

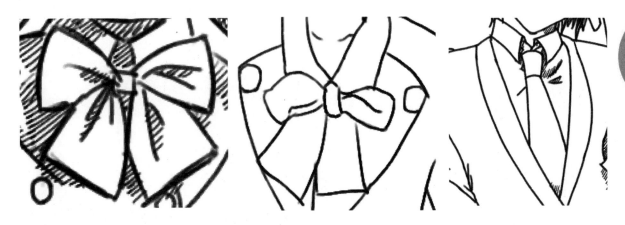

　　领带和领结是制服必不可少的装饰物，领带有长度和宽度的变化，外形有方有圆，领结的外形有宽有窄，注意形状的变化。领带给人一种帅气感，而领结却比较可爱。

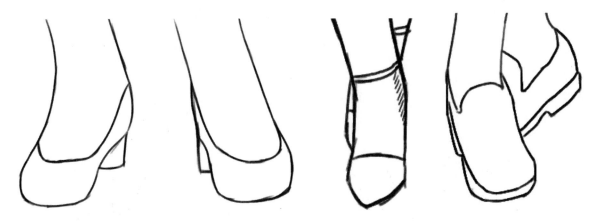

　　粗高跟鞋和细带尖头皮鞋从款式上来看就比较稳重，而平底方口鞋看起来比较中性，这些风格不同的鞋子很符合人物职业化的身份，也与服饰相匹配，会为人物的形象增色不少。

医务人员制服

医生服饰

欧洲的医务人员以前都穿着大礼服，后来经过医院的改革，将原来的服装改成了白大褂，所以现在每所医院里的医生都会统一着装——一件长袖或半袖的白色大褂。

男性医生和女性医生服饰的基本样式是统一的，只是男性人物的服饰比较宽松，没有修身的效果，肩部比较宽，所以产生的褶皱会比较多。

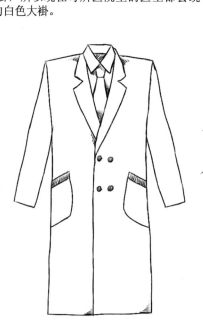

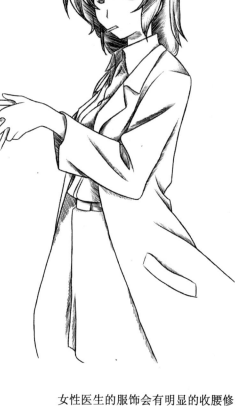

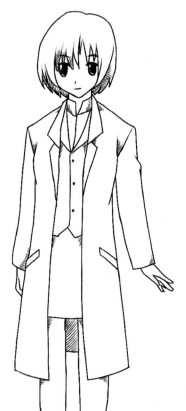

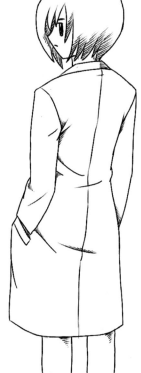

女性医生的服饰会有明显的收腰修身效果，褶皱经常集中在手臂和腰部。

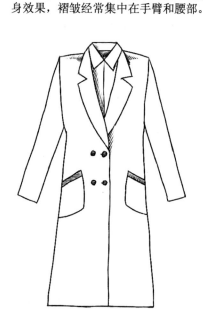

护士服

护士帽

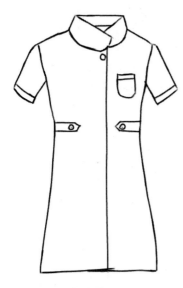

护士服

护士帽的造型立体、大方，能赋予人物高尚的职业感。

护士服装在样式的设计上都以庄重、严肃为主，在服装款式上不但要体现美观、大方、清洁、合体，更应表现出护士的重要地位和沉稳平和的气质。收腰连衣裙的护士服打破了常规护士的沉闷着装，使人物看起来活泼可爱。

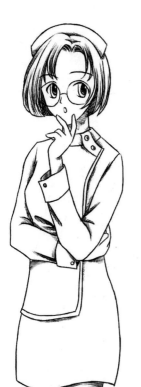

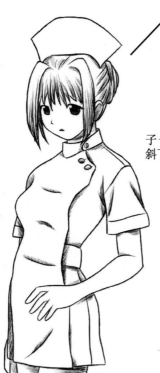

护士帽的立体效果。

护士服的扣子一般在领口的斜下方。

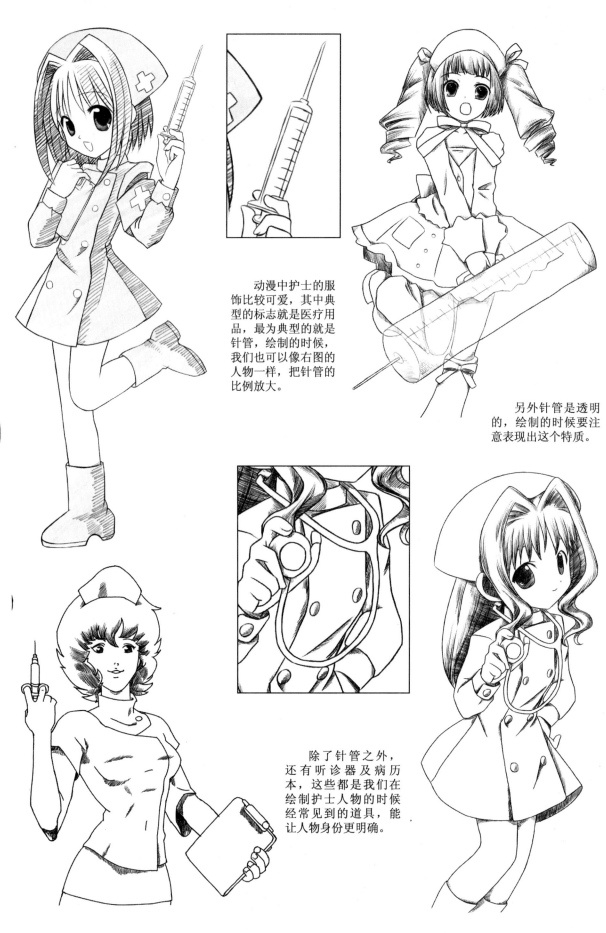

动漫中护士的服饰比较可爱，其中典型的标志就是医疗用品，最为典型的就是针管，绘制的时候，我们也可以像右图的人物一样，把针管的比例放大。

另外针管是透明的，绘制的时候要注意表现出这个特质。

除了针管之外，还有听诊器及病历本，这些都是我们在绘制护士人物的时候经常见到的道具，能让人物身份更明确。

图片中展示了两位医务工作者，可爱有点傻傻的女护士和性格温良、喜欢微笑的男医生。

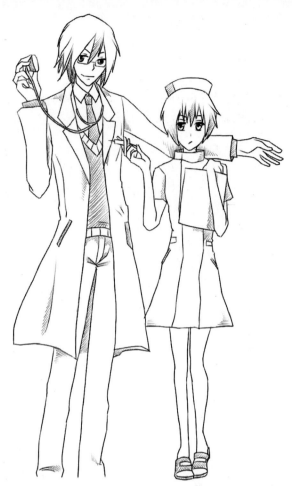

在绘画之前，我们可以先通过结构来确定人物的基本动态和重心等元素。

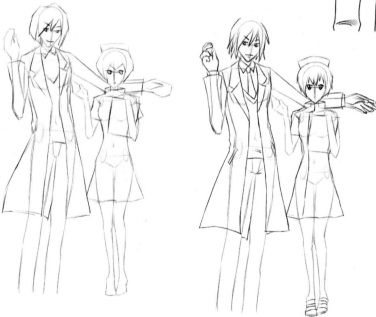

① 首先画出两个人物的形体，确定头部、身体和四肢的具体位置。在绘制线稿时，要注意人物各自的重心和肢体动态的刻画。

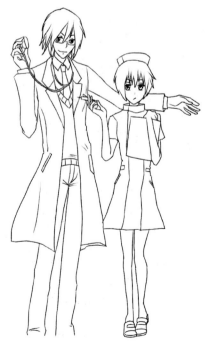

② 进一步对人物的外形进行刻画，对线稿进行深入，将人物的发型和服饰大致表现出来。在绘画时，注意刘海和五官的准确位置，以及头部和肩部的比例关系。

③ 继续深入人物的形态，将人物的发型、四肢和服饰进一步明确出来。

④ 最后，在绘制手臂时，要注意对透视关系的把握。而在绘制头发时，要注意对外形的把握，其次注意衣服细节的刻画（如领口、裙边等），进一步细致地绘制出人物的面部和服饰，同时为人物添加阴影效果，使人物的形象更加生动。

军队士兵服

男军装

　　军装是指军队的制服。军装采用的是一种制式服装，透过一个国家、一个时期军服的质地、颜色和款式，不仅可以品出那个国家在那个时期的审美，同时也可以读出其政治、军事、经济、科技等方面的背景。

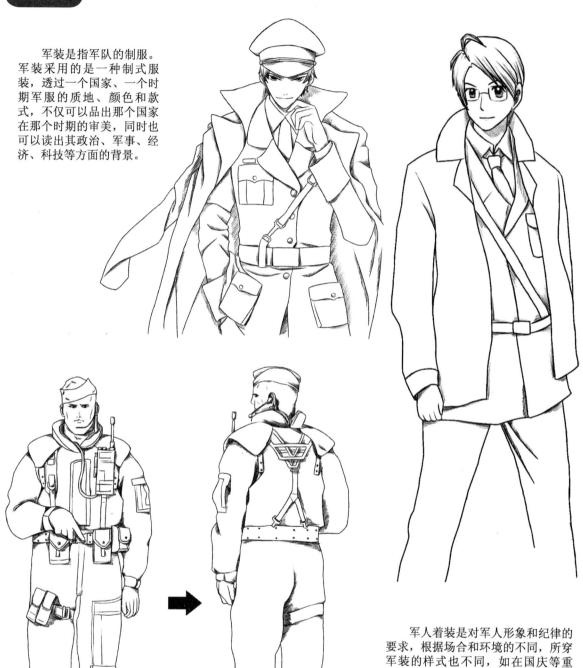

126

　　军人着装是对军人形象和纪律的要求，根据场合和环境的不同，所穿军装的样式也不同，如在国庆等重大纪念、庆典活动时，军人就要着礼服；在日常工作、学习、集体生活时，通常着常服；在作战、训练、战备执勤、处置突发事件、体力劳动时，应当着作战服。上图的男士兵穿的就是一件常服，而左图的男士兵则穿的是一件配备齐全的作战服。

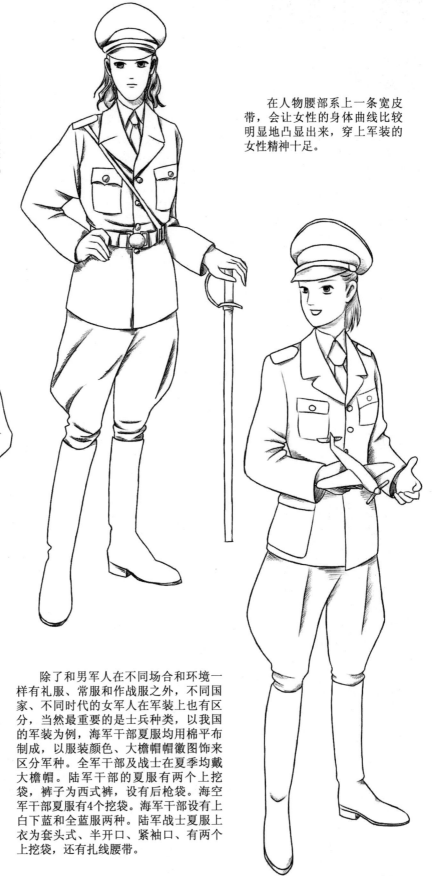

最为常见的作战类制服来源于现实生活中的军队战士服，它们的特点是简单大方。另外，在为女士兵设计服装时，不要忘记突出女性的特点，与宽大松散的服装形成对比，突出人物英姿飒爽的形象。

在人物腰部系上一条宽皮带，会让女性的身体曲线比较明显地凸显出来，穿上军装的女性精神十足。

除了和男军人在不同场合和环境一样有礼服、常服和作战服之外，不同国家、不同时代的女军人在军装上也有区分，当然最重要的是士兵种类，以我国的军装为例，海军干部夏服均用棉平布制成，以服装颜色、大檐帽帽徽图饰来区分军种。全军干部及战士在夏季均戴大檐帽。陆军干部的夏服有两个上挖袋，裤子为西式裤，设有后枪袋。海空军干部夏服有4个挖袋。海军干部设有上白下蓝和全蓝服两种。陆军战士夏服上衣为套头式、半开口、紧袖口、有两个上挖袋，还有扎线腰带。

女士兵服的种类

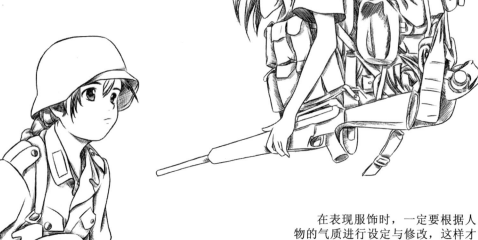

女士兵服的表现方法也是多种多样的，在绘制服饰之前，可以参考一些常见的服饰类型，从而创作出具有角色性格特点或身份证明的服装样式。

128

在表现服饰时，一定要根据人物的气质进行设定与修改，这样才能让画面变得更有美感。

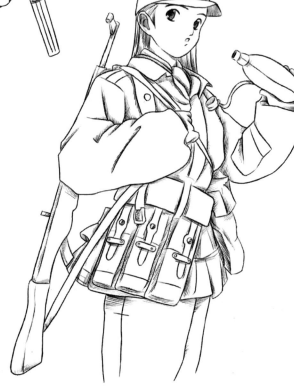

右图中的人物头戴棉布军帽，身穿宽松肥大的军装，身上背着长步枪、手榴弹等装备，一只手拿着水壶，我们要注意区分女士兵身上经常出现的道具，这些军人使用的道具大多是用坚硬的金属或特殊材质制成的，所以会与粗糙的棉布、麻布产生较大的质感差别。

头戴坚硬的钢盔，半袖T恤，外套一件质地较硬的宽松肥大的马甲，此马甲具有防弹作用，所以产生的褶皱不如里面的T恤多，怀里紧紧抱着长枪，人物俨然一副实地作战的女士兵模样。

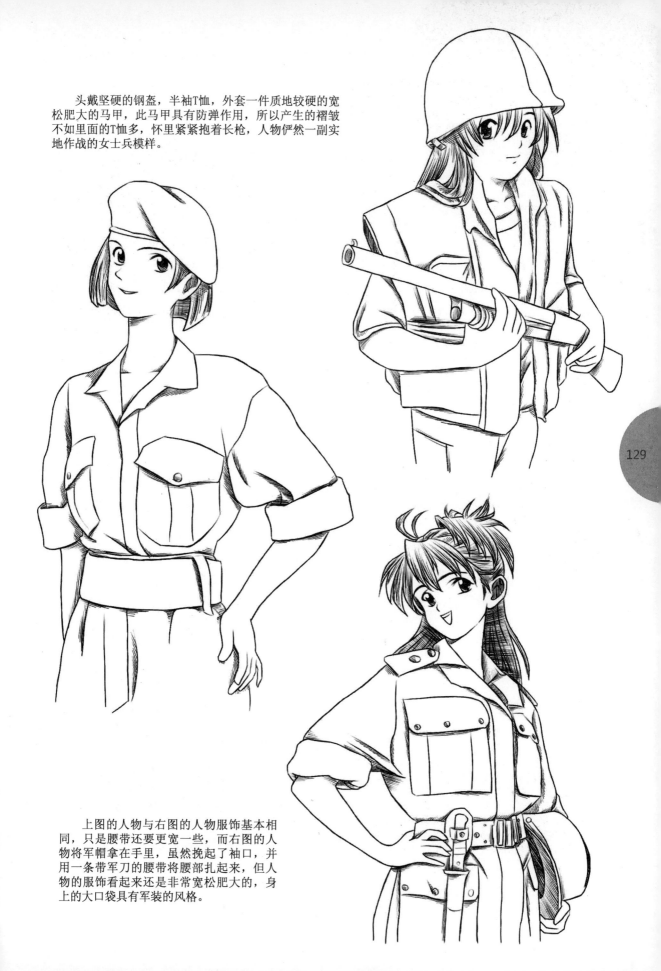

上图的人物与右图的人物服饰基本相同，只是腰带还要更宽一些，而右图的人物将军帽拿在手里，虽然挽起了袖口，并用一条带军刀的腰带将腰部扎起来，但人物的服饰看起来还是非常宽松肥大的，身上的大口袋具有军装的风格。

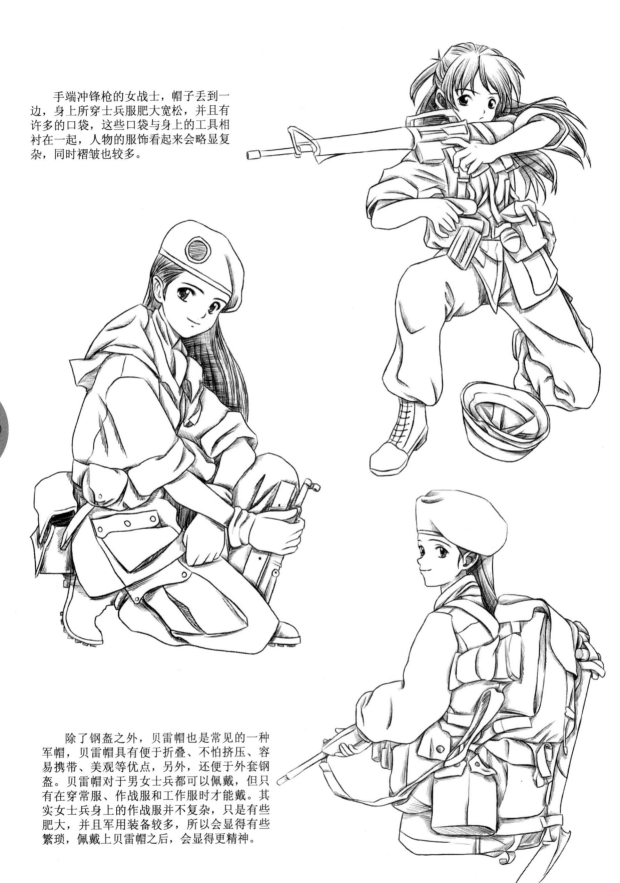

手端冲锋枪的女战士，帽子丢到一边，身上所穿士兵服肥大宽松，并且有许多的口袋，这些口袋与身上的工具相衬在一起，人物的服饰看起来会略显复杂，同时褶皱也较多。

除了钢盔之外，贝雷帽也是常见的一种军帽，贝雷帽具有便于折叠、不怕挤压、容易携带、美观等优点，另外，还便于外套钢盔。贝雷帽对于男女士兵都可以佩戴，但只有在穿常服、作战服和工作服时才能戴。其实女士兵身上的作战服并不复杂，只是有些肥大，并且军用装备较多，所以会显得有些繁琐，佩戴上贝雷帽之后，会显得更精神。

Part
05

传统服装造型

传统服饰是反映某一民族或某一地域某一个时期人物普遍穿着的文化标志之一。本章中我们会看到不同动漫人物穿着不同时代的传统服饰。这些服饰各具特色，充分揭示出漫画人物对生活，对美的追求向往。

东方传统服饰

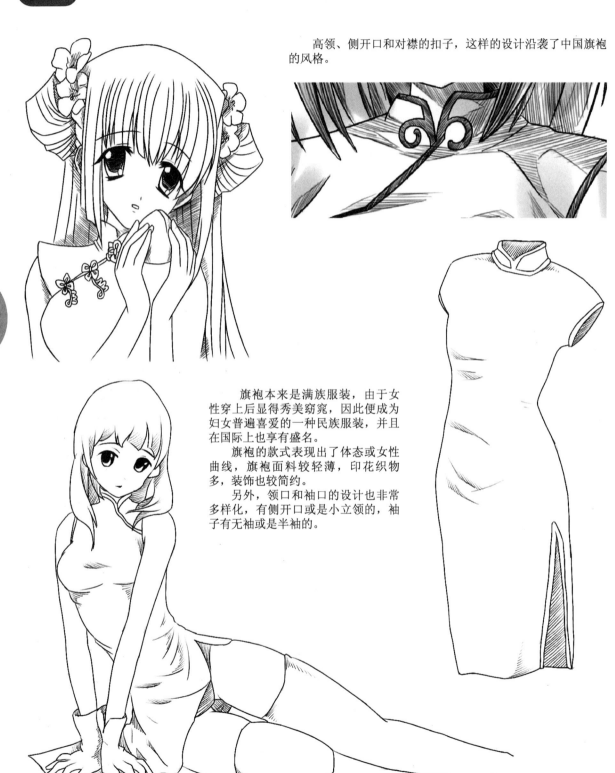

高领、侧开口和对襟的扣子，这样的设计沿袭了中国旗袍的风格。

旗袍本来是满族服装，由于女性穿上后显得秀美窈窕，因此便成为妇女普遍喜爱的一种民族服装，并且在国际上也享有盛名。

旗袍的款式表现出了体态或女性曲线，旗袍面料较轻薄，印花织物多，装饰也较简约。

另外，领口和袖口的设计也非常多样化，有侧开口或是小立领的，袖子有无袖或是半袖的。

132

下图中的3位动漫少女虽然穿的都是旗袍，但是每一位的款式却都非常特别。左图中的少女长发飘飘，表情温柔，我们为她设计的是小立领、无袖的长款旗袍，领口延伸到胸前，并且在胸前开口，很好地凸显了人物的性格特征；中间的少女梳着典型的中式发髻，所穿的旗袍是侧领无袖的短款旗袍，表现出了人物开朗和随和的性格；而右图的人物头型非常成熟，表情很严肃，为她设计的高领半袖旗袍显得过于呆板，因此在胸前开了一个菱形的开口，让人物透出一种成熟的知性美。

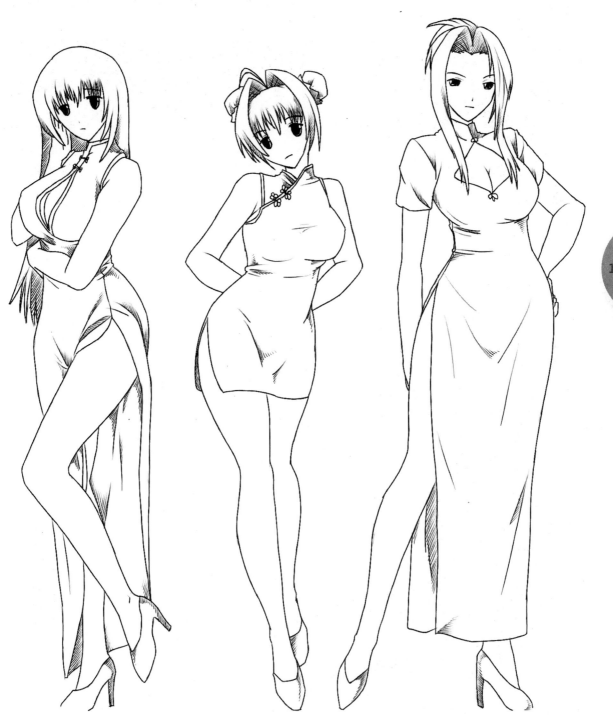

❶ 用概括的线条绘制出两个角色的基本动态，明确人物头部、身体、四肢及服饰与人物身体之间的关系。

❷ 在绘制的时候，一般在第一步只需表现出大的结构，提供一个方向就可以了。

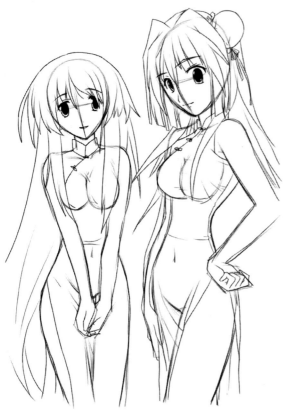

❸ 在起稿线的基础上进一步明确人物的造型（头部、身体、四肢及道具等）。

在绘制的时候，要注意对人物外形的把握及服饰细节部分的表现。

❹ 接下来，要更加详细地绘制线稿，将人物的肢体动作和服饰的细节表现出来。

绘画完成后，使用橡皮将多余的线稿擦除以方便查看画面效果。

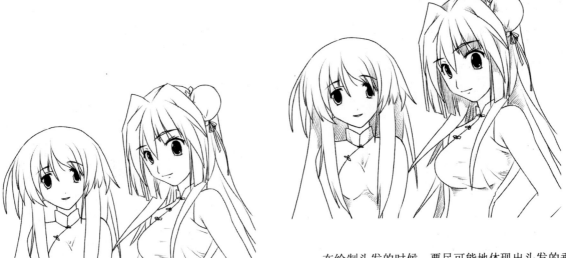

在绘制头发的时候，要尽可能地体现出头发的垂顺感。

头发绘制得好，能给画面带来动感，也会让角色更加生动，因此，绘制头发是角色创作的重要一环。

❺接下来整体调整画面，深入刻画细节部分。在人物绘画完成后，要为其添加阴影效果，以此来加强人物和道具的立体感和真实感。

在绘制时，细节部分表现得越丰富，人物的存在感就越强，人物也就越真实。

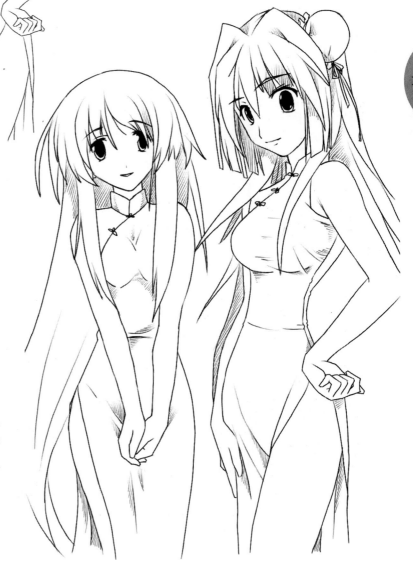

❻最后，为画面添加简单的阴影效果，这对于表现人物的立体感有很大的帮助。

不同角度看旗袍

此款旗袍具有强烈的中国民族风格和典型的民族饰品，将中国风表现得淋漓尽致，使人物看上去更加端庄、可爱。

将头发分开各盘成一个发髻，头饰也是中国典型发饰之一，这种发型非常具有中式发型的特点。

袖子和裙边都有条纹装饰线，这种装饰线在此款旗袍上非常多，并且也是唯一的纹饰，需要注意的是，袖口和裙边是类似花瓣的弧形。

中跟鞋不像高跟鞋那么气势凌人，但也很高雅大方，鞋上没有任何装饰，鞋边与旗袍的条纹形成了统一的风格。

从仰视的角度来观察人物，会产生"脚大头小"的效果，人物的脖子也变得很长，裙边弧度的设计展现出了人物的整条左腿，人物看起来也比较高大挺拔；从俯视的角度来观察人物，会产生"头大较小"的效果，人物的头发和发饰会比较突出，另外，完全看不到脖子，而且腿部只能看到一半；从后侧视的角度来观察人物，头发、肩膀、手和脚都会产生一个倾斜角度，并且看起来有一边大一边小的效果。

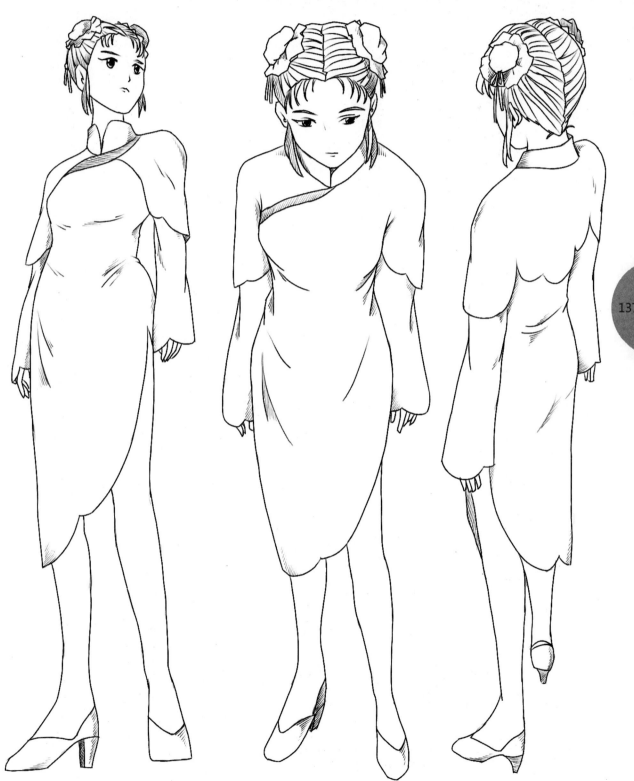

古代服饰

一些具有民族风格及历史感的服装也是动漫服饰中一道亮丽的风景线，这样的服装造型别致，具有某个民族的形象或是某个时代的特征。中国古代的服饰，都是以宽大飘逸为主，服装布料比较柔软，随意性很强，会产生很多的皱褶，绘制的时候要充分把握住这一特点。

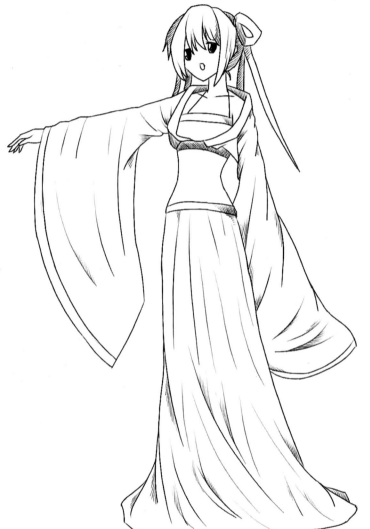

古代少女的服饰具有朝代的代表性，而最具有代表性的特征就是交领、系带、宽袖、外衣较短、印有图案、底裙冗长托地。

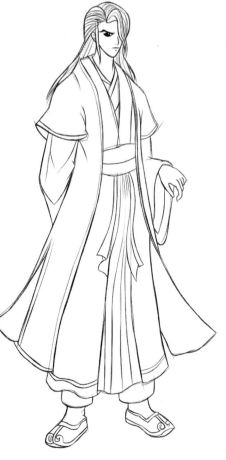

古装的布料一般都比较松软、轻薄、飘逸和丝滑（如绸缎），绘制时要特别注意线条的流畅性，最好不要用短线、断线来绘制。

138

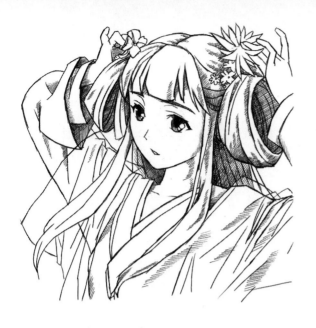

左图的少女发型简单而活泼，头部两侧各有盘起来的发髻，余下的头发都是自然披散着，再佩戴上两朵大花，这样的发型和发饰体现出了一个单纯活泼的民间妙龄少女的形象。

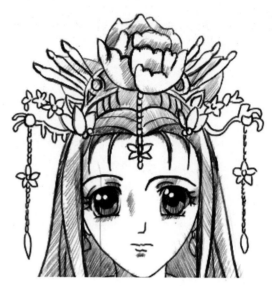

古代少女都是长发，由于年龄、身份及朝代的不同，发型和发饰也会有繁有简。

成熟女性的发型和发饰与民间的小姑娘不同，典雅的发钗、全部盘起的发髻，看起来大方而稳重。

有的时候，头饰的造型并不是越复杂越别致就越华丽，但是在古代，头饰确实是少女身份尊卑的一种体现。

民间少女与皇宫贵族的小姐，民间普通公子与天子大臣，他们的发型和发饰都是有较大差别的，民间少女和公子的发型简单，发饰也很少，而贵族小姐和天子大臣的发饰都是用玉石、珠宝等一些名贵的材料镶嵌而成，造型相当复杂别致，佩戴起来自然也多了一些奢华和高贵感。

　　动漫人物的民族服饰是直接来源于现实生活的，因为少数民族的服饰多种多样，所以必须遵循各民族的服饰特点，因为每一个细节部位的装饰也许都代表了这个民族的特色。

　　绘制传统民族服装的样式时，可以在传统样式上进行夸张和适当的删减，从而创作出不一样的民族服装。

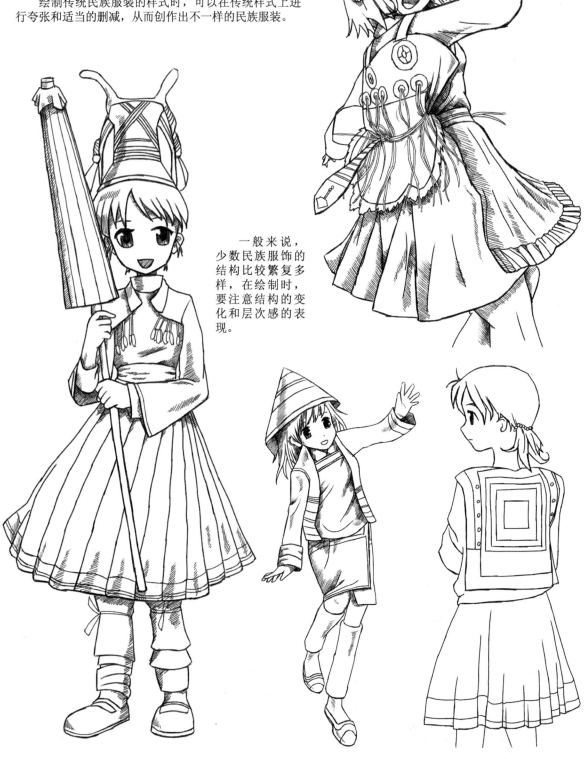

　　一般来说，少数民族服饰的结构比较繁复多样，在绘制时，要注意结构的变化和层次感的表现。

140

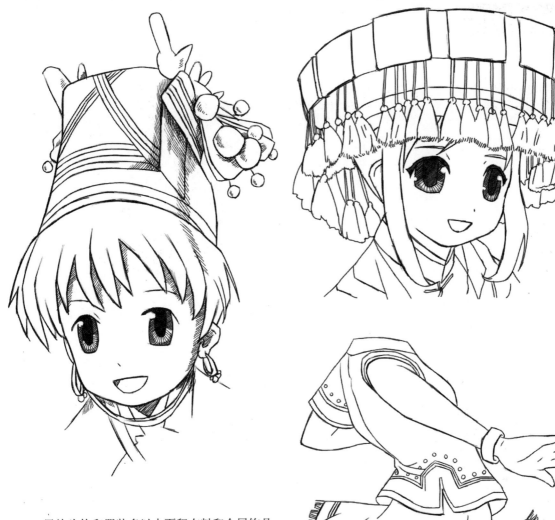

民族头饰和服装多以大面积布料和金属饰品为主，在绘制时要注意大面积布料的轮廓、关键转折处的布褶及金属饰品的质感。

每个民族的头饰都与本族的服饰相统一，另外，有些头饰还代表着只属于本民族的非凡意义。

各具特色的花纹图案数不胜数，这也是民族服饰的一大特点，上面多有花朵、树木，或是龙、凤、鸟、云朵、河流等，这些都是人类喜爱的或是来自大自然的动物或景物的变形。另外，也有一些非常奇特而另类的图腾，这些抽象图腾都非常特别，有些甚至具有某种象征意义。

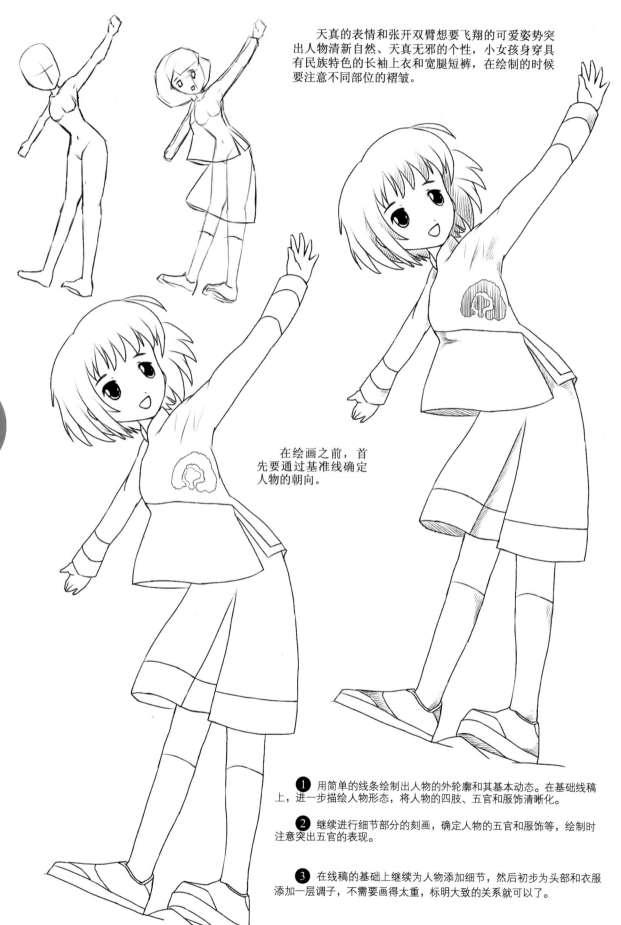

天真的表情和张开双臂想要飞翔的可爱姿势突出人物清新自然、天真无邪的个性，小女孩身穿具有民族特色的长袖上衣和宽腿短裤，在绘制的时候要注意不同部位的褶皱。

在绘画之前，首先要通过基准线确定人物的朝向。

142

❶ 用简单的线条绘制出人物的外轮廓和其基本动态。在基础线稿上，进一步描绘人物形态，将人物的四肢、五官和服饰清晰化。

❷ 继续进行细节部分的刻画，确定人物的五官和服饰等，绘制时注意突出五官的表现。

❸ 在线稿的基础上继续为人物添加细节，然后初步为头部和衣服添加一层调子，不需要画得太重，标明大致的关系就可以了。

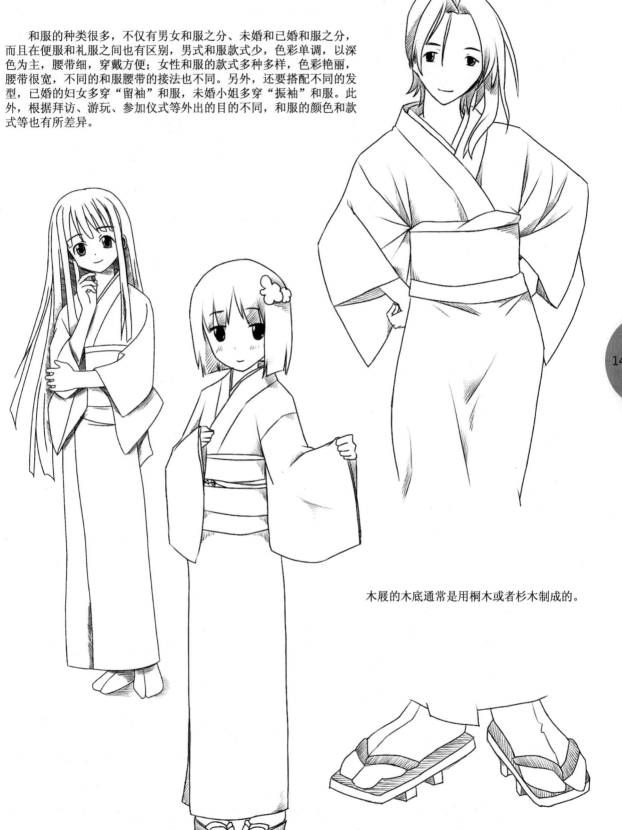

日本和服

　　和服的种类很多，不仅有男女和服之分、未婚和已婚和服之分，而且在便服和礼服之间也有区别，男式和服款式少，色彩单调，以深色为主，腰带细，穿戴方便；女性和服的款式多种多样，色彩艳丽，腰带很宽，不同的和服腰带的接法也不同。另外，还要搭配不同的发型，已婚的妇女多穿"留袖"和服，未婚小姐多穿"振袖"和服。此外，根据拜访、游玩、参加仪式等外出的目的不同，和服的颜色和款式等也有所差异。

木屐的木底通常是用桐木或者杉木制成的。

蝙蝠扇中间没有扇骨，而是两侧各有一个。另外，日本团扇也是一种饰品。

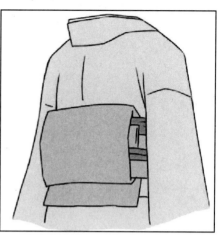

和服腰带的打结起初与全球所有男性的皮带一样，结在正面，且很小，后来由于行动不方便，将结移到了背后，不要小看这个结，其实很有学问，从打结的方式就能看出人的出身是高贵还是贫贱。

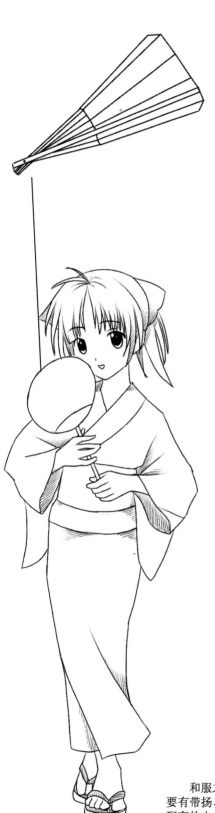

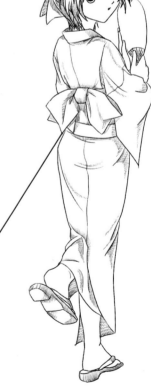

腰带的后面也可以是蝴蝶结的形状，蝴蝶结非常大，从后面看，既表现了女性的腰身，又增加了几分可爱。

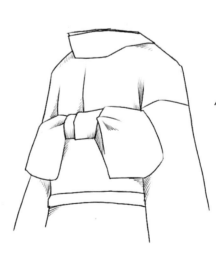

和服之美，除了夹、带、结的组合外，配件也起了很大的作用，和服的配件主要有带扬、带缔、带板、带枕、伊达缔、腰纽、胸纽及比翼等。另外，还有与和服配套的内衣和鞋，以及一些辅助用具和其他附属品。

等级分明的
传统和服

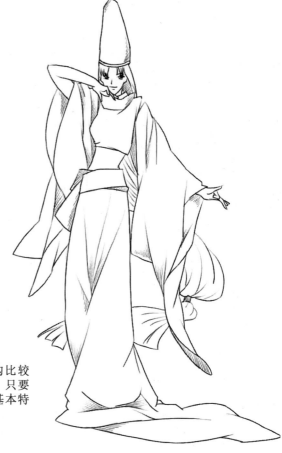

和服的结构比较
简单，绘制时，只要
体现出和服的基本特
征就可以了。

乌帽子

狩衣在历史上最先是作为野外狩猎时所用的运动装。为方
便起见，运动袖与衣体未完全缝合，从肩部可以看见里面所穿
的单衣，整体的装束非常宽松。古时的狩衣是用麻布制成的，
因此也称作"布衣"。随着使用阶级的扩大，开始出现了供公
卿所穿的绫织材料，因此也可称为"有纹狩衣"和"无纹布
衣"。狩衣与布衣的不同之处在于，狩衣有衬里。渐渐地，衬
里也随狩衣一同发展出了多种多样的颜色。

乌帽子是日本
公家平安时代流传
下来的一种黑色礼
帽，后来它也成为
了近代日本成人礼
服的组成部分。

最初日本的服装是由被称为"贯头衣"的女装和被称为"横幅"的男装组成。所谓"贯头衣"，就是在布上挖一个洞，从头上套下来，然后用带子系住垂在两腋下的布，再配上类似于裙子的下装，其做法相当原始，但很实用。所谓的"横幅"，就是将未经裁剪的布围在身上，露出右肩，如同和尚披的袈裟。日本的和服就是以此为基础逐渐演变而成的。

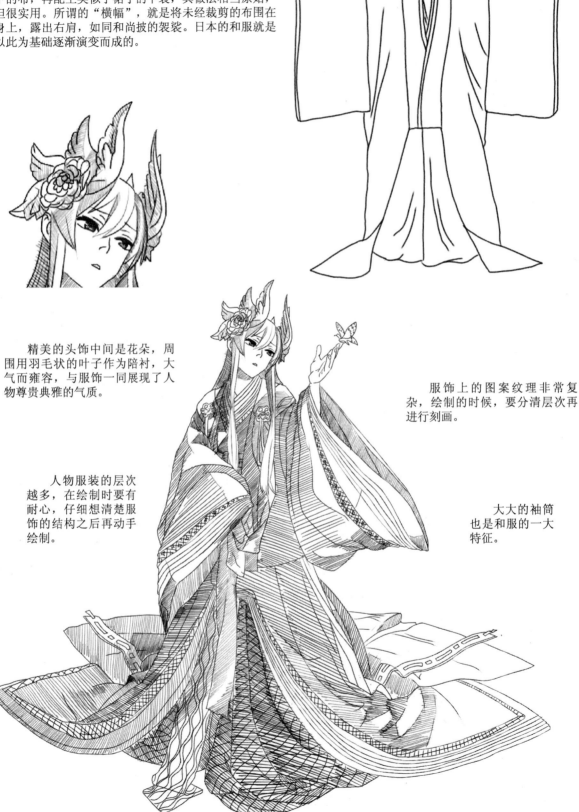

精美的头饰中间是花朵，周围用羽毛状的叶子作为陪衬，大气而雍容，与服饰一同展现了人物尊贵典雅的气质。

服饰上的图案纹理非常复杂，绘制的时候，要分清层次再进行刻画。

人物服装的层次越多，在绘制时要有耐心，仔细想清楚服饰的结构之后再动手绘制。

大大的袖筒也是和服的一大特征。

束带是出入宫廷的勤务服，但是在官员夜间守卫时，穿着它却十分不便，因此，人们将束带的裤子部分做了很大程度的简化，除去了繁复的长裙，这种被称为"宿直装束"的简化版束带就是最初的衣冠。虽然通常被称做"衣冠束带"，但衣冠与束带却有很多不同之处——它既没有文武官员的式样区分，也不需要经过敕许。随着时间的推移，衣冠渐渐由最初用于宿直的简便制服转变为了仪式礼服，到了院政时期则正式成为宫中勤务服的一种。

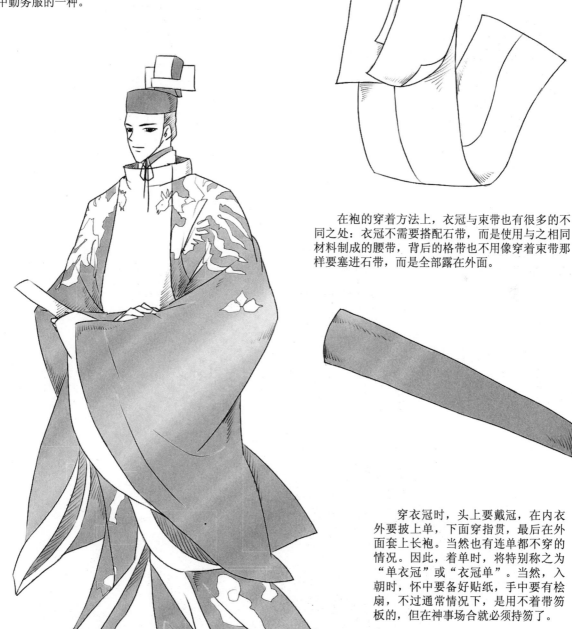

在袍的穿着方法上，衣冠与束带也有很多的不同之处：衣冠不需要搭配石带，而是使用与之相同材料制成的腰带，背后的格带也不用像穿着束带那样要塞进石带，而是全部露在外面。

穿衣冠时，头上要戴冠，在内衣外要披上单，下面穿指贯，最后在外面套上长袍。当然也有连单都不穿的情况。因此，着单时，将特别称之为"单衣冠"或"衣冠单"。当然，入朝时，怀中要备好贴纸，手中要有桧扇，不过通常情况下，是用不着带笏板的，但在神事场合就必须持笏了。

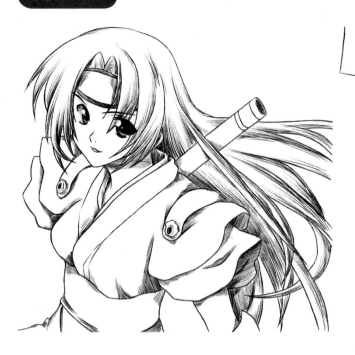

动漫中的武士具有冷酷的外表和潇洒的外型，他们的造型和服饰都比较帅气，在剪裁和面料上都以轻便舒适为主，并且装饰物也较少，非常简洁、随意。

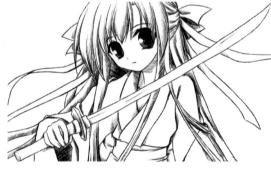

剑客通常都是以剑术精湛的高手形象出现，配合人物刚毅的个性、强健的身体和坚忍的耐力，一把锋利的武器也是很好的装饰物。

武士剑客的形象并不只局限于男性角色，女性人物也可以扮演这一身份。在服饰的设计上也非常大胆随意。

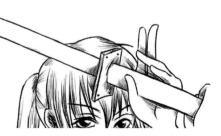

148

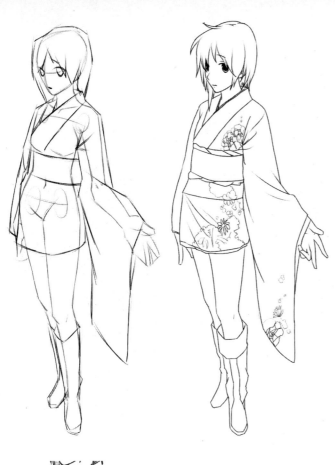

❶ 首先确定人物的基本动作，然后描绘出全身的外轮廓。

❷ 在草图的基础上，清晰地描绘出全身的轮廓（包括头发的造型和服装款式等）。

❸ 将人物绘制完成后，添加调子效果，使服装造型更加清晰。

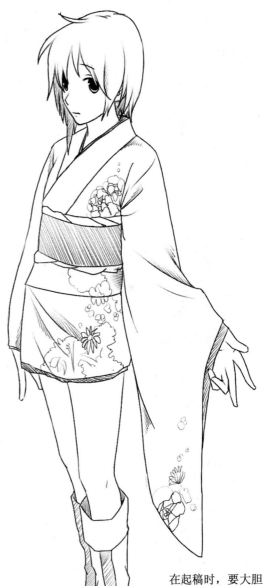

非常短的和服搭配夸张的大宽长袖，起到了很好的衬托作用。

现代时尚的长筒马丁靴与传统和服形成强烈对比。

在起稿时，要大胆利用简单的直线条勾勒出全身的轮廓草稿图。然后，确定人物的基本站姿、肩膀的宽度、腰部的位置、四肢的位置和长度等。

韩服饰

韩服主要受到中国唐朝服饰的影响，一开始基本与唐朝服饰无异，但后来开始向高腰裙发展，但是，一些重要的礼服还是延续了中国唐朝服饰的特点。

比较常见的发型是用一根长长的簪子插到盘起来的低发髻上，而把辫子完全盘在头顶上是贵族女子常梳的发型。

150

韩服上的花纹非常明显、多样化。线条优雅、色彩艳丽。在领口、袖口、裙边上纹绣动物、植物等多种多样的图案。

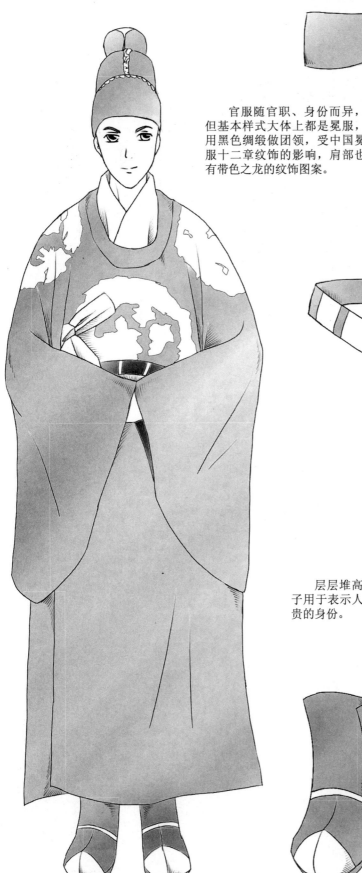

官服随官职、身份而异，但基本样式大体上都是冕服，用黑色绸缎做团领，受中国冕服十二章纹饰的影响，肩部也有带色之龙的纹饰图案。

腰带上会有宝石、翠玉的装饰。

层层堆高的帽子用于表示人物高贵的身份。

官服的官靴。

印度服饰

　　传统印度女子的服饰分为3部分，乔丽衫是紧身的短上衣，衬裙是围在纱丽内的宽松长裙，最外面是纱丽，纱丽的颜色大胆鲜艳，除了有桃红、艳橘、火红、宝蓝等各个单一的颜色之外，还有各种传统花纹，质、料品种多样，但主要以棉、丝为主，品质较好的还镶嵌了金纹。

　　印度的女性都喜欢佩戴首饰来装点自己，只要碰上大型的节日，就可以看到婀娜多姿、华丽动人的印度女性。

152

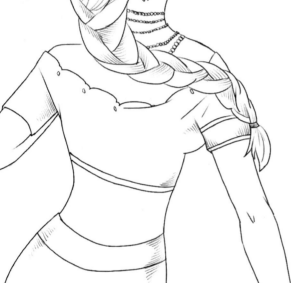

　　戴上印度的首饰就相当于为自己蒙上一层轻轻的纱，那种神秘的美会悄悄地向外散发出来。

　　图中的人物只穿了乔丽衫和衬裙，短款紧身的乔丽衫与低腰飘逸的长衬裙相搭配，凸显出女性的曲线美，另外，衣服上也会添加一些金属的饰品，总之，它们是密不可分的。

　　这种服装所搭配的首饰并不贵重，有宝石、银饰、项链、戒指、手镯、脚链等。

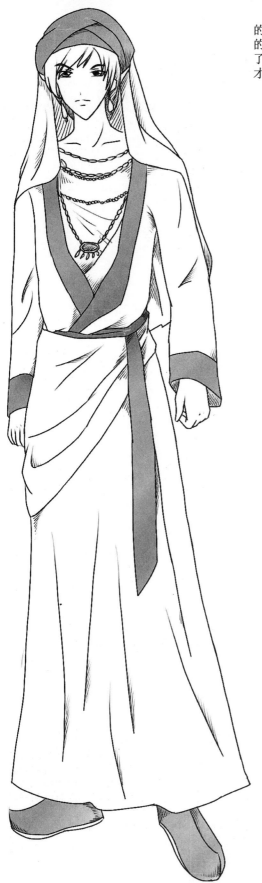

印度男子最为普遍的服装是"托蒂"，就是一块三四米长的白色布料缠在腰间，下长至膝，有的下长达脚部，随着社会的发展，男子的衣服也有所改进，除了"托蒂"之外，上身加了一件肥肥大大的衬衣，名为"古尔达"实际上，这样的装束才是最有身份的标志。

印度男子头巾的色泽各异，缠法也不尽相同。

印度男子也会佩戴造型大方的项链。

平底鞋子前面会有弯起来的尖角，再添加一些条纹作装饰。

153

　　埃及人的服装样式较为简单，称作衫缇，这是一种简单的褶裙，人们把它缠在腰上，末端相互折叠着垂在身体前面。

　　法老的王冠有红冠、白冠、蓝冠等种类，不同的种类代表的意义也不相同。另外，头饰上还会有象征法老守护神的眼镜蛇造型作装饰。

　　裙布上有一个点被束缚着，但又被力向另一个点拉伸，形成一层一层重叠起来的褶皱。

　　赫卡、万斯、连枷，这些权杖都具有统一和征服的意义，是法老的专属物品。

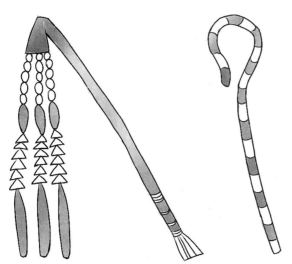

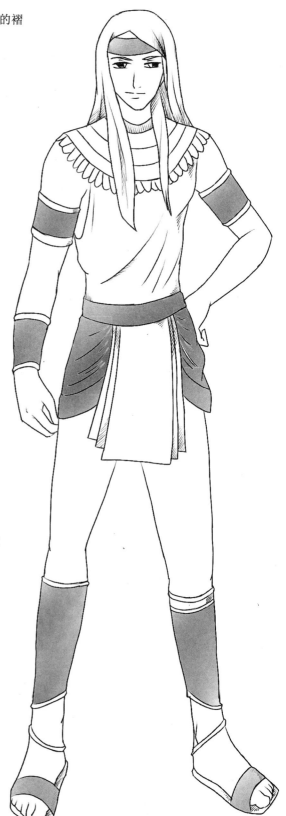

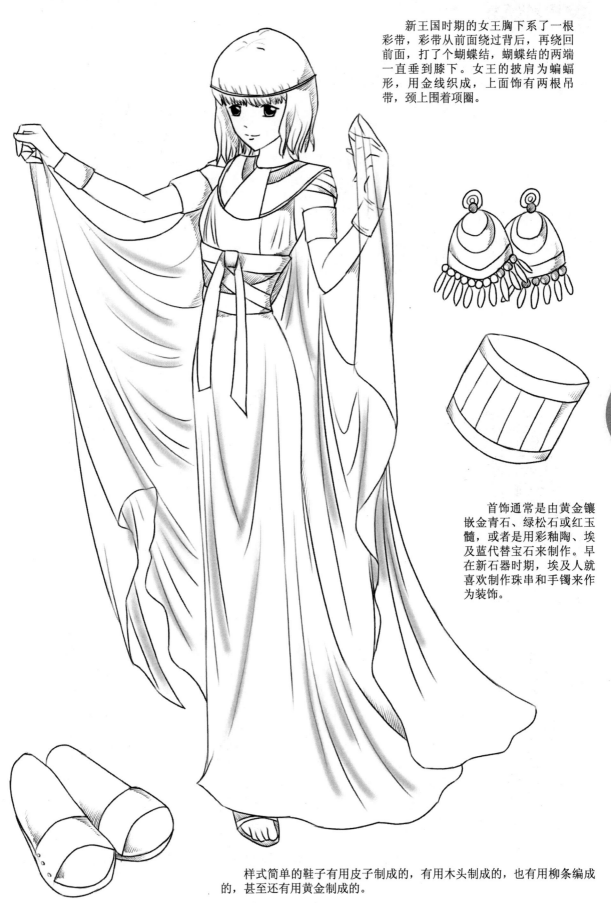

新王国时期的女王胸下系了一根彩带，彩带从前面绕过背后，再绕回前面，打了个蝴蝶结，蝴蝶结的两端一直垂到膝下。女王的披肩为蝙蝠形，用金线织成，上面饰有两根吊带，颈上围着项圈。

155

首饰通常是由黄金镶嵌金青石、绿松石或红玉髓，或者是用彩釉陶、埃及蓝代替宝石来制作。早在新石器时期，埃及人就喜欢制作珠串和手镯来作为装饰。

样式简单的鞋子有用皮子制成的，有用木头制成的，也有用柳条编成的，甚至还有用黄金制成的。

西方传统服饰

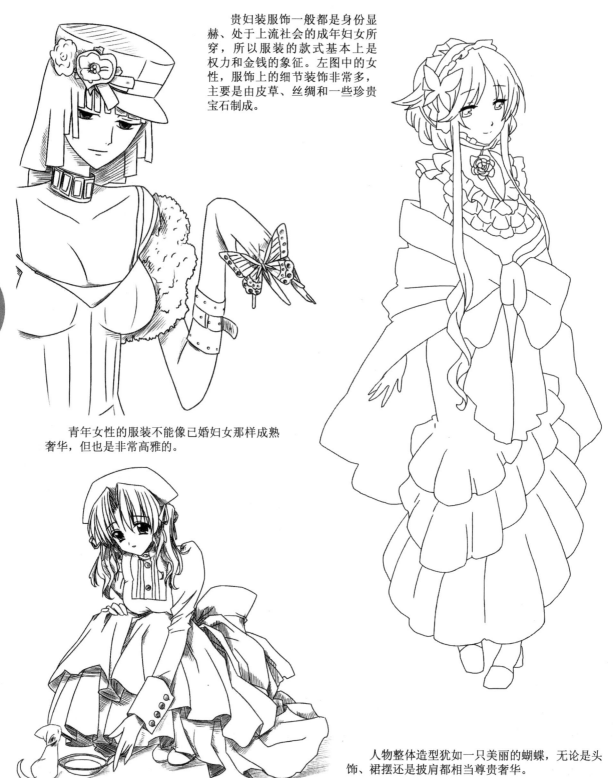

贵妇装服饰一般都是身份显赫、处于上流社会的成年妇女所穿，所以服装的款式基本上是权力和金钱的象征。左图中的女性，服饰上的细节装饰非常多，主要是由皮草、丝绸和一些珍贵宝石制成。

青年女性的服装不能像已婚妇女那样成熟奢华，但也是非常高雅的。

156

人物整体造型犹如一只美丽的蝴蝶，无论是头饰、裙摆还是披肩都相当尊贵奢华。

图中人物一手拿雨伞，一手提裙，姿势优雅，整体看上去裙子比较大，遮住了整个身体。

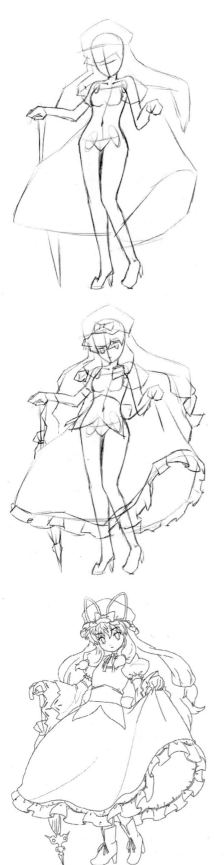

❶ 首先绘制出人物的外轮廓及基本动作。

❷ 接着在草稿线上用细致的线条描绘出人物的造型，将人物的四肢和服饰的外部轮廓勾勒出来。

❸ 在基础稿上继续给人物添加细节，然后就可以把起稿时勾勒出的轮廓线完全擦除了，使人物的帽子、所穿的服饰和靴子的造型都完整、清晰地表现出来，注意擦除的时候要仔细小心。

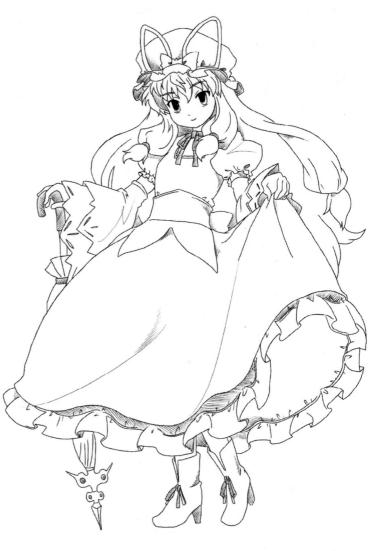

❹ 最后为人物添加用于表现光暗面的阴影线条，注意人物头发的纹理走向。人物一手提起裙子所产生的褶皱在接近手的部位会比较多和集中，越往下褶皱越长，直至消失。另外，也要注意随着人物的运动，裙边会产生大波浪的形状。

款式多样的裙装在动漫中是女性的常见服饰，在服饰的搭配上也要选择俏皮可爱的配饰，这样人物才能够释放出光彩和独有的魅力。

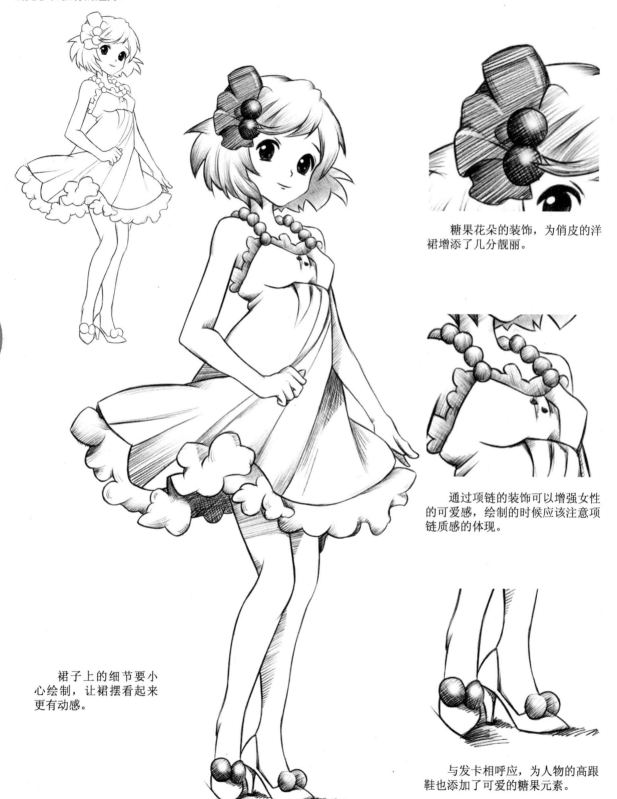

糖果花朵的装饰，为俏皮的洋裙增添了几分靓丽。

通过项链的装饰可以增强女性的可爱感，绘制的时候应该注意项链质感的体现。

裙子上的细节要小心绘制，让裙摆看起来更有动感。

与发卡相呼应，为人物的高跟鞋也添加了可爱的糖果元素。

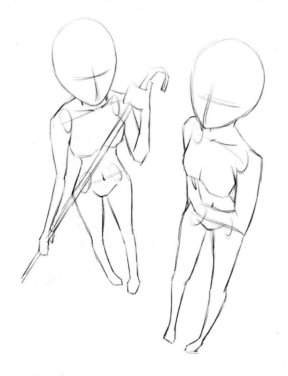

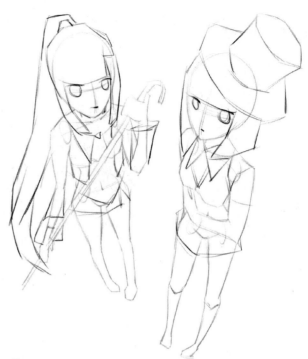

❶利用简单的线条确定两个人的基本站姿（一个一手放在胸前，一个双手拿着拐杖），描绘出全身的轮廓（包括帽子、服饰等）。

描绘站姿时，双腿的形态是重点。它可以烘托画面的整体气氛，赋予人物生动感。

另外，由于画面是一个俯视的角度，所以，我们会看到两个人物是头大脚小的身体比例。

❷根据轮廓的形状描绘出两个人物的五官和服饰的外形。

在绘制时，要注意服装造型的特点，一个是花边衬衣配套西服，一个是喇叭袖衬衣配马甲和靴裤。

❸ 接着，在大体形状的基础上，逐步刻画出细节部分（如眼睛的结构、服饰的具体样式等）。

❹接下来，继续深化，在绘制时，要注意细节部分的外部形态。

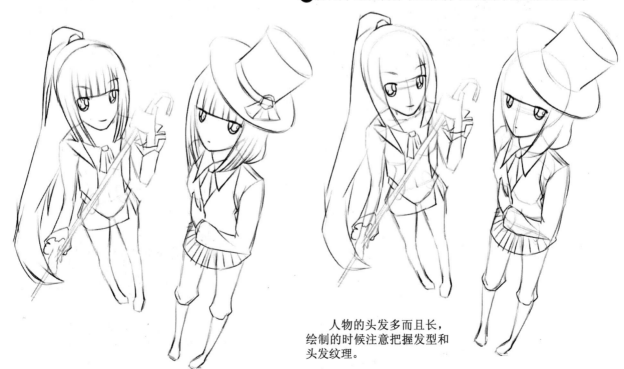

人物的头发多而且长，
绘制的时候注意把握发型和
头发纹理。

① 在基本线稿的基础上，用细致的线条将两个人物的四肢、五官、帽子、拐杖和服饰的轮廓清晰化。并利用橡皮等修改工具将凌乱的线条擦除，以方便观察画面效果。

② 最后，从头部开始依次往下进行阴影的绘制，将两个人物各自的服饰清晰地表现出来，这样我们就完成了画稿。

在绘制时，要注意将饰品的样式、服装的款式及衣纹褶皱的走向等细节表达清楚。

注意领子和袖子的立体褶皱。

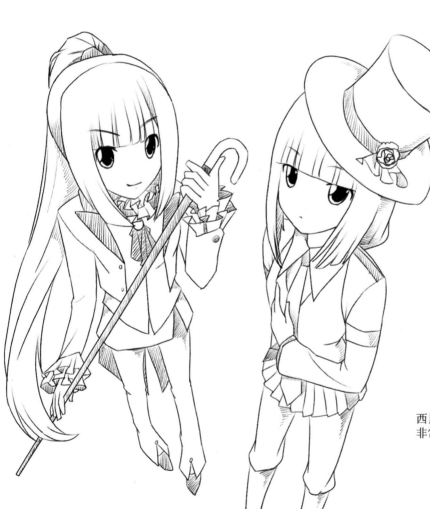

注意圆顶宽边礼帽的立体感，礼帽的两侧不要画得太直，否则会失去活泼的感觉。

衬衣的面料较软，马甲和西服的面料较硬，这样的服饰非常正式、有型。

俯视的角度，注意要将人物的脚部画得小一些，以强化透视的感觉。

两个人物的服装款式都非常合体，虽然层次较多，花饰繁琐，但还是能很好地突出人物的女性曲线。

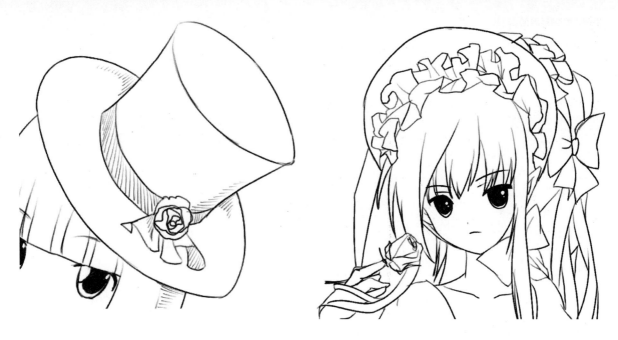

全身的服装也需要用同一类型的装饰物来加以点缀，装饰物要与服饰相统一，贵妇装和洋装都是欧洲世界古典服饰的代表。复杂而经典的头饰显得非常高贵。

长筒靴是欧洲绅士、贵族的象征，当然也有长筒袜配普通皮鞋的搭配。

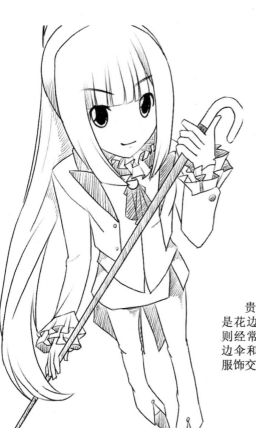

贵妇经常用到的道具是花边伞，而绅士、伯爵则经常用到拐杖，所以花边伞和拐杖的造型都要与服饰交相呼应。

精美的纹饰加上厚厚的鞋底，与人物高高在上的身份相符。

头戴墨西哥式宽边高顶帽——牛仔帽，身穿短紧身、口袋多、紧束袖的牛仔衣，颈围鲜艳的大方巾，足蹬长筒皮靴，这就是典型西部牛仔的装束。

牛仔曾被誉为当年西进运动中的"马背英雄"，他们是一群勇敢、耐劳、机敏、富有开拓精神的劳动者。为了劳动的需要，牛仔服应运而生，它的最大特点是坚固、多用。

女性下身所穿的多为牛仔短裤或牛仔短裙，都很好地突出欧美女性的线条感，看起来更加性感。

对于上身的棉布衬衣，可以选择半截式或衣角系扣式，除了长袖牛仔服也可以选择帅气利索的牛仔马甲。绘制的时候要注意，牛仔布是一种比较硬、透气性差、褶皱也较直的布料。

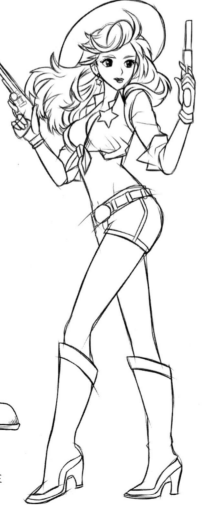

高筒靴不怕泥泞载道，主要为长途跋涉和劳动所用。

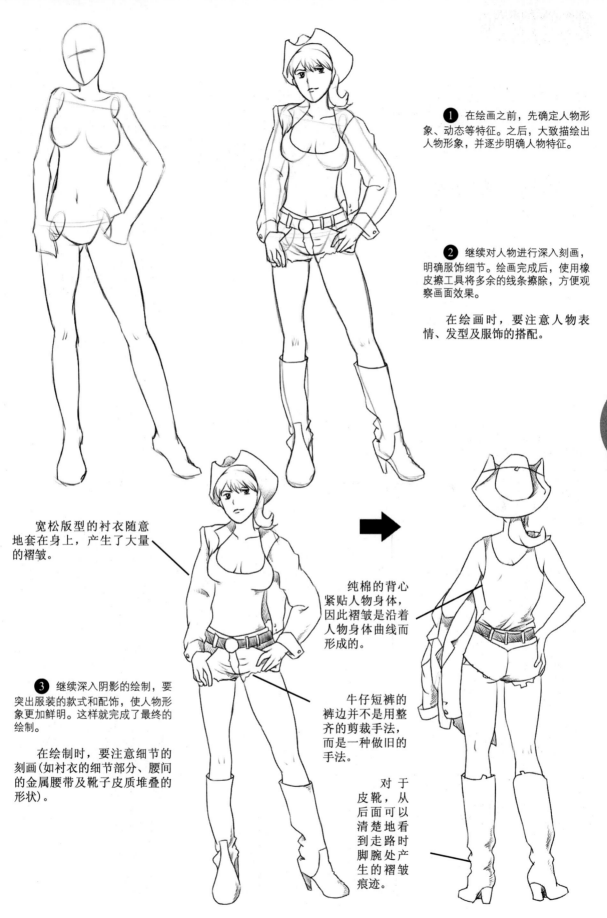

① 在绘画之前，先确定人物形象、动态等特征。之后，大致描绘出人物形象，并逐步明确人物特征。

② 继续对人物进行深入刻画，明确服饰细节。绘画完成后，使用橡皮擦工具将多余的线条擦除，方便观察画面效果。

在绘画时，要注意人物表情、发型及服饰的搭配。

宽松版型的衬衣随意地套在身上，产生了大量的褶皱。

纯棉的背心紧贴人物身体，因此褶皱是沿着人物身体曲线而形成的。

③ 继续深入阴影的绘制，要突出服装的款式和配饰，使人物形象更加鲜明。这样就完成了最终的绘制。

在绘制时，要注意细节的刻画（如衬衣的细节部分、腰间的金属腰带及靴子皮质堆叠的形状）。

牛仔短裤的裤边并不是用整齐的剪裁手法，而是一种做旧的手法。

对于皮靴，从后面可以清楚地看到走路时脚腕处产生的褶皱痕迹。

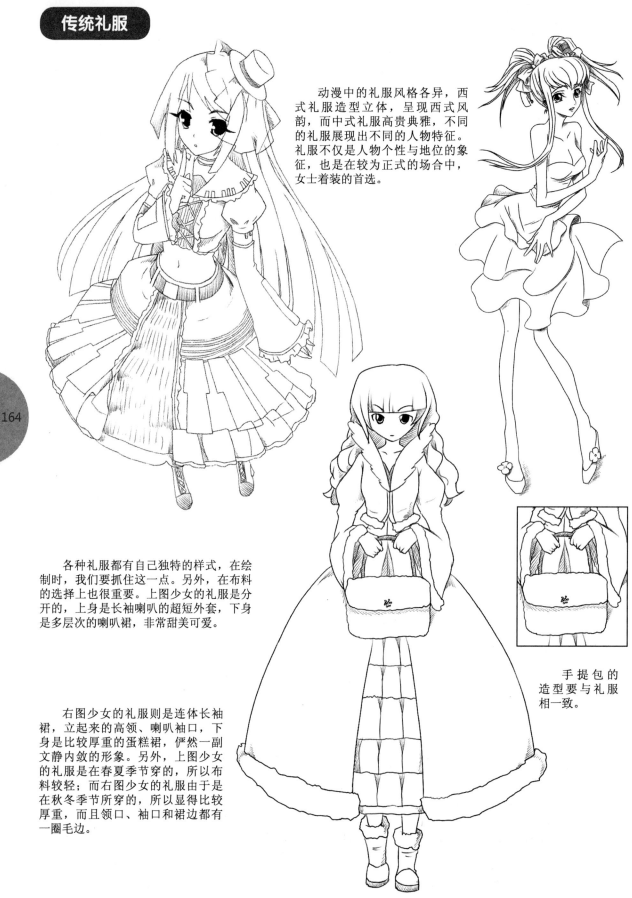

动漫中的礼服风格各异，西式礼服造型立体，呈现西式风韵，而中式礼服高贵典雅，不同的礼服展现出不同的人物特征。礼服不仅是人物个性与地位的象征，也是在较为正式的场合中，女士着装的首选。

各种礼服都有自己独特的样式，在绘制时，我们要抓住这一点。另外，在布料的选择上也很重要。上图少女的礼服是分开的，上身是长袖喇叭的超短外套，下身是多层次的喇叭裙，非常甜美可爱。

右图少女的礼服则是连体长袖裙，立起来的高领、喇叭袖口，下身是比较厚重的蛋糕裙，俨然一副文静内敛的形象。另外，上图少女的礼服是在春夏季节穿的，所以布料较轻；而右图少女的礼服由于是在秋冬季节所穿的，所以显得比较厚重，而且领口、袖口和裙边都有一圈毛边。

手提包的造型要与礼服相一致。

华丽的晚礼服是以装饰感强的设计来突出人物的高贵优雅，添加一些蝴蝶结、玫瑰花等装饰给人以古典、正统的印象。

首饰是用一些宝石、珍珠、钻石等高贵的材质制成的，这样才能与人物的头饰、服饰相搭配，一个身着华丽礼服的人物配搭一套粗糙简陋的首饰是不协调的。

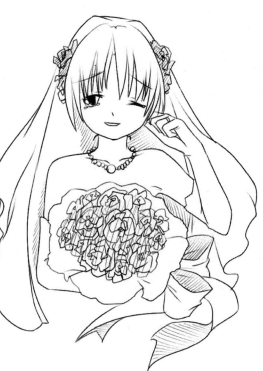

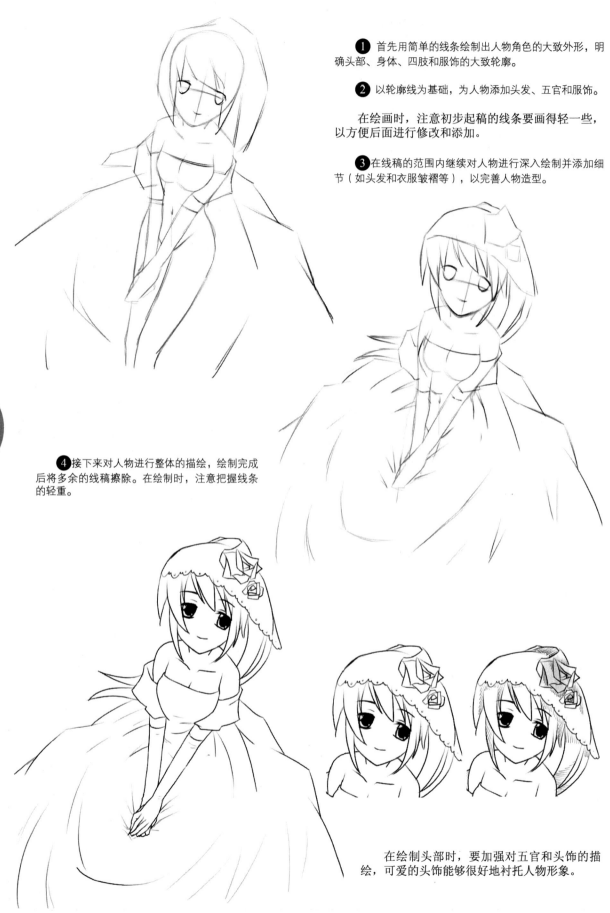

❶ 首先用简单的线条绘制出人物角色的大致外形，明确头部、身体、四肢和服饰的大致轮廓。

❷ 以轮廓线为基础，为人物添加头发、五官和服饰。

在绘画时，注意初步起稿的线条要画得轻一些，以方便后面进行修改和添加。

❸ 在线稿的范围内继续对人物进行深入绘制并添加细节（如头发和衣服皱褶等），以完善人物造型。

❹ 接下来对人物进行整体的描绘，绘制完成后将多余的线稿擦除。在绘制时，注意把握线条的轻重。

在绘制头部时，要加强对五官和头饰的描绘，可爱的头饰能够很好地衬托人物形象。

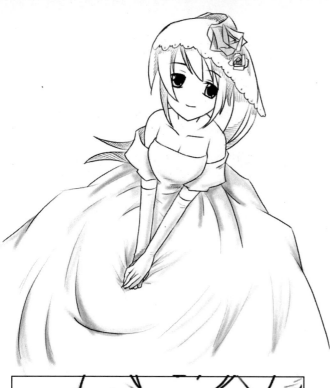

❺最后一步是非常重要的，那就是添加表现光暗面的线条，由于人物身上所产生的褶皱较多，所以绘制的时候要仔细认真地运用线条的长短及排列方向加以区分。

人物头上所带的花朵是典型的玫瑰花，要注意花的造型；另外，头上和袖子上会有蕾丝薄纱，要注意表现出它的透明感；用大面积的丝绸和薄纱做衬托，使裙子出现圆滑且较长的褶皱，看起来礼服厚厚的。

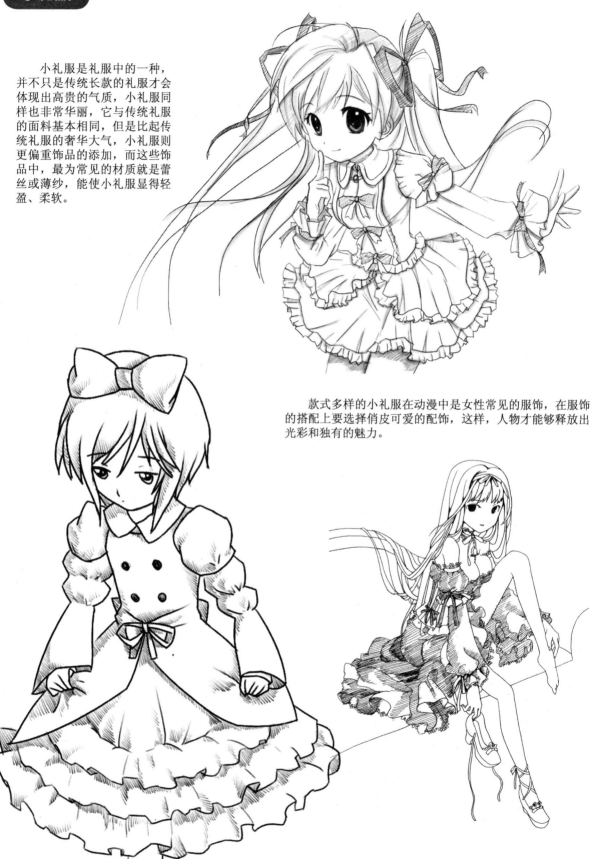

小礼服

小礼服是礼服中的一种，并不只是传统长款的礼服才会体现出高贵的气质，小礼服同样也非常华丽，它与传统礼服的面料基本相同，但是比起传统礼服的奢华大气，小礼服则更偏重饰品的添加，而这些饰品中，最为常见的材质就是蕾丝或薄纱，能使小礼服显得轻盈、柔软。

款式多样的小礼服在动漫中是女性常见的服饰，在服饰的搭配上要选择俏皮可爱的配饰，这样，人物才能够释放出光彩和独有的魅力。

168

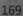

蝴蝶结是看起来最具代表性的装饰，头上系一个发带能使头部显得非常饱满和美观，另外，侧戴一顶非常小的礼帽也是和小礼服非常搭调的。

关于颈部的装饰，比较常见的有蝴蝶结领结和造型各异的项链。

衣服上的花边与裙子的面料相同，柔软的面料能够衬托出人物娇小、柔弱的特征。

条纹长筒袜使人物的腿部显得很修长，如果没有袜子，也可以在脚腕处设计一些丝带绑成的蝴蝶结作为装饰。

要根据人物角色的服装和年龄来设定鞋的款式和鞋跟的高度。

举一反三

典雅别致的小礼服

小礼服的款式都是比较短而小的，因此特别适合年龄稍小或是性格特别可爱活泼的小女生，但是由于不同的小女生其性格和外貌是不同的，所以不同样式的小礼服就隆重登场了。下面，我们就介绍几种非常精致典雅的小礼服，为大家以后的创作设计带来灵感。

两侧各梳一个小辫子，后面的头发披散着，身上穿着秋冬季节的长袖礼服，款式看上去像喇叭的造型。虽然布料略显厚实，袖口和裙摆的花边及上面的图案却增添了几分少女的可爱。

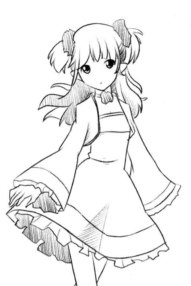

长直发柔顺妩媚；吊带花边背心为两层式设计，下面一层的花边比较大而长，所以看起来有些像裙子；再配上一条类似花苞形状的短裤，脖子上的丝带装饰与短裤相互呼应，温柔中带着甜美。

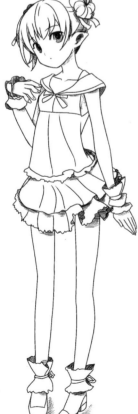

盘起来的两个发髻有古典风格，翻领无袖的小礼服略似水手服，但是，手腕和脚腕上的筒形布料在中间被丝带扎起来后，形状酷似两朵即将盛开的花朵，这样别出心裁的一个小设计使人物的礼服显得不再单调。

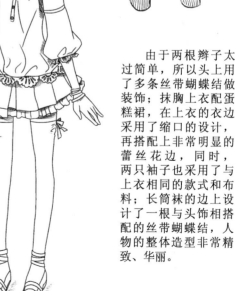

由于两根辫子太过简单，所以头上用了多条丝带蝴蝶结做装饰；抹胸上衣配蛋糕裙，在上衣的衣边采用了缩口的设计，再搭配上非常明显的蕾丝花边，同时，两只袖子也采用了与上衣相同的款式和布料；长筒袜的边上设计了一根与头饰相搭配的丝带蝴蝶结，人物的整体造型非常精致、华丽。

170

西装，广义指西式服装，是相对于"中式服装"而言的欧系服装。西装在狭义上是指西式上装或西式套装，西装通常是公司企业及政府机关的从业人员在较为正式的场合中男士着装的首选。

西装之所以长盛不衰，很重要的原因是它拥有深厚的文化内涵，主流的西装文化常常被人们打上"有文化、有教养、绅士风度、有权威感"等标签。

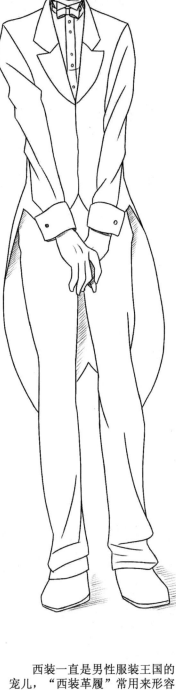

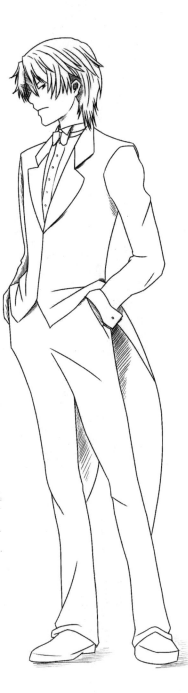

西装一直是男性服装王国的宠儿，"西装革履"常用来形容文质彬彬的绅士俊男。

不同款式的西服

　　西装的主要特点是外观挺括、线条流畅、穿着舒适。若配上领带或领结，则更显得高雅典朴。在日益开放的现代社会，西服已经不再是简单统一的唯一款式，还有更多造型新颖、设计独特的西服都会让人物凸显出自身的性格和身份。

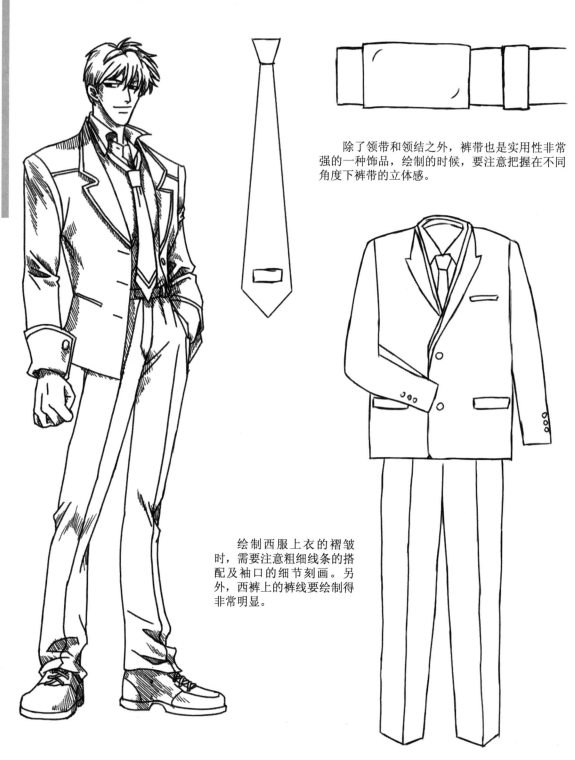

　　除了领带和领结之外，裤带也是实用性非常强的一种饰品，绘制的时候，要注意把握在不同角度下裤带的立体感。

　　绘制西服上衣的褶皱时，需要注意粗细线条的搭配及袖口的细节刻画。另外，西裤上的裤线要绘制得非常明显。

172

❶ 我们先来为十位身穿不同样式西服的男性起稿，准确把握每位男性的身体比例及他们所穿西服的基本样式。这样一个简单的起稿将为后面的绘画打下基础。

❷ 接着可以在基础轮廓上刻画人物的五官和发型，注意每个人物的不同表情及其发型的区别。另外，对于戴眼镜的人物，要注意把握眼镜的样式与位置。

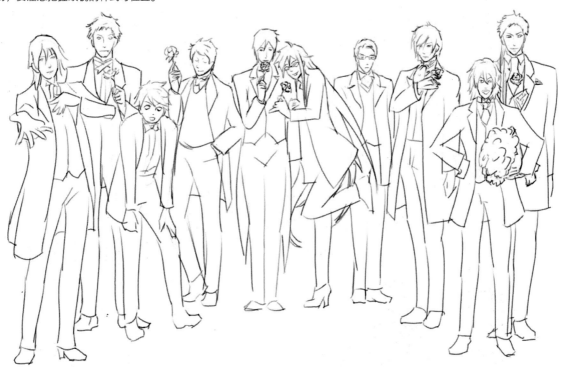

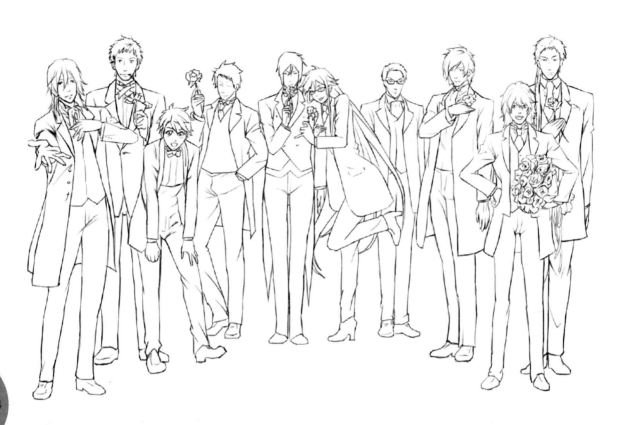

❸进一步仔细深入地刻画每位人物的服装款式，使他们的服装样式更加清晰，注意有些人物的服装层次比较多，在这一步要明确出每一层的具体款式。刻画出人物服饰的全部细节是在第4步中进行的，要注意领结的款式及服装褶皱的位置。绘制完成后，可以把人物身上的起稿线全部擦除。

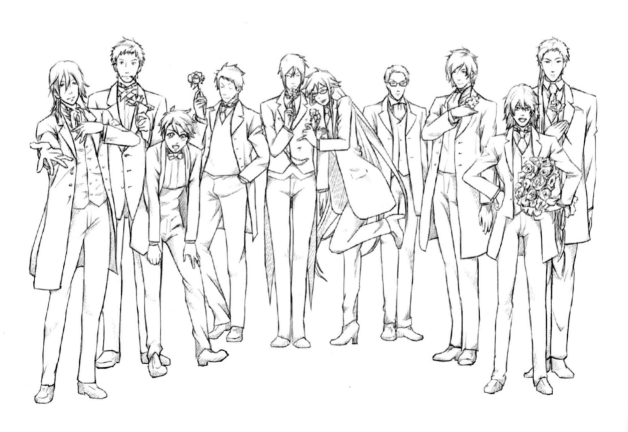

有些凌乱的短发，脖子上系着领结，正统严肃的西服，拘谨挺拔的站姿体现了人物敦厚、老实的性格。

凌乱的中长发，领结式的衬衣，马甲塞进了裤子里，西服的长度基本达到风衣的长度了，一副傲慢、不屑的样子。

前面是短发，后面却有一根小辫子的发型，身材魁梧高大，非常标准的站姿，带来一种不容亲近的感觉。

有层次感的中长发，衬衣套马甲，外面有一件类似风衣的长款西服，体现了人物稳重成熟的性格。

偏分的短发，不屑的表情，一手插兜，一手指天，双腿随意的站着，一副骄傲的样子。

领结配高领衬衣，服装的款式比较修身，人物弯腰扶腿的姿势会造成手臂和腹部有比较多的褶皱。这样的服饰和动作能凸显出人物开朗充满活力的性格。

一手放在胸前，双腿直立并拢，非常绅士的站姿，上身是衬衣、马甲配燕尾服。

虽然是男性却表现出一些柔弱和可爱，依偎着另一位人物。西服样式虽没有大的改变，但人物看起来有点女性化。

被隐藏在一个角落里，梳着传统的发型，带着颇具哲学感的眼镜。人物虽然没有特别之处，但是这样一种接近现实生活的形象还是与其他人物形成了鲜明对比。

热情如火、爱憎分明的年轻小伙形象，双手叉腰，站在最前面，带来一种自信阳光的感觉。

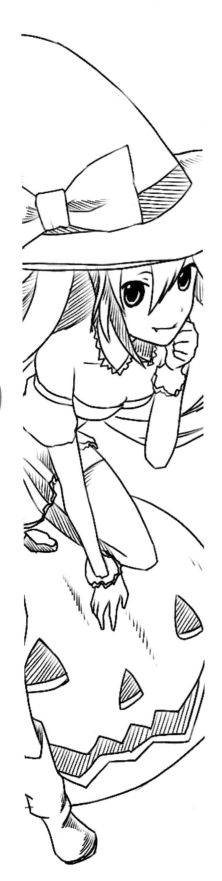

另类服装造型

　　个性化的人物一直都是动漫中一道亮丽的风景线,创作人物服饰时,不要拘泥于现实生活,要开阔想象力,仅以现实生活中的服装作为基本参考,以此创作出符合人物特征的个性服饰。

　　在配件的设定上,也可以对实物进行美化与改良,以增强画面的视觉效果。

个性另类服饰

"异族"少女服饰

动漫中的异族有很多种，他们通常居住在离我们遥远并且神秘的森林或山谷深处，具有一定的生存和防御能力，由于他们生活环境的特殊性，因而造成了他们服饰千奇百怪的风格。

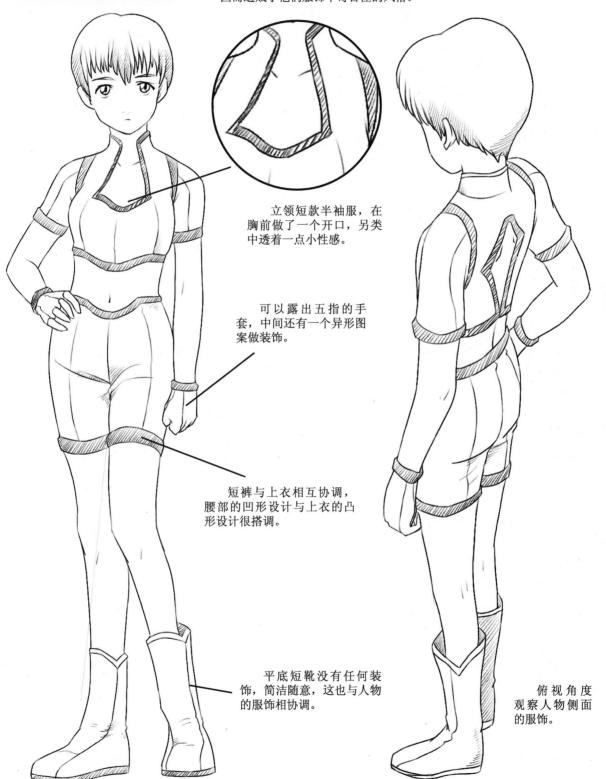

立领短款半袖服，在胸前做了一个开口，另类中透着一点小性感。

可以露出五指的手套，中间还有一个异形图案做装饰。

短裤与上衣相互协调，腰部的凹形设计与上衣的凸形设计很搭调。

平底短靴没有任何装饰，简洁随意，这也与人物的服饰相协调。

俯视角度观察人物侧面的服饰。

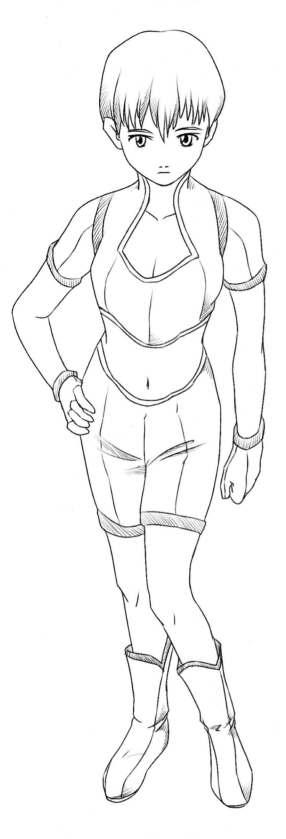

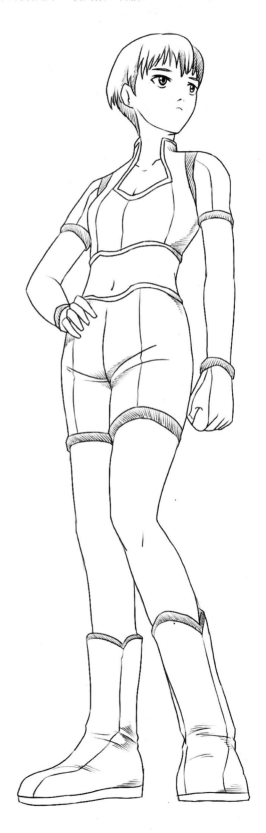

仰视角度下的人物，腿部显得非常长，短裤看起来也要比上衣长一些，靴子使脚部看起来有些夸张，整个人物看起来比较高傲、自信。

俯视角度下人物的头部很大，肩部很厚，胸部也很突出，脚部却较之变得比较窄小，并且看不到衣领。

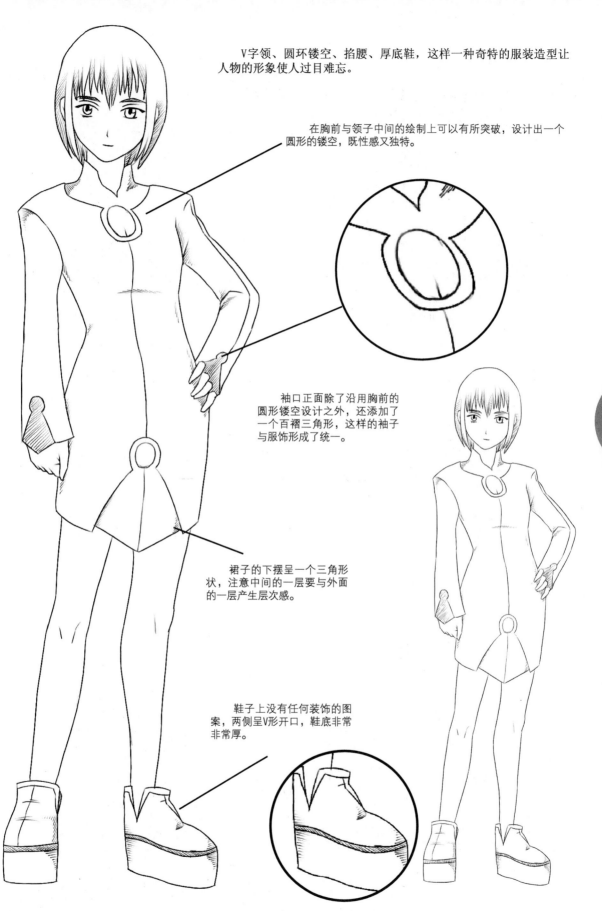

V字领、圆环镂空、掐腰、厚底鞋，这样一种奇特的服装造型让人物的形象使人过目难忘。

在胸前与领子中间的绘制上可以有所突破，设计出一个圆形的镂空，既性感又独特。

袖口正面除了沿用胸前的圆形镂空设计之外，还添加了一个百褶三角形，这样的袖子与服饰形成了统一。

裙子的下摆呈一个三角形状，注意中间的一层要与外面的一层产生层次感。

鞋子上没有任何装饰的图案，两侧呈V形开口，鞋底非常非常厚。

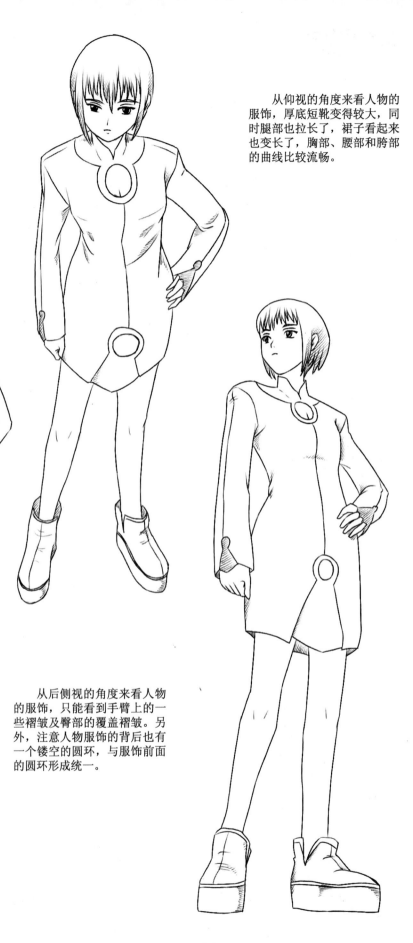

从俯视的角度来看人物的服饰，肩膀和胸部较为突出，可以很明显地看到人物胸部和腰部的褶皱。

从仰视的角度来看人物的服饰，厚底短靴变得较大，同时腿部也拉长了，裙子看起来也变长了，胸部、腰部和胯部的曲线比较流畅。

从后侧视的角度来看人物的服饰，只能看到手臂上的一些褶皱及臀部的覆盖褶皱。另外，注意人物服饰的背后也有一个镂空的圆环，与服饰前面的圆环形成统一。

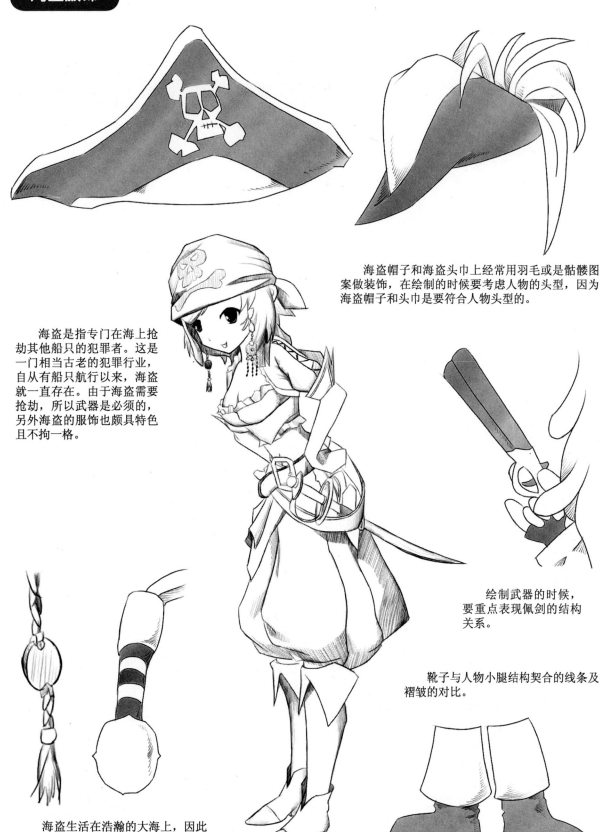

海盗帽子和海盗头巾上经常用羽毛或是骷髅图案做装饰，在绘制的时候要考虑人物的头型，因为海盗帽子和头巾是要符合人物头型的。

海盗是指专门在海上抢劫其他船只的犯罪者。这是一门相当古老的犯罪行业，自从有船只航行以来，海盗就一直存在。由于海盗需要抢劫，所以武器是必须的，另外海盗的服饰也颇具特色且不拘一格。

绘制武器的时候，要重点表现佩剑的结构关系。

靴子与人物小腿结构契合的线条及褶皱的对比。

海盗生活在浩瀚的大海上，因此身上的装饰都是宝石、珍珠等大自然孕育的产物。

之前已经对海盗人物的造型进行了讲解，下面我们就一起来动手绘制一个女海盗的人物形象。此位女海盗的体型是纤瘦型，一头密而长的卷发，头戴一顶圆形草帽，表情搞怪，上身穿紧身的漆皮抹胸，下身是绒质的长裙，裙摆有穗状的装饰，人物为了别出心裁将前面的裙子在腰间打成了一个结，这样沉闷的长裙就不那么单调了；外套是一件貂毛大衣，一手拿酒杯，一手叉腰，再加上一些刀、枪和饰品的点缀，人物的形象复杂大气，充满海盗的异域风情和神秘感。

❶ 我们首先来利用简单的线条刻画出人物的身体形态，人物的服饰较为复杂，所以在第一步的时候要先明确出服饰的外部轮廓。

❷ 接着，进一步细化人物的五官及帽子和服饰的具体款式。刻画面部的时候，要注意人物的搞怪表情。

❸ 明确出人物身上服饰的细节是在第3步中进行的，这一步需要注意的就是对人物上衣、下装及外套的不同质感的表现，并明确出由于质感不同所产生的褶皱的位置。

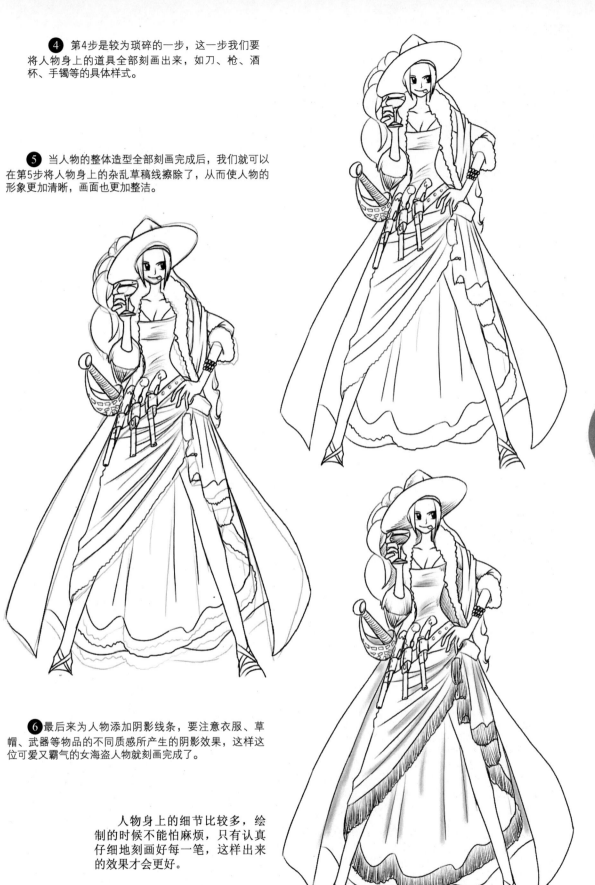

④ 第4步是较为琐碎的一步，这一步我们要将人物身上的道具全部刻画出来，如刀、枪、酒杯、手镯等的具体样式。

⑤ 当人物的整体造型全部刻画完成后，我们就可以在第5步将人物身上的杂乱草稿线擦除了，从而使人物的形象更加清晰，画面也更加整洁。

⑥ 最后来为人物添加阴影线条，要注意衣服、草帽、武器等物品的不同质感所产生的阴影效果，这样这位可爱又霸气的女海盗人物就刻画完成了。

人物身上的细节比较多，绘制的时候不能怕麻烦，只有认真仔细地刻画好每一笔，这样出来的效果才会更好。

演出服的基本特点是款式独特、新颖，在面料上的选择性
也比较大。不同款式的演出服能够表明其不同的身份与地位。

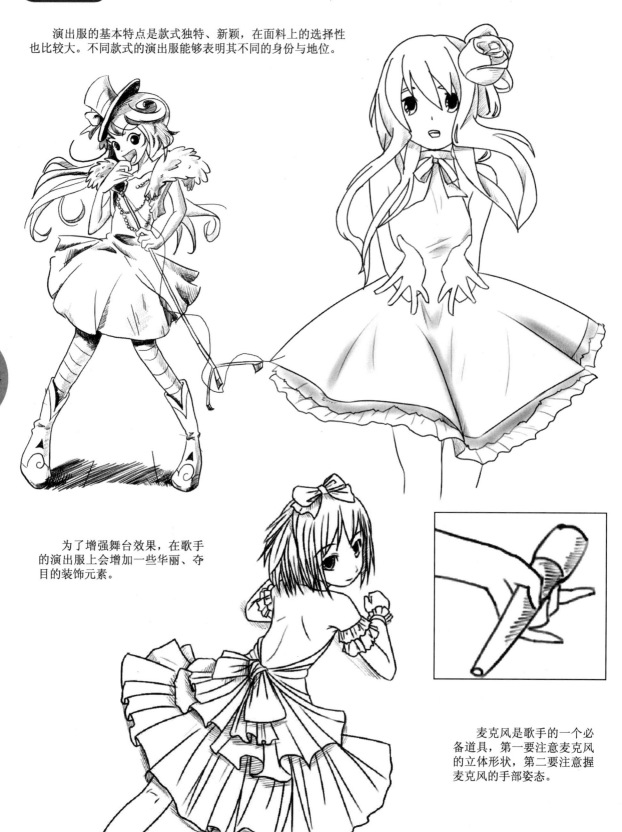

为了增强舞台效果，在歌手
的演出服上会增加一些华丽、夺
目的装饰元素。

麦克风是歌手的一个必
备道具，第一要注意麦克风
的立体形状，第二要注意握
麦克风的手部姿态。

❶ 确定少女的基本形态和动态后，再将其全身的轮廓绘制出来。通过十字基准线确定五官的位置，同时在绘画时要注意对身体比例的把握。

在基本线稿的基础上，对人物的头部和全身的轮廓均加以描绘。

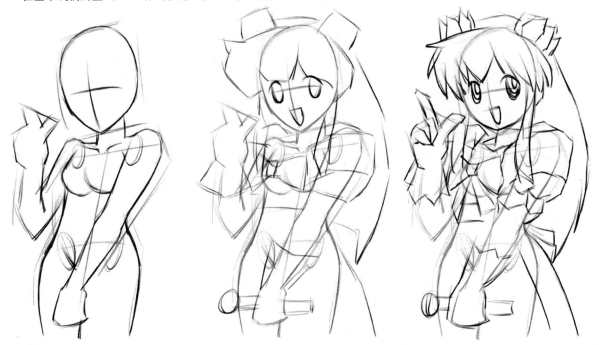

❷ 继续对线稿进行深入细致地刻画（如头部、身体、四肢和服饰等），使人物形象更加明确。在绘制时注意人物表情的刻画。

❸ 在上一步的基础上继续加深对人物细节部分的绘制，明确服饰的款式。在绘制时，要注意对服饰细节部分的表现和添加。

❹ 对人物进行整体细致的刻画（如头部、四肢和服饰等），绘制完成后，将多余的线稿都擦除。

❺ 线稿完成后，接着为人物的头部和身体添加暗面效果，要注意添加调子的位置。

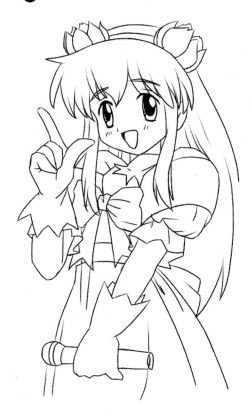

为不同人物穿上同一款演出服

　　由于经过长期的发展与各地区的差异，演出目前主要包括电影展演、音乐剧、演唱会、音乐会、话剧、歌舞剧、戏曲、综艺、魔术、马戏、舞蹈、民间戏剧、民俗文化等种类。下面我们以一套简单可爱的演出服为例，对4位不同性格特征的动漫女孩进行创作，此款演出服可以作为以上任意一种演出的演出服。

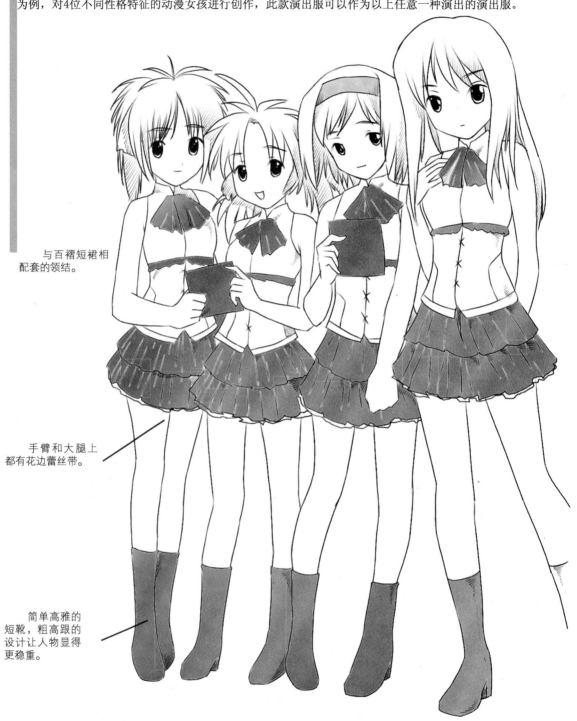

与百褶短裙相配套的领结。

手臂和大腿上都有花边蕾丝带。

简单高雅的短靴，粗高跟的设计让人物显得更稳重。

　　上衣分为两部分：上半部分是无袖花边的立领小衬衣，下半部分是收腰马甲，下衣则是常见的碎花边两层百褶短裙。上图的人物从左至右分别是文静、活泼、乖巧及直爽的性格，但是穿上此服饰以后，人物给人的感觉并没有改变，这款百搭的演出服适合多种类型的演出少女，因为它既有演出服的华丽感，又具有表现少女情愫的装饰。

魔幻类服饰

魔法师服饰

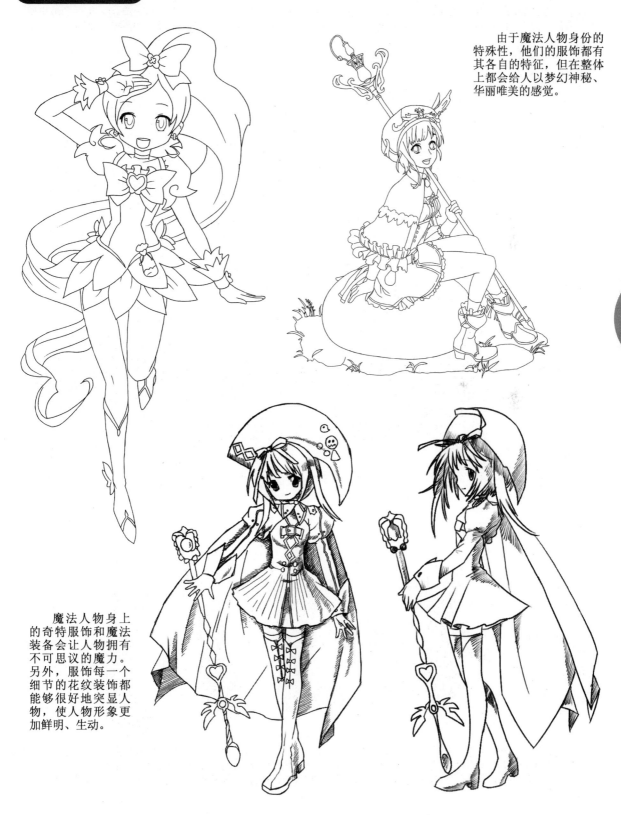

由于魔法人物身份的特殊性，他们的服饰都有其各自的特征，但在整体上都会给人以梦幻神秘、华丽唯美的感觉。

魔法人物身上的奇特服饰和魔法装备会让人物拥有不可思议的魔力。另外，服饰每一个细节的花纹装饰都能够很好地突显人物，使人物形象更加鲜明、生动。

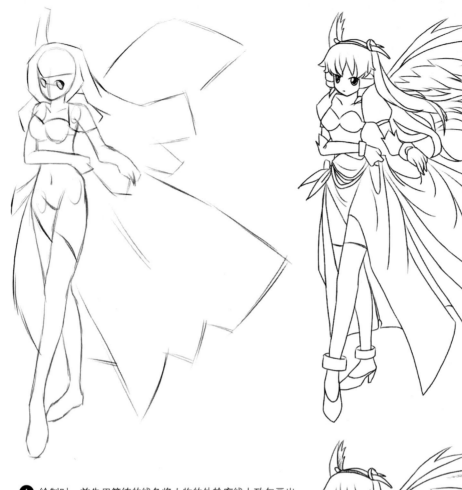

❶ 绘制时，首先用简练的线条将人物的外轮廓线大致勾画出来，然后确定出人物的身体造型。在基本稿子的基础上，对人物进行深入刻画，突出人物背后的身体造型和服饰褶皱。

❷ 进一步绘制人物细节，将头发和服饰细节化，然后添加阴影效果，以加强人物的立体感与层次感。

奇特的发型、另类的服装造型、协调的动作，增强了人物的神秘感。

鞋子上面有一个环形的装饰，这是这双鞋子的特别之处。

人物提起的裙摆产生了大面积的褶皱，看起来既大气又魔幻。

魔法服饰的演变

柔弱的小女生给人一种让人怜爱的感觉，为此，我们在为她选择魔法服饰的时候，可以选择较为简单、可爱的款式，这样也与人物的形象相吻合。

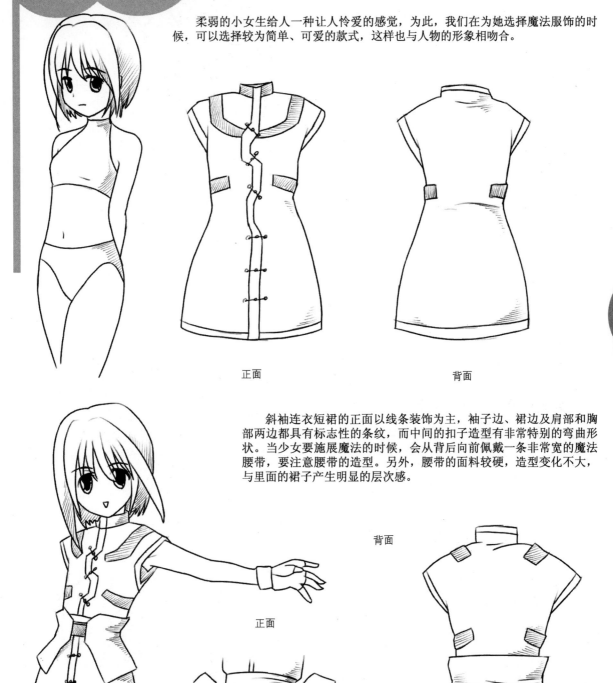

正面　　　　　　　　　　　　　背面

斜袖连衣短裙的正面以线条装饰为主，袖子边、裙边及肩部和胸部两边都具有标志性的条纹，而中间的扣子造型有非常特别的弯曲形状。当少女要施展魔法的时候，会从背后向前佩戴一条非常宽的魔法腰带，要注意腰带的造型。另外，腰带的面料较硬，造型变化不大，与里面的裙子产生明显的层次感。

背面

正面

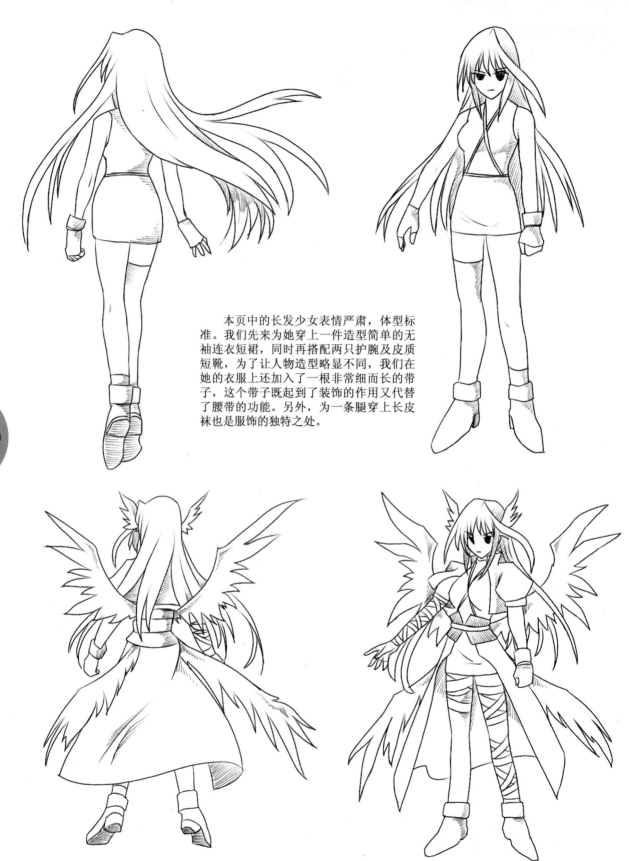

本页中的长发少女表情严肃，体型标准。我们先来为她穿上一件造型简单的无袖连衣短裙，同时再搭配两只护腕及皮质短靴，为了让人物造型略显不同，我们在她的衣服上还加入了一根非常细而长的带子，这个带子既起到了装饰的作用又代替了腰带的功能。另外，为一条腿穿上长皮袜也是服饰的独特之处。

　　变形后的魔法服装在服饰原型的基础上又添加了一件长款风衣，风衣后面安装了便于飞行的羽毛翅膀。另外，在人物的手臂和腿部还缠绕了一些宽丝带，这也与人物面部的图案形成统一，人物整体的造型较原型多了一些霸气，这是人物施展魔法之后呈现出来的效果。要注意对人物身上皮质、丝带及羽毛质感差别的表现。

魔法猎人

猎人，它是集冒险、勇敢、斗争、残暴、亲情、友情、爱情等多种元素于一身的形象。由于魔法的作用让猎装充满新奇和神秘。

整体服饰造型让人既看到魔法的美妙奇幻，又看到少女的柔弱感性，仿佛能够感觉到角色背后的爱与恨。

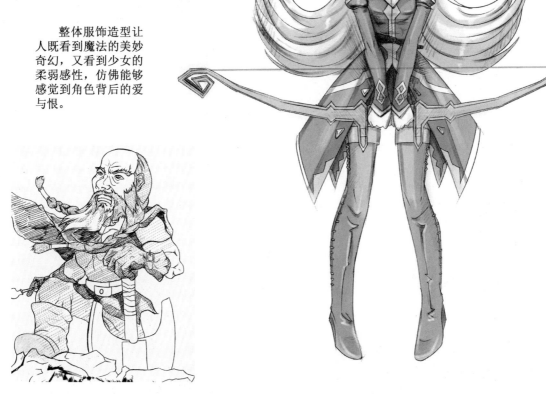

191

蝴蝶结发卡是少女的最好标志。

整洁而合身的魔法护甲给人正义感。

鞋子突出人物的气势，同时起到了保护的作用。

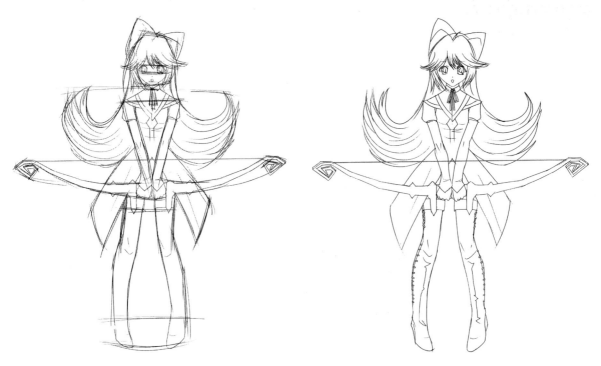

① 在绘制人物之前首先要明确人物的基本形态以及服装款式，描绘出人物全身的轮廓（头部、四肢和简单的服饰以及弓箭）。

② 在线稿的基础上，继续对人物进行深入的绘制。在绘制服饰和鞋子时，只要明确其大致位置即可。

③ 接下来在上一步的基础上添加服饰细节的部分，使人物的形象更加完整。绘制完成后用修改工具把多余的草稿线清除干净，使人物的造型变得清晰。

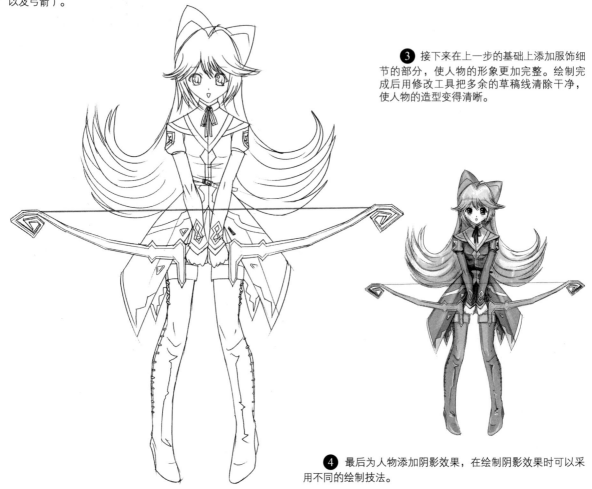

④ 最后为人物添加阴影效果，在绘制阴影效果时可以采用不同的绘制技法。

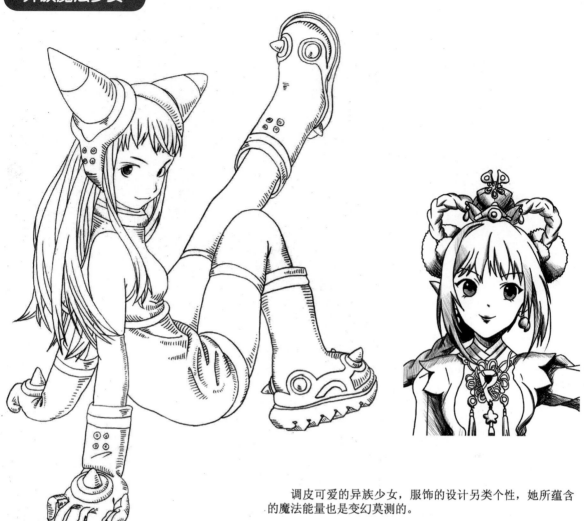

调皮可爱的异族少女，服饰的设计另类个性，她所蕴含的魔法能量也是变幻莫测的。

夸张个性的角型头箍，造型奇特而充满异域风情。

衣服的设计自然而随意，注意绘制调子时线条的排列。

因为异域风格的设定，所以在人物的手套和鞋子上添加与帽子造型统一的设计作为呼应。

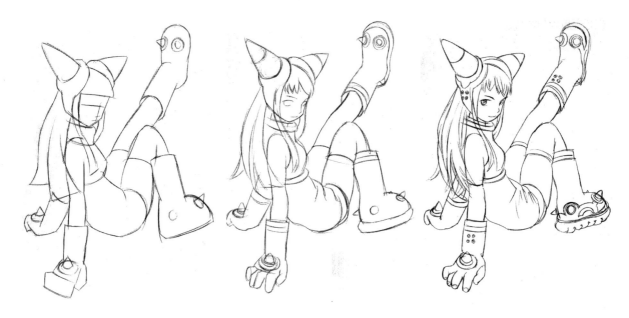

① 首先用简单的线条画出人物的外轮廓及基本动态（如头部、五官和服饰等）。在绘制面部时可以借助面部基准线来确定五官的位置。在基本线草稿的基础上，继续添加人物的绘制（如：头发、四肢动作和服饰等）。

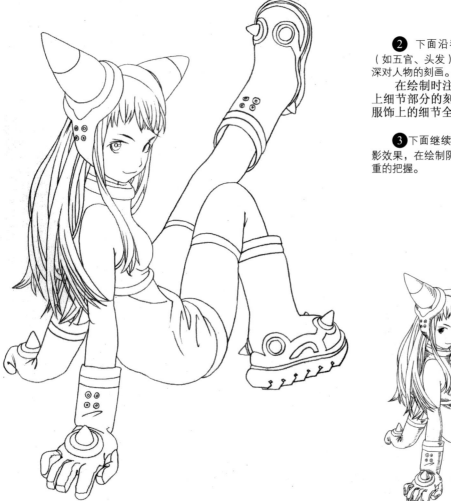

② 下面沿着外轮廓线加深对头部（如五官、头发）和服饰的绘制，逐步加深对人物的刻画。

在绘制时注意帽子、手套和鞋子上细节部分的刻画，把人物的头部和服饰上的细节全部刻画出来。

③ 下面继续刻画细节并为其添加阴影效果，在绘制阴影时注意线条粗细、轻重的把握。

动漫中的武士具有冷酷的外表和潇洒的外型，他们的造型和服饰都比较帅气，在剪裁和面料上都以轻便舒适为主。

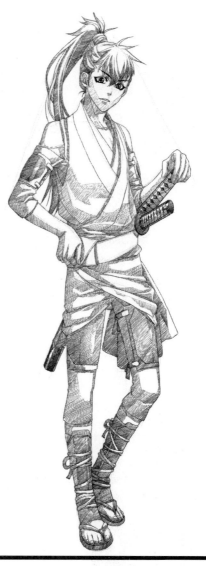

根据故事情节和人物身份个性的不同，武士的造型也会随之改变。

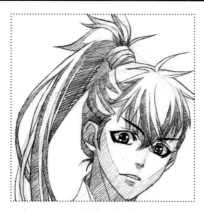

冷酷的表情、犀利的眼神和高高扎起的马尾，都是武士的典型特征。

剑和刀都是武士必不可少的武器，同时具有很强的装饰性。

脚踝上的绑带起到画龙点睛的作用。

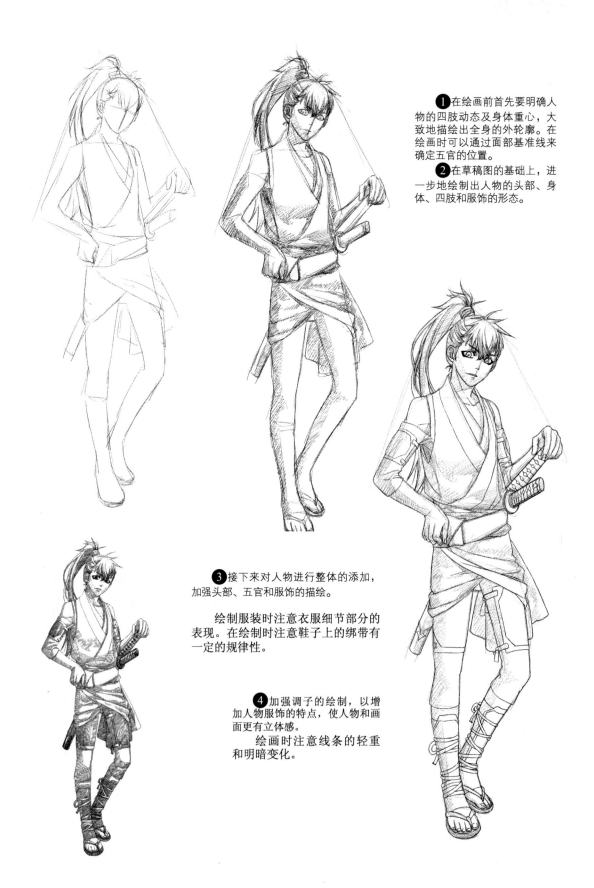

❶在绘画前首先要明确人物的四肢动态及身体重心，大致地描绘出全身的外轮廓。在绘画时可以通过面部基准线来确定五官的位置。

❷在草稿图的基础上，进一步地绘制出人物的头部、身体、四肢和服饰的形态。

❸接下来对人物进行整体的添加，加强头部、五官和服饰的描绘。

绘制服装时注意衣服细节部分的表现。在绘制时注意鞋子上的绑带有一定的规律性。

❹加强调子的绘制，以增加人物服饰的特点，使人物和画面更有立体感。

绘画时注意线条的轻重和明暗变化。

战士的服饰有很多种，可以是代表某个时期或朝代的古代战士服饰，也可以是拥有超自然能力的未来战服，又或者是两者结合的战服。

具有标志性的古代战士服饰大多以麻布或棉布为主，会在比较重要的部位添加上具有防护作用的简单金属。

动漫人物的战服具有很强的吸引力，想象空间较大，不光具有防护功能，更能体现人物的魅力，还可搭配发环、盔甲和贴身武器等。

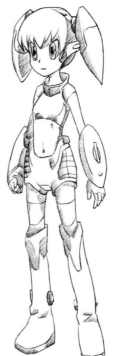

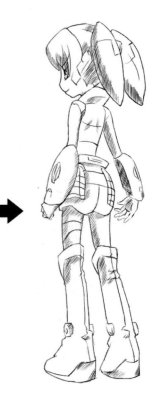

拥有奇幻色彩的未来战服以全部金属为主，所以基本上没有褶皱，人物穿上以后也比较直挺。

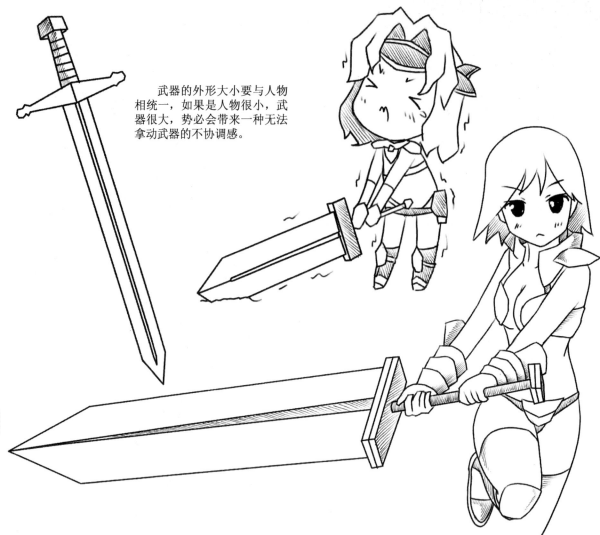

武器的外形大小要与人物相统一，如果是人物很小，武器很大，势必会带来一种无法拿动武器的不协调感。

来源于现实生活中战士所用的武器是与服装的款式相统一的，这种武器特点鲜明、造型简单，具有较强的实用性，绘制的时候，要多观察现实生活中的实物。而科幻类型的战士所用的武器就与现实生活中的武器大不相同了，充满想象力和异域风格，这是表现人物性格特征的重要手段。

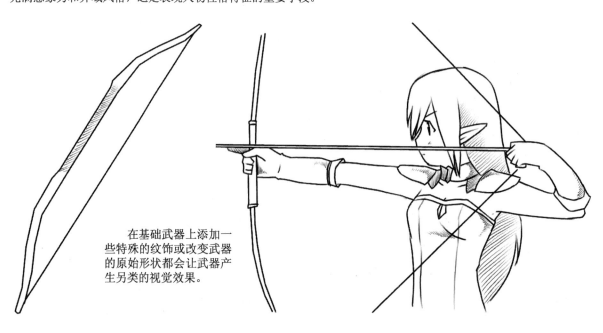

在基础武器上添加一些特殊的纹饰或改变武器的原始形状都会让武器产生另类的视觉效果。

同一战士的
不同武器

　　战士的武器是多种多样的，我们在前面提到的只是武器的一个概述。下面，我们为同一人物换上不同样式的武器，在人物使用武器的同时，我们会看到作用和形态不同的武器会带给人物带来不同的感觉和气质。

　　首先，我们为这位动漫少女选择一把短刀，刀身没有什么特别之处，而刀柄却非常新颖独特，甚至长度要超过刀身，锋利金属的刀身配上独特木质的刀柄让我们联想到人物是一个拥有奇幻魔法的少女战士，这是因为她的武器突出了这个特征。

199

　　持这把长刀的少女看起来杀气腾腾，让人产生一种畏惧感。

　　与古代战士所使用的刀非常相似，刀身长而尖，手柄与刀身之间会有一个造型霸气的装饰，这个刀身和装饰是相同金属制成的，而刀柄则是木质的。

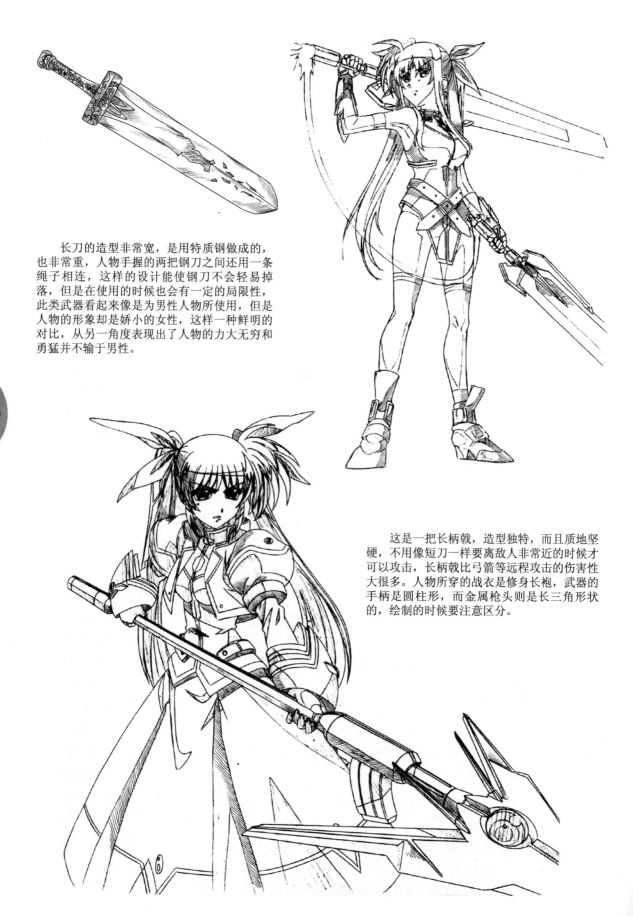

长刀的造型非常宽，是用特质钢做成的，也非常重，人物手握的两把钢刀之间还用一条绳子相连，这样的设计能使钢刀不会轻易掉落，但是在使用的时候也会有一定的局限性，此类武器看起来像是为男性人物所使用，但是人物的形象却是娇小的女性，这样一种鲜明的对比，从另一角度表现出了人物的力大无穷和勇猛并不输于男性。

这是一把长柄戟，造型独特，而且质地坚硬，不用像短刀一样要离敌人非常近的时候才可以攻击，长柄戟比弓箭等远程攻击的伤害性大很多。人物所穿的战衣是修身长袍，武器的手柄是圆柱形，而金属枪头则是长三角形状的，绘制的时候要注意区分。

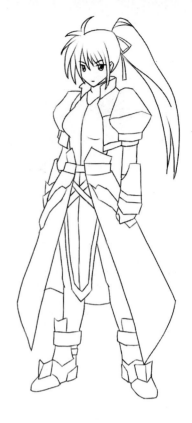

　　绘制时，首先用简练的线条将人物的外轮廓线大致勾画出来，然后确定出人物的身体造型。进一步绘制人物细节，将头发和服饰细节化。接着为人物添加阴影效果，以加强人物的立体感与层次感。在基本稿子的基础上对人物进行深入刻画，突出人物背后的身体造型和服饰褶皱。

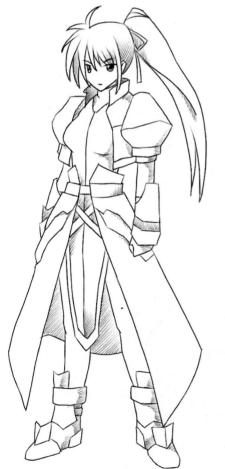

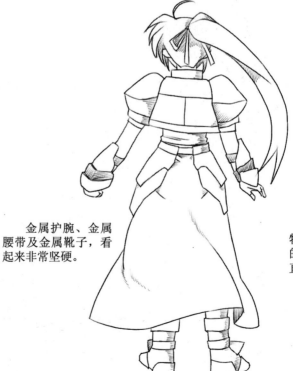

　　金属护腕、金属腰带及金属靴子，看起来非常坚硬。

　　从后面看人物的服饰，飘起的长裙上有长而直的褶皱。

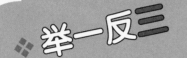
不同姿势下的同一战服

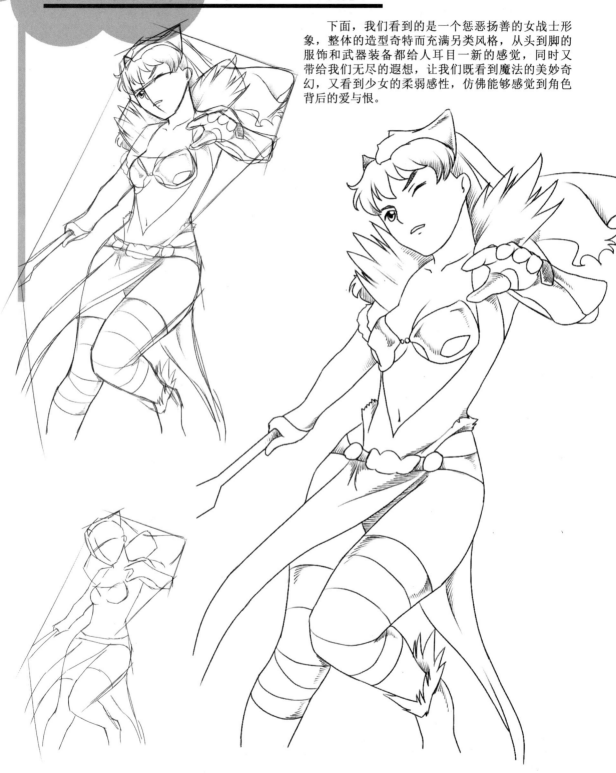

下面，我们看到的是一个惩恶扬善的女战士形象，整体的造型奇特而充满另类风格，从头到脚的服饰和武器装备都给人耳目一新的感觉，同时又带给我们无尽的遐想，让我们既看到魔法的美妙奇幻，又看到少女的柔弱感性，仿佛能够感觉到角色背后的爱与恨。

202

具有科幻风格的战衣，每一处的设计都非常有趣，也非常新颖，以兽皮为主料的衣服，绘制的时候可以任意加入自己的想法，让战衣拥有独特的风格。同时，也要绘制出另一只手臂及武器上金属的质感。

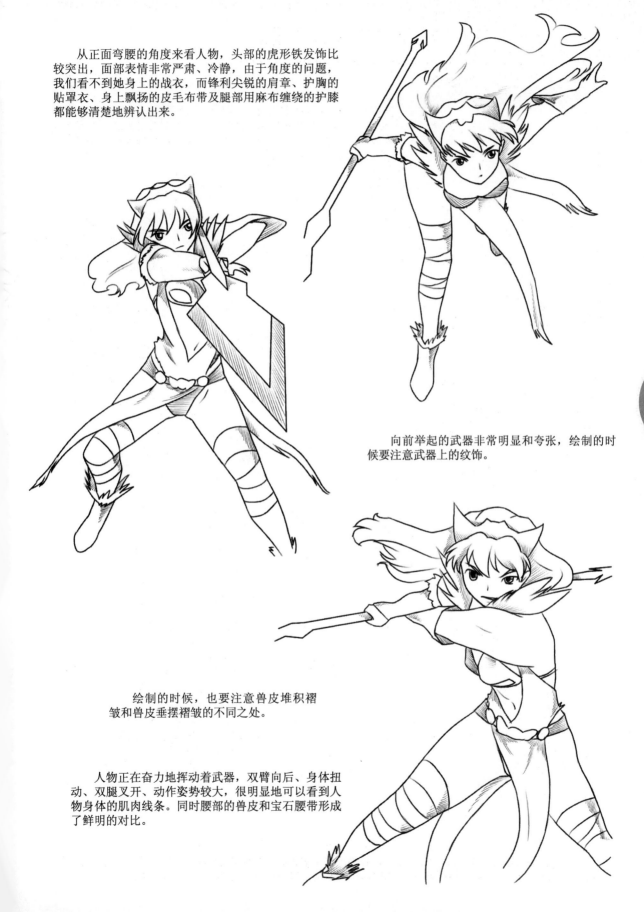

从正面弯腰的角度来看人物，头部的虎形铁发饰比较突出，面部表情非常严肃、冷静，由于角度的问题，我们看不到她身上的战衣，而锋利尖锐的肩章、护胸的贴罩衣、身上飘扬的皮毛布带及腿部用麻布缠绕的护膝都能够清楚地辨认出来。

向前举起的武器非常明显和夸张，绘制的时候要注意武器上的纹饰。

绘制的时候，也要注意兽皮堆积褶皱和兽皮垂摆褶皱的不同之处。

人物正在奋力地挥动着武器，双臂向后、身体扭动、双腿叉开、动作姿势较大，很明显地可以看到人物身体的肌肉线条。同时腰部的兽皮和宝石腰带形成了鲜明的对比。

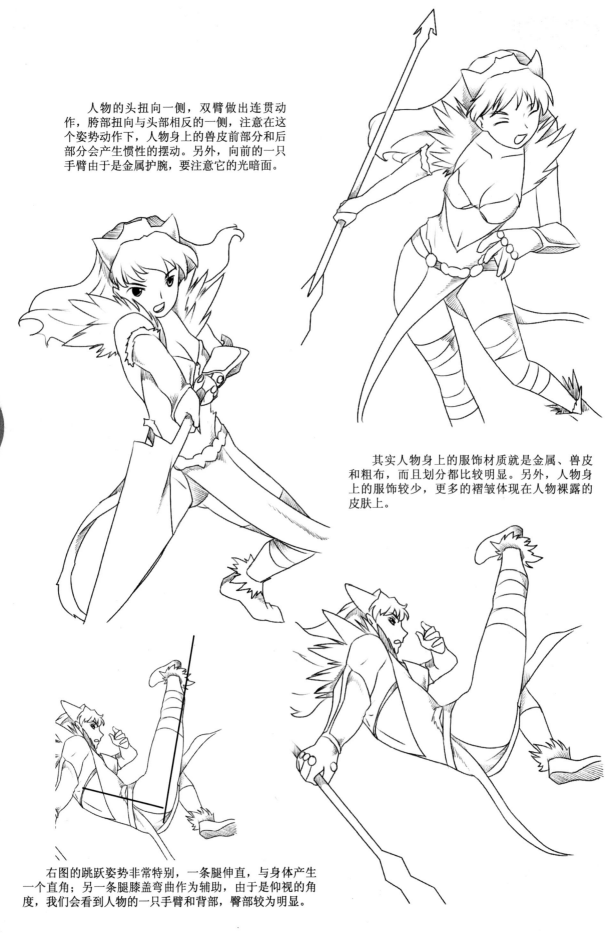

人物的头扭向一侧，双臂做出连贯动作，胯部扭向与头部相反的一侧，注意在这个姿势动作下，人物身上的兽皮前部分和后部分会产生惯性的摆动。另外，向前的一只手臂由于是金属护腕，要注意它的光暗面。

其实人物身上的服饰材质就是金属、兽皮和粗布，而且划分都比较明显。另外，人物身上的服饰较少，更多的褶皱体现在人物裸露的皮肤上。

右图的跳跃姿势非常特别，一条腿伸直，与身体产生一个直角；另一条腿膝盖弯曲作为辅助，由于是仰视的角度，我们会看到人物的一只手臂和背部，臀部较为明显。

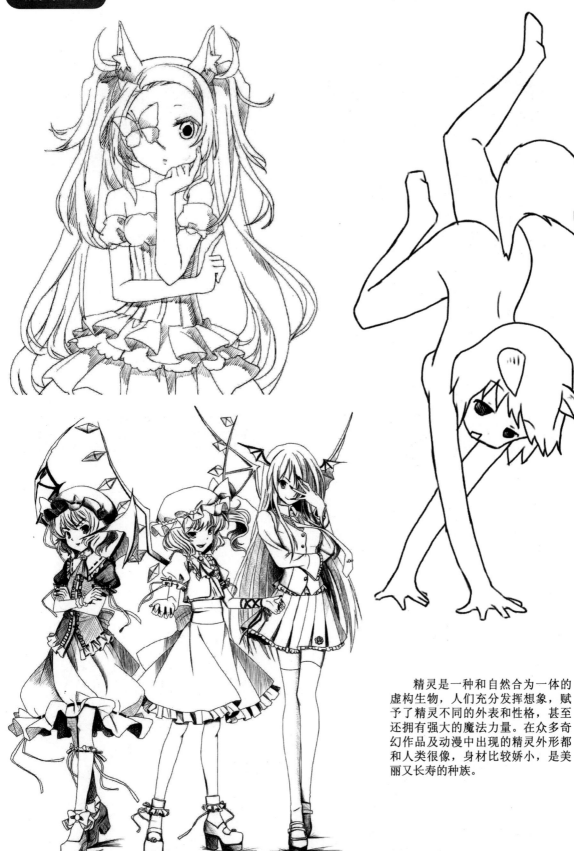

　　精灵是一种和自然合为一体的虚构生物，人们充分发挥想象，赋予了精灵不同的外表和性格，甚至还拥有强大的魔法力量。在众多奇幻作品及动漫中出现的精灵外形都和人类很像，身材比较娇小，是美丽又长寿的种族。

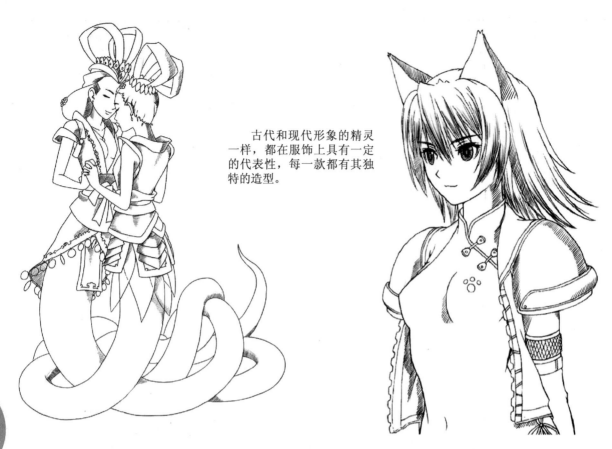

古代和现代形象的精灵一样，都在服饰上具有一定的代表性，每一款都有其独特的造型。

精灵的外形有很多种，美少女精灵是以其外表可爱类似少女的形象而得名，所以她们的服饰也以现实生活中少女的服饰为基础，但也有一些精灵人物的服饰非常具有某些民族或古代服饰的特点。下图中的3个不同性格的精灵女孩，在绘制的时候要准确抓住她们各自的造型特征。而左上图的两个精灵却俨然一副古代神话中的形象。

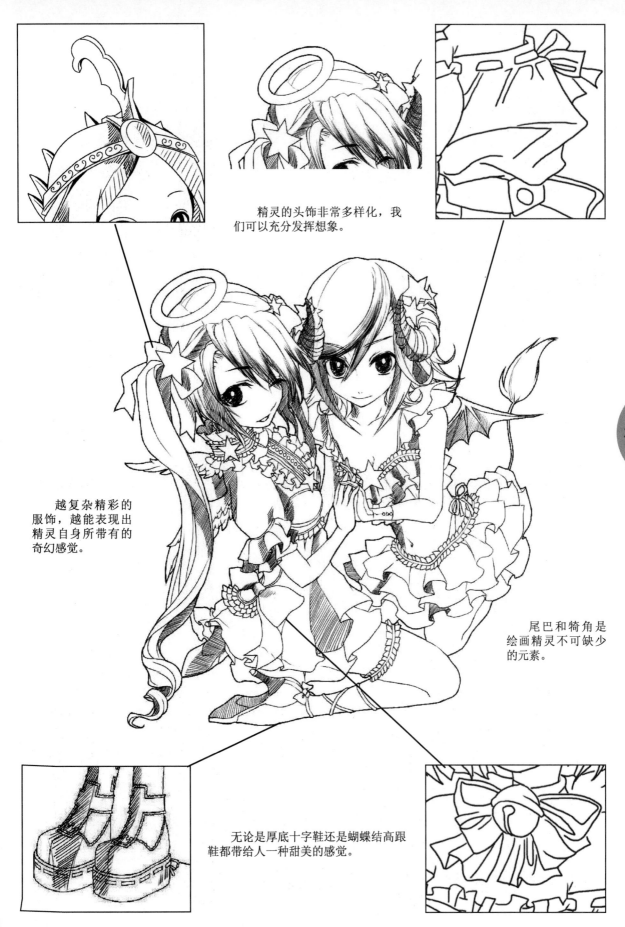

精灵的头饰非常多样化，我们可以充分发挥想象。

越复杂精彩的服饰，越能表现出精灵自身所带有的奇幻感觉。

尾巴和犄角是绘画精灵不可缺少的元素。

无论是厚底十字鞋还是蝴蝶结高跟鞋都带给人一种甜美的感觉。

精灵最典型的形象就是尖而长的耳朵，这些形态各异的耳朵能表现出精灵的身份。但在一些动漫中，也会出现长着翅膀的精灵，精灵的翅膀有的是透明类似蝴蝶的；有的是由白色的羽翼构成，类似于鸟类；还有像上页图中类似蝙蝠的独特翅膀，创作时要把握住各种翅膀的形态。

除了耳朵和翅膀外，尾巴也是精灵的一个特点，由于尾巴一般都是毛茸茸的，所以绘制的时候，一是要注意尾巴的纹理形态，另外也要把握好尾巴在人物身体上的比例关系。

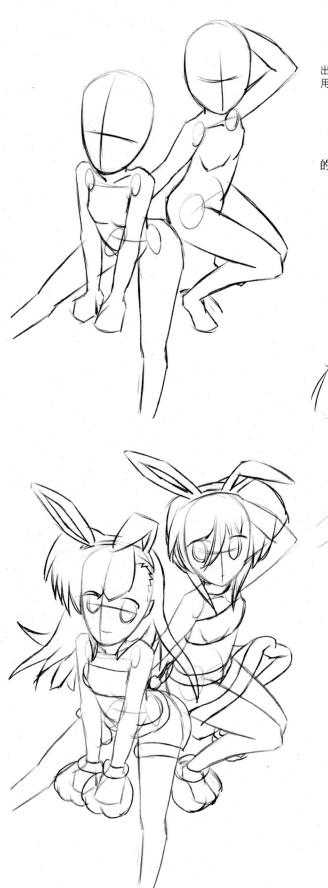

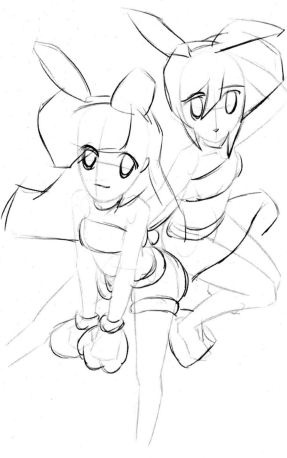

① 确定两个精灵的基本动态、身体比例，勾勒出全身的轮廓。利用简单的线条勾勒出脸部的轮廓并用十字基准线标注五官的位置。

在绘制起稿线时，为了配合精灵的造型，她们的姿态也要变得可爱灵巧一些。

② 在草稿线的基础上，继续深化人物的外轮廓（头部和服饰等）。在绘画时，注意保持人物的基本形态。

③ 除了五官之外，也要对人物的头部和身上的服饰进行细致深刻的绘画，然后，对线稿整体进行调整。

绘制的时候，要注意耳朵、手部及脚部的具体形态。

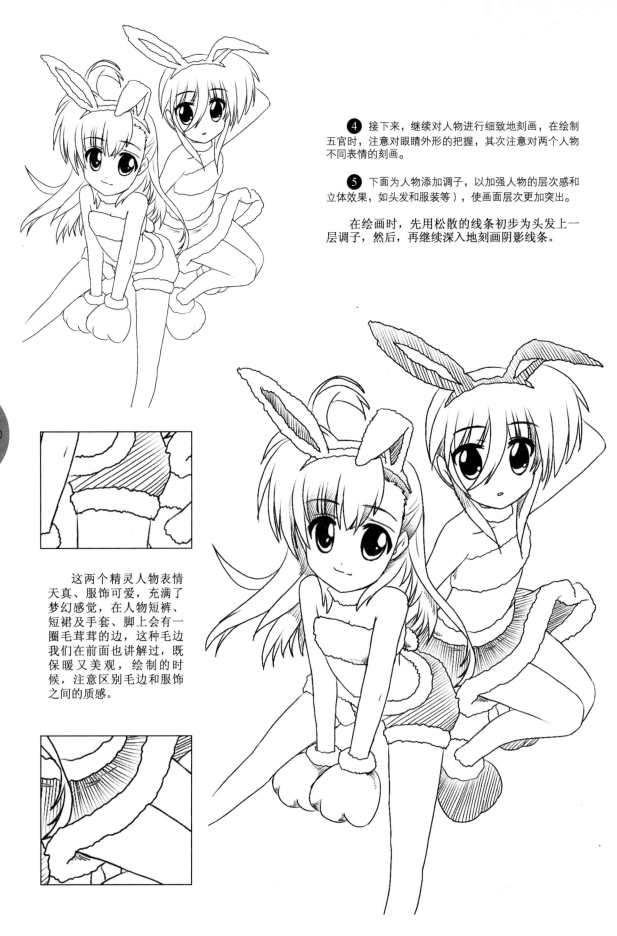

④ 接下来，继续对人物进行细致地刻画，在绘制五官时，注意对眼睛外形的把握，其次注意对两个人物不同表情的刻画。

⑤ 下面为人物添加调子，以加强人物的层次感和立体效果，如头发和服装等），使画面层次更加突出。

在绘画时，先用松散的线条初步为头发上一层调子，然后，再继续深入地刻画阴影线条。

这两个精灵人物表情天真、服饰可爱，充满了梦幻感觉，在人物短裤、短裙及手套、脚上会有一圈毛茸茸的边，这种毛边我们在前面也讲解过，既保暖又美观，绘制的时候，注意区别毛边和服饰之间的质感。

举一反三
精灵换装

通过前面的学习，现在我们一起来绘制一位精灵人物。这位人物是由一只千年魔兽变身而来。

精灵原型

我们为精灵选择一身性感、特别的服饰，让精灵的形象更加引人注目，让人过目不忘。

低胸丝带短款吊带衫搭配低腰包臀小短裤，很好地突出了人物的曼妙身材，另外，手套和靴子也是相互统一的。

需要注意的是，人物整体的服饰材质都是漆皮的，所以紧贴身体，很凸显人物的身体曲线。另外，漆皮材质的面料都具有很高的反光性，褶皱并不琐碎，绘制的时候，要注意表现出这些特点。

人物的手套是由普通露手指的分解皮革手套变成了与靴子相配套的金属护腕，更加具有防护性。

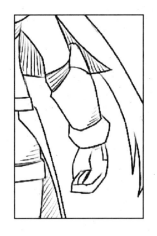
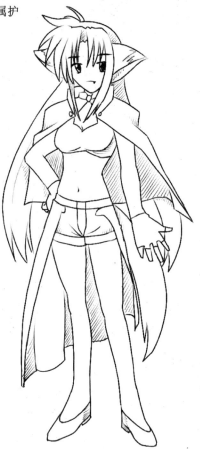

其实，这位精灵的整体服饰造型变化并不大，通过两身衣服的对比，我们可以看到，人物的上衣、下装及外套没有发生改变，稍微在护腕和靴子上做些文章，服装的风格就发生了很大的变化。

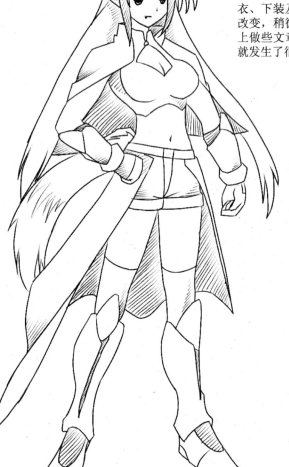

鞋子是由普通女性鞋配上一条皮质系扣脚链转变成了质感非常强的金属靴子。

节日服饰

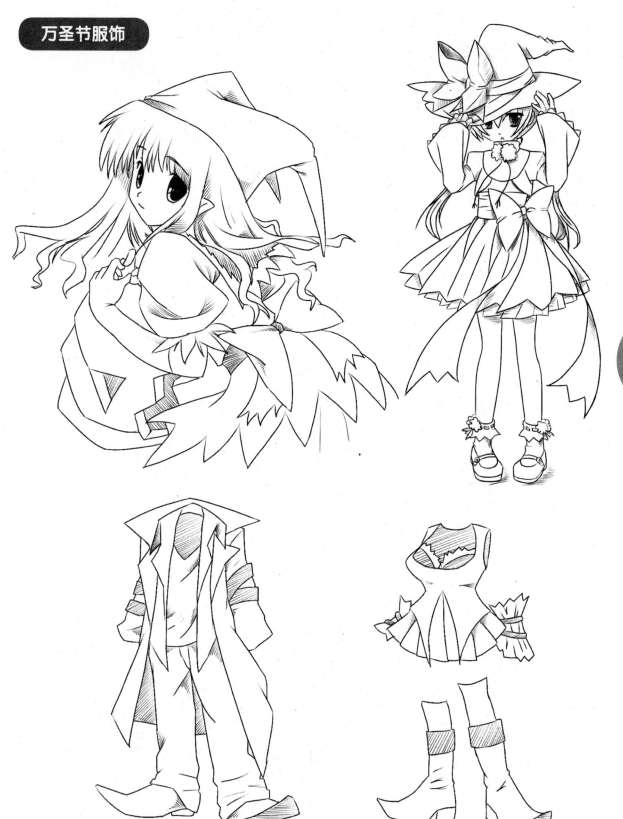

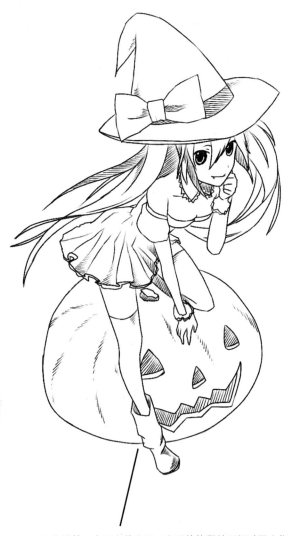

万圣节的女巫形象的代表第一个就是女巫的帽子，帽子有圆形的、尖形的、两只犄角形等，造型非常具有奇幻色彩。

人物骑着一个巨大的南瓜，南瓜的体积甚至超过了人物本身，这种夸张的手法是为了更突出南瓜，因为南瓜是万圣节的代表，让南瓜融入到万圣节人物中来的时候，要记得挖出表示五官的洞。

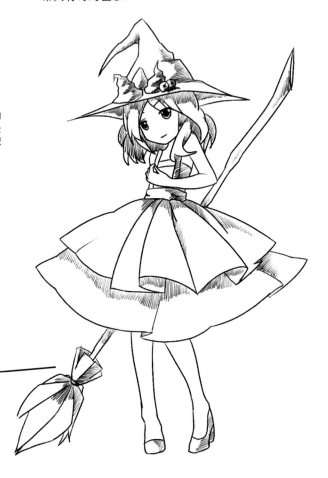

扫把是女巫的标志，有了扫把，女巫才能更加自由地飞行，同时，扫把也是女巫的魔力工具。为了让女巫形象更加生动，可以加上一把造型简单、可爱的扫把，注意扫把与人物之间的比例关系。

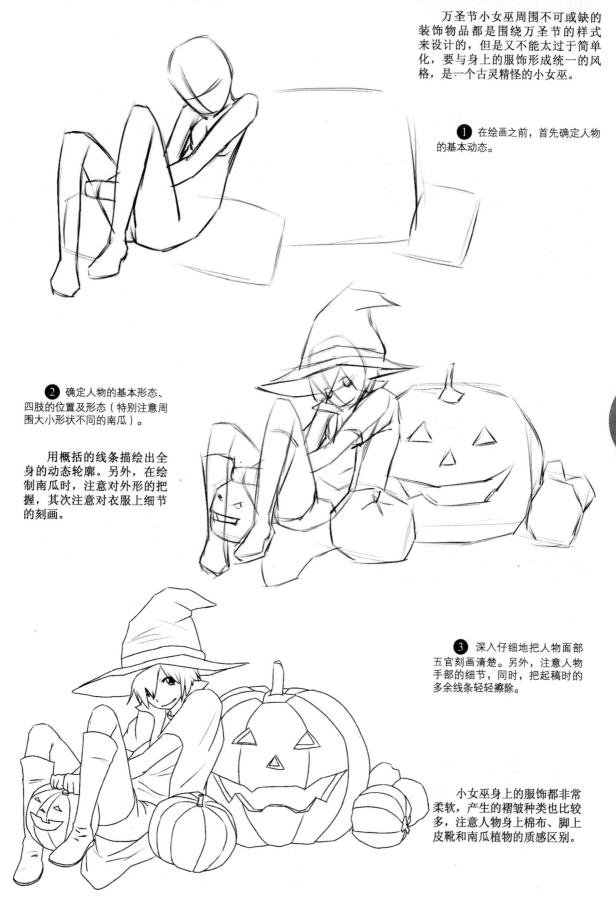

万圣节小女巫周围不可或缺的装饰物品都是围绕万圣节的样式来设计的，但是又不能太过于简单化，要与身上的服饰形成统一的风格，是一个古灵精怪的小女巫。

1 在绘画之前，首先确定人物的基本动态。

2 确定人物的基本形态、四肢的位置及形态（特别注意周围大小形状不同的南瓜）。

用概括的线条描绘出全身的动态轮廓。另外，在绘制南瓜时，注意对外形的把握，其次注意对衣服上细节的刻画。

3 深入仔细地把人物面部五官刻画清楚。另外，注意人物手部的细节，同时，把起稿时的多余线条轻轻擦除。

小女巫身上的服饰都非常柔软，产生的褶皱种类也比较多，注意人物身上棉布、脚上皮靴和南瓜植物的质感区别。

❹ 接下来在完成人物身上细节部分的描绘后，为人物和南瓜添加阴影效果，使画面的层次感更加突出。

在绘制时，要注意阴影的添加位置，我们可以使用不同的绘制方法标明阴影的大概位置。

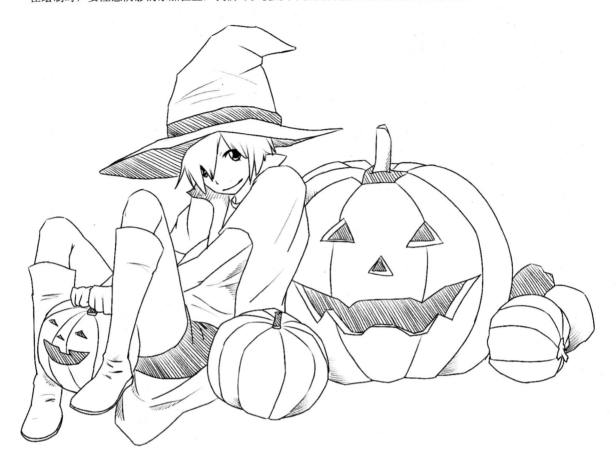

　　万圣节是西方的"鬼节"，因此万圣节的象征物中有许多都来自鬼怪、魔怪的主题，不过当中也有南瓜灯、稻草人这样惹人喜爱的象征物。无论是手里提的"杰克灯"或者餐桌、餐厅里的摆设，都是以南瓜为主要形象。
　　绘制的时候，除了要绘制南瓜的立体形状之外，还可以为南瓜画上不同五官的面部表情，让南瓜的形象生动起来。

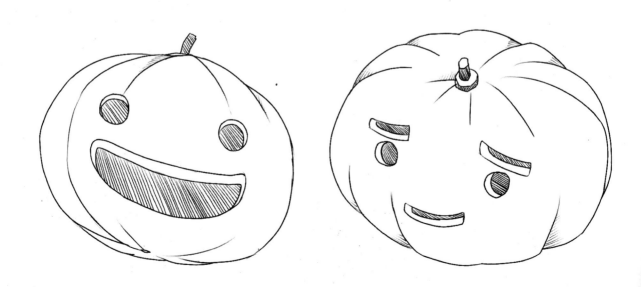

圣诞节的服饰演变自圣诞老人的服饰，他是圣诞节的主角，色系以红色为主，到了圣诞节这天，大家会不约而同地换上自己喜爱的圣诞服饰来度过这个辞旧迎新的节日。

动漫萌少女的圣诞服打破了常规的圣诞服样式，上衣有吊带抹胸、高领无袖及高领长袖等样式；下衣则不光是长裤，也可以是短裙、三角连体裤配高筒袜等样式；另外，手套也有灯笼袖、长款及肘手套等样式。创作时，可以大胆设计、大胆搭配。

绘制的时候，要注意，由于圣诞节是在冬天，所以无论圣诞服装的款式如何改变，它们的质地是不会非常薄而透的，所运用的布料以棉花、羽绒、厚毛呢、毛线等御寒保暖效果比较好的材料为主。

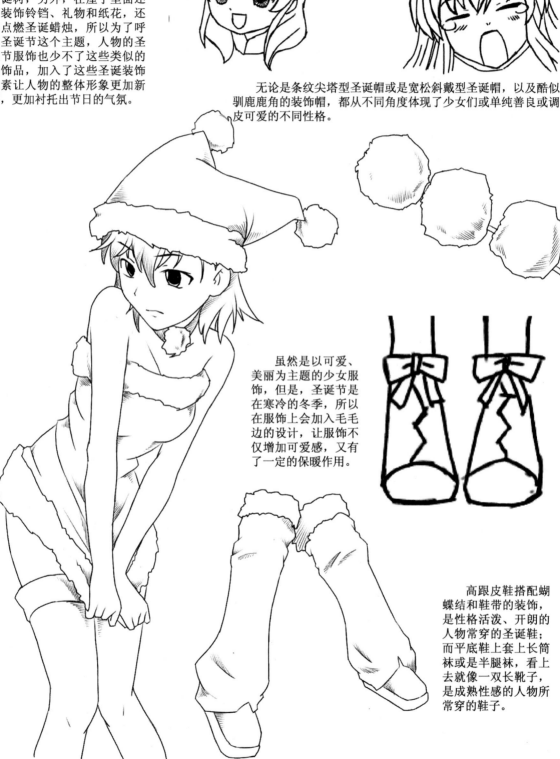

　圣诞节来临时，家家户户都要用圣诞色来装饰，如红色的圣诞花和圣诞蜡烛，绿色的圣诞树，另外，在屋子里面还要装饰铃铛、礼物和纸花，还要点燃圣诞蜡烛，所以为了呼应圣诞节这个主题，人物的圣诞节服饰也少不了这些类似的装饰品，加入了这些圣诞装饰元素让人物的整体形象更加新颖，更加衬托出节日的气氛。

　无论是条纹尖塔型圣诞帽或是宽松斜戴型圣诞帽，以及酷似驯鹿鹿角的装饰帽，都从不同角度体现了少女们或单纯善良或调皮可爱的不同性格。

　虽然是以可爱、美丽为主题的少女服饰，但是，圣诞节是在寒冷的冬季，所以在服饰上会加入毛毛边的设计，让服饰不仅增加可爱感，又有了一定的保暖作用。

　高跟皮鞋搭配蝴蝶结和鞋带的装饰，是性格活泼、开朗的人物常穿的圣诞鞋；而平底鞋上套上长筒袜或是半腿袜，看上去就像一双长靴子，是成熟性感的人物所常穿的鞋子。

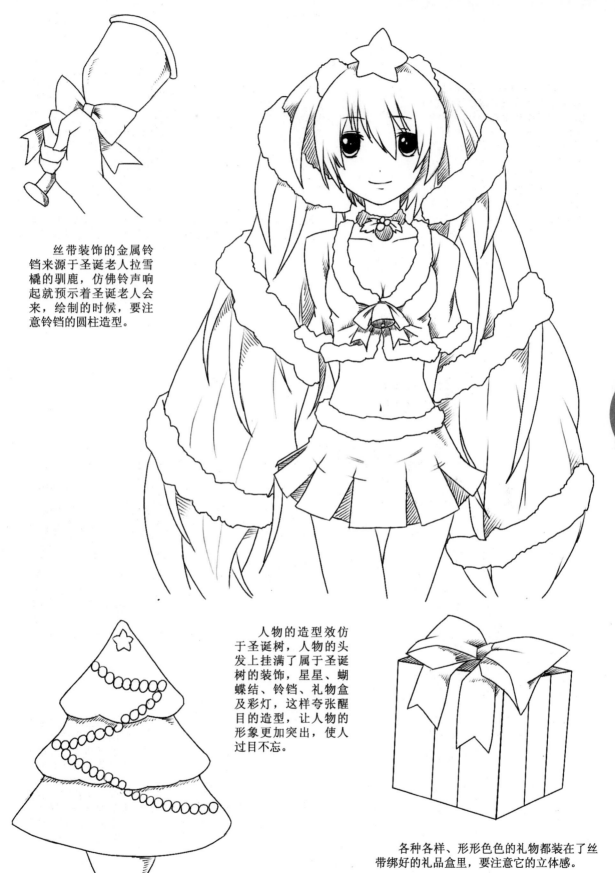

丝带装饰的金属铃铛来源于圣诞老人拉雪橇的驯鹿，仿佛铃声响起就预示着圣诞老人会来，绘制的时候，要注意铃铛的圆柱造型。

人物的造型效仿于圣诞树，人物的头发上挂满了属于圣诞树的装饰，星星、蝴蝶结、铃铛、礼物盒及彩灯，这样夸张醒目的造型，让人物的形象更加突出，使人过目不忘。

各种各样、形形色色的礼物都装在了丝带绑好的礼品盒里，要注意它的立体感。

风格迥异
的圣诞服

通过上面的学习，下面我们就一起来绘制几件不同风格和款式的圣诞服饰吧！

人物上身为长袖超短外套，下身为低腰超短裙，整体服饰造型时尚、可爱。

服饰上有上面提到过的毛绒边，既保暖又可爱。

表情可爱、动作有趣，充满少女的味道。

上衣较短，几乎遮挡不住胸部，我们可以隐约看到人物胸部的下半部分。

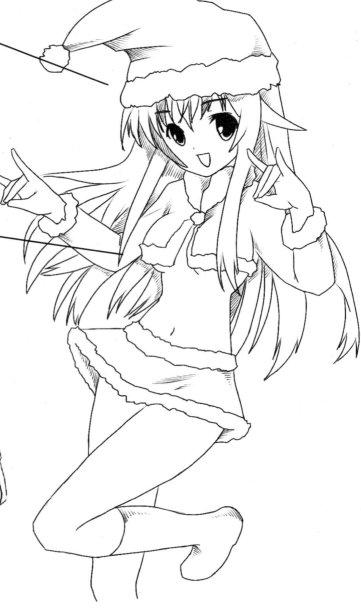

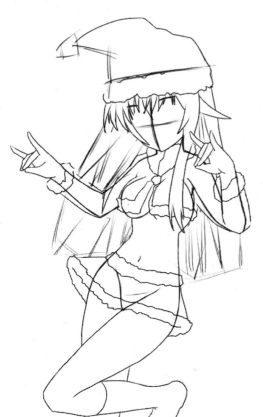

人物上身的服饰较为紧身，所以褶皱紧贴身体曲线，而下身的短裙比较宽松，只能隐约地看到人物大腿根部的曲线，起稿的时候，要先明确上衣、下装与人物体型之间的空间距离。

220

花边立体的头环、辫子上的对称蝴蝶结及泡泡短袖连衣裙本来并没有特别之处，但是在肩膀上加入了立体的一圈花边，腰上系了一个花边围裙，另外长腿袜与翻边小短靴也搭配得恰到好处，人物整体造型时尚，又略带几分侍者服的感觉。

花苞式的头饰，无袖V领短上衣搭配长袖手套，下身的长裙遮挡了人物的整个腿部，只露出高跟船鞋，注意人物的领子、手套边、裙边都有毛边，人物的整体造型成熟、性感。

荷叶边的花苞帽子，肩膀处有立体花边装饰的吊带上衣搭配微蓬的小A字裙，脚上穿一双宽带皮鞋，造型简单，在袖子的处理上加了一点创意，缩口泡泡短袖并没有与上衣连在一起，却故意分开露出了肩膀。

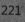

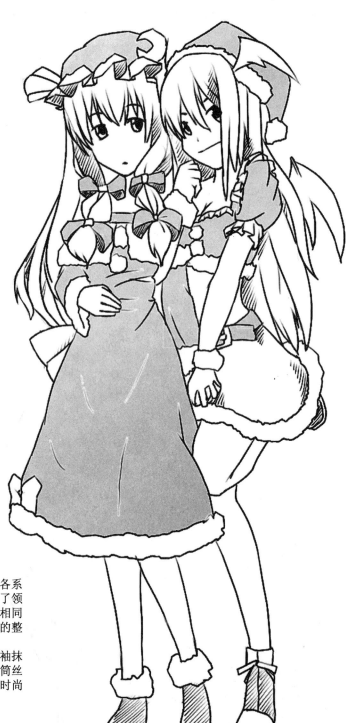

侧梳一条细而长的马尾辫，荷叶边帽子上的蝴蝶结非常夸张和醒目，挂脖系带抹胸和超短热裤的边上都有毛边，连手腕上也选择此类毛边代替手镯，翻边袜子搭配平底小皮鞋，人物的整体造型非常时髦、性感。

花边帽上有月牙状的发卡，两条辫子上各系了两个蝴蝶结，一身大翻领长袖连衣裙，除了领边、袖口和裙边有毛边陪衬外，也有与裙边相同质感的蝴蝶结，就连袜子也是毛毛的，人物的整体造型非常保守、内敛。

与她相依偎的人物头戴经典圣诞帽，半袖抹胸上衣，下身是一条腰带系成的小短裙，长筒丝袜配系带短靴，非常时尚，人物的整体造型时尚中带点可爱。

① 下面我们一起进入到这组身穿不同圣诞服饰的动漫少女的绘制中来吧！前面我们已经详细地介绍了每个美少女所穿的圣诞服的款式和特点，那么对于起稿的第1步，我们先来用简单的直线条勾勒出每个人物的动作姿势和服饰之间的轮廓形状。

② 接下来，深入仔细地刻画每个人物的头部，如人物各自的发型、头饰及她们的五官表情。绘制的时候，要注意头发的纹理规律、发饰在头部的位置及各自五官的形态特点。

③ 第3步是很重要也是很繁琐的，这一步我们要继续往下刻画出人物的服装，注意人物身上各自的服装款式与各自体型和身高比例之间的关系。

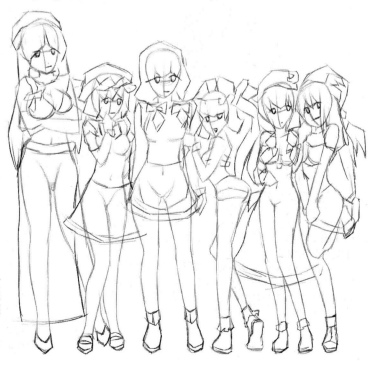

不能忽视的是鞋子，鞋子也是一个绘制点，虽然它不是绘制中的主角，但也是必不可少的，它介于服装和饰品之间。

④ 接着我们在完成线稿的基础上，先将起稿时的多余辅助线擦除，这样就可以使画面中的每个人物的形象更清晰，画面也更加整洁。

⑤ 最后逐步仔细地为每个人物添加调子，由于人物的服装款式变化较大，动作姿势也各有不同，所以要注意褶皱的具体位置，另外，毛绒边和棉布服饰的质感也是有较大差别的。

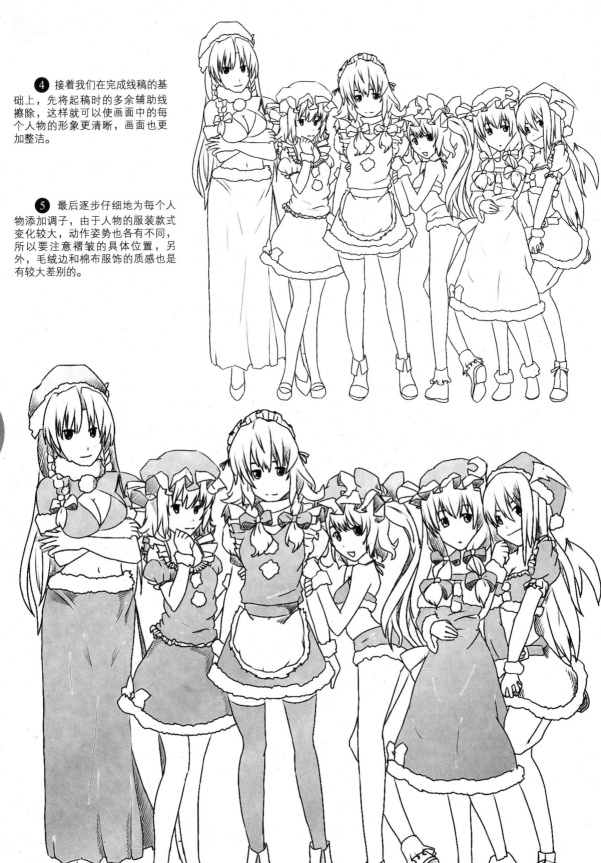